焦元溥

——古典樂聆賞入門

A Road to the Classical Music

莫忘初衷

前言

不是沒想過要寫，但真來了邀約，還是遲疑了。

「我們真的需要另一本古典音樂入門書嗎？」

思考很久，最終還是說服自己：就像外文經典永遠需要新翻譯，入門書當然也是多多益善。畢竟怎麼聽、怎麼看，這道理背後是理性也是感性，是知識也是經驗。作者的個性閱歷不同，關心議題不同，切入角度自也各異。這本書希望讓讀者了解古典音樂究竟是「怎麼一回事」，也獲得欣賞音樂、品評思考的「能力與功夫」，是「音樂本事」也是「聆樂本事」，更希望讀者能夠從音樂中得到快樂，使「樂」（ㄩㄝˋ）之本事成為「樂」（ㄌㄜˋ）之本事──這會太貪心了嗎？至少，我是真誠這樣期待的。

也因為賞樂之道出於知識和經驗，這本書自然充滿了故事，而且是個人故事。這其實也是作者下筆的私心理由：趁著記憶還鮮明，把那些曾經深深影響觸動我的人與事，用文字刻錄下來。本書所收錄的二十三段音樂也是如此。它們既呈現具體而微的音樂史，也都是我喜愛且聽過現場演出的樂曲，甚至肩負教學功能，為讀者示範如何解析曲式（詳見附錄曲目解說）。從選段、挑版本到編輯，這幾個月少說也聽了這些作品三、四十遍，但出乎意料，自己居然沒有疲倦之感，甚至還能從中獲得新想法與新感動。「原來，我是這樣愛著音樂呀！」──哎，白紙黑字寫下如此告白，實在很難為情，可大概也只有這句話，才能總結現在的感受。

　　不過，入門書終究不同於其他著作，無論作者偏好為何，總是有些內容必須交代，對寫作要求其實更嚴苛。感謝編輯的創意：本書書衣打開就是作曲家年代表。文中提到的專有名詞或延伸知識，將另置於小方塊中解釋。建議對照音樂一起閱讀的段落，也都會在旁標出 CD 軌數。此外，由於入門書最在乎是否易讀好懂，於是就有一干苦主被我用文章轟炸：感謝惠品、永健、芩雯、盈志、崇凱、梓評、嘉澤、晴舫、幾米、阿鯨、哲青和松季充當白老鼠，不厭其煩地看完書稿並給了寶貴意見。如果這本書順朗可讀，都得感謝他們以及芳瑜和榮慶兩位編輯的協助，好春與王金喵的設計與排版。當然，若有什麼問題，現在大家也知道該找誰抱怨了（咦？）。在寫作期間，感謝好心朋友的支持鼓勵和壞心朋友的鞭笞戳刺，沒有你們，我永遠不會知道自己可以多麼懶惰而缺乏紀律，卻又總是享受任性與耍賴的奢侈。

　　本書部分內容之前曾在報章雜誌上發表，特別感謝《聯合晚報》的晶文、麗華、樹衡，《南方周末報》的軍劍，《聯合報》副刊的德俊，以及《典藏投資》與《今周刊》的諸多編輯。感謝國家交響樂團、台中古典音樂台、Taipei Bravo 電台、新象、傳大、亞藝、鵬博、兩廳院等單位，讓許多美好經驗與學習成為可能。感謝環球唱片傅慶良的幫助，從《聽見蕭邦》到《樂之本事》，總是不辭勞苦地為讀者打造出最好的 CD。當然還要感謝聯經，一直支持古典音樂，更給予完全沒有限制的寫作空間。

也是不得不感謝的，則是這次的設計統籌張懸小姐（顯示為相當見外）。既然她自己要跳下來製作，我當然也沒有拒絕的可能（馬上撇清）。只是怎麼也沒有料到，這段期間也是我們兄妹最忙亂緊張的日子，家事與工作糾纏錯綜，壓力如影隨形，無一刻不心煩。若非題材是古典音樂，我們簡直無法堅持下去。

可回頭想想，這難道不正是張懸之所以擔任設計，我之所以寫作這本書的初衷？

如果你對古典音樂有興趣，或準備想要進一步了解它，希望這本書能夠提供協助；如果你對古典音樂沒有興趣，這本書有豐富的故事和知識，翻翻看看，或許也能觸類旁通；如果你已經浸淫或學習古典音樂多年，那麼，願這本書能讓你記起那個喜愛音樂的自己，想起每一個與美好感動相逢的當下。無論人生可以多荒謬，世界可以多歪斜，有些事，永遠值得你放在心上，用自己最堅定頑強的意志，溫柔又執拗地守護。

希望你喜歡這本書。

2014 年七月，台北

為什麼聽古典音樂?

第一章

「古典音樂好難懂！」

談到古典音樂，很多人的第一反應，或說刻板印象，就是認為那真是艱深困難的東西。也因為艱深困難，多數人又畏苦怕難，結果就是能逃就逃，或覺得那根本是自己不可能懂，也不會想要親近的藝術。

我當然不會這樣想，也努力打破如此觀點。因此當我聽到連世界級的演奏大師都作如是觀的時候，還真的嚇到了。

是的，音樂很難懂

2013 年十一月，睽違多年的匈牙利鋼琴名家、指揮家瓦薩里（Tamás Vásáry，1933–）再度來台演出。聊到聽音樂，他不但不像我總是強調「唉呀，古典音樂其實沒有那麼困難」，反而認為欣賞音樂一點都不容易——

欣賞音樂當然困難，因為你必須運用記憶。如果你聽到第二小節就忘了第一小節，那你根本不可能欣賞這首樂曲。音樂不像繪畫、雕塑或建築，看一眼就能盡收眼底，接下來只是品味細節。換句話說，你可以立刻知道自己喜不喜歡眼前這幅畫，但聽音樂就像讀小說，沒聽到最後，其實無法知道整部作品在說什麼。連我自己第一次聽到沒聽過的曲子，常常也會感覺很費勁。因此我一點都不怪年輕人怕聽古典音樂會，因為那確實難啊！[1]

如此想法，另一位大師也說過。他談的是讀書，另一種沒有辦法「看一眼就盡收眼底」的學問。

　　我們不能讀一本書,只能重讀一本書。一個優秀讀者,一個成熟的讀者,一個思路活潑、追求新意的讀者只能是一個「反覆讀者」[…] 我們第一次讀一本書的時候,兩眼左右移動,一行接一行,一頁接一頁,又複雜又費勁,還要跟著小說情節轉,出入於不同的時間空間——這一切使我們同藝術欣賞不無隔閡。但是我們在看一幅畫的時候,並不需要按照特別方式來移動眼光,即使這幅畫像一本書一樣有深度、有故事內涵也不必這樣[2]。

　　說這話的,是小說大家,《蘿莉塔》作者納博科夫(Vladimir Nabokov,1899-1977)。在其《文學講稿》前言中,納博科夫並沒有低估繪畫、雕塑或建築的藝術與深度,只是強調「我們第一次接觸到一幅畫的時候,時間因素並沒有介入;然而看書就必須要有時間去熟悉書裡的內容。沒有一種生理器官(像看畫時用眼睛)可以讓我們先把全書一覽無遺,然後再來細細品味其間的細節[3]。」

　　瓦薩里說的記憶和納博科夫強調的時間,其實一體兩面。讀書也得靠記憶。你若讀到第二頁就忘了第一頁,那究竟要如何繼續?可小說畢竟有文字;音樂,尤其是古典音樂,卻經常完全抽象,欣賞起來或許也要求更高的能力?既然如此,那就不怪連瓦薩里這樣的大師,都要說欣賞古典音樂其實很難了。

　　但聽起來很難,並不表示實際上就是如此。首先,現在正讀著這本書的你,顯然不是第一次讀書。在閱讀本書之前,

你已經累積了豐富的閱讀經驗,有自己的閱讀方法,包括面對新書的策略。聆聽能力也是如此。當你接觸一首新作品,幫助你欣賞的必是先前的聆聽經驗與心得,你絕對不是從零開始。若用更科學的方式解釋,那就是你有自己一套處理短期記憶和長期記憶的方法,而且你還可以訓練自己的記憶,以求欣賞規模更大,更需要整合能力的作品。

此外,文學家和音樂家何嘗不知道自己所面臨的挑戰?他們當然了解「時間因素」對其作品的重要(音樂其實就是時間的藝術),所以總能提出妙招解決。**「一首樂曲,最重要的就是開頭和結尾。」**作曲大師布列茲(Pierre Boulez,1925-)說了一個人盡皆知,根本不用他講的道理。但該如何實踐的漂亮,可是不折不扣的考驗。小說也好,樂曲也好,許多作品總能在開頭就緊緊抓住閱聽人的心,就是要你不得不繼續欣賞——**「黑爾早就知道,他到達布萊登不到三個鐘頭就知道:那幫人是蓄意要謀殺他的[4]。」**看到這樣的開頭,你能夠不接著讀下去嗎?而當你翻開葛林(Graham Greene,1904-1991)《布萊登棒棒糖》(*Brighton Rock*)的最後一頁,這古往今來最會說故事的高手之一,果然也給了一個令人渾身發抖的驚悚結局。音樂作品也是一樣。誰聽了貝多芬《命運》交響曲或蕭邦四首《敘事曲》的開頭,會不想知道之後的發展呢?

更何況為了強化記憶,音樂寫作幾乎都在「重複」。無論

是句法模仿、旋律再現或段落反覆，種種招數都在幫助聽者吸收。西方音樂史上最重要也最流行的幾種曲式，像是三段式、變奏曲式、奏鳴曲式、輪旋曲式、循環曲式等等，其形式設計與結構規範，無一不使主題透過各種方式重現、重現、再重現，讓聽者自然而然產生記憶。當然也有困難的音樂作品，一如困難的小說，但絕大多數創作，無論音樂或文學，其實都不會難到完全無法欣賞。只要你願意，就一定會有收穫。●[05]

是的，「願不願意」才是真正的關鍵。很多人先入為主的認為「古典音樂很難懂」，完全不給自己機會認識這類作品，那當然也就永遠不可能知道，欣賞古典音樂其實並不困難，至少絕對沒有一般人所想像的困難。

一定要「學音樂」才能欣賞古典音樂？

不過，也有很多人雖然對古典音樂有興趣，也常聽古典音樂與音樂會，卻始終覺得自己和它有距離，「不敢」說自己喜歡。

不知道是我太敏感，還是真的多數人習慣這樣說，談到古典音樂，我總是聽到「我不懂啦！但我覺得……」或者「我對音樂一竅不通，不過剛剛那首曲子，我覺得……」這類發語詞。

為何這樣說話呢？細問之下，理由不外乎是「我沒有學過音樂」或「我沒有學過樂器」。而所謂的「學過」，定義也

非常狹窄：國小和中學的音樂課顯然不算數，非得要自幼接受樂器訓練，或者進入音樂班，才算「學過音樂」。

　　但理解一首樂曲，前提一定要包括「學音樂」或「學樂器」嗎？

　　讓我們正本清源：「學樂器」和「學音樂」，其實是兩回事。當然兩者應該結合——學習任何演奏、演唱技術，都必須知道其所欲達成的音樂與風格。遺憾的，是許多人盲目泅泳於音樂汪洋，耗費大量歲月金錢，卻沒學到音樂的道理與思考，也沒學到演奏、演唱的技術與方法，甚至對音樂也沒有熱情，只勉強學到一些曲目。如此就算「學音樂」？我想音樂並沒有那麼廉價。

　　至於「學音樂」，或許是指學習樂理，懂得讀譜，知道曲式、對位與和聲。誠然，作為一門學問，音樂博大精深，有太多面向可以鑽研。可若論及欣賞與理解，學習樂理，或透過學習演奏、演唱以親近音樂，只是「一種」而非「唯一」的方法（雖然是非常重要的一種）。通曉樂理，也不表示能真正理解作品。

　　我在倫敦念書的時候，當時年近八十的作曲家郭爾（Alexander Goehr，1932-）曾至系上演講。郭爾是二戰後英國樂壇舉足輕重的代表人物，見證大不列顛半世紀以來的文化變遷。當年他到巴黎和作曲大師梅湘（Olivier Messiaen，1908-1992）進修，不僅技法眼界大開，回國後更成為領導潮流的前衛派。

不過對郭爾而言，花都學習那一年中讓他印象最深的，卻是一次音樂分析的課堂報告。

音樂中，最重要的並不在音符裡

「剛到巴黎時，我覺得這裡既然是新音樂中心，一切都該前衛，而且要求嚴謹理論。有次輪到我報告一首莫札特作品，我仔仔細細把曲子從頭到尾整理一遍，樂句、節奏、和聲、曲式等等全都完整分析。」郭爾自信滿滿，在老師與同學面前講解，「沒想到當我說『在這個小節，樂曲轉入下屬小調和弦』，教授居然毫不客氣的立刻說『錯！』」

被當場抓出錯誤，郭爾自然覺得很沒面子。他一邊繼續報告，一邊再把那個和弦看了一次──等等，沒錯呀！那明明是下屬小調和弦呀！

難道是老師錯了？郭爾巧妙的把話轉回，又提了一次；可沒等他說完，教授居然還是說「錯！」

同一個地方被老師糾正兩次，這實在很難堪。無論郭爾如何確定那就是下屬小調和弦，他也沒有勇氣再提一次。但是，「如果不是下屬小調，那個和弦又會是什麼呢？」好不容易捱到下課，他馬上向老師請教。

「那個小節」，教授淡淡的說：「莫札特，在音樂中灑下一道陰影。」

當郭爾在演講中說到此處，全場聽眾都笑了。有同學問

他感想如何，「荒謬透頂呀！我大老遠跑到巴黎，居然來學這個！」

聽他這樣說，大家笑得更大聲了。

「可是，各位，我現在卻不覺得荒謬了……」這次，輪到郭爾淡淡的說：「因為當莫札特寫到那個小節，他心裡想的絕對不會是什麼進入下屬小調，而是要在音樂裡灑下一道陰影啊！」

我永遠不會忘記郭爾這番話，還有那從哄笑瞬間收凝成寂靜的默然——還有比這更好的提醒嗎？音樂，究竟該如何理解，如何討論，如何分析，每一世代都有不同觀點。但別忘了作曲家與指揮家馬勒所再三強調的：**「音樂中，最重要的並不在音符裡。」**(Das Wichtigste in der Musik steht nicht in den Noten.) 一個長音，一個附點，拍子怎麼算，會基本樂理和音樂史知識就可以演奏，但音樂真正要表現的不只是音符，而是音與音之間的東西。後者同樣需要樂理和音樂知識，但更需要想像力和文化素養。不讀樂譜，固然「可能」會造成對音樂理解的缺失，但若只讀樂譜，認為音樂除了音符之外別無其他，那「必定」大錯特錯。

學音樂的方式不只一種

音樂理解如此，學習亦然。不是非得要進入「科班」方能學音樂。以《末代皇帝》獲得金球獎與奧斯卡最佳電影配

樂的坂本龍一（1952-），就有這樣的親身體悟。

　　雖然性格多少叛逆，也大量參與流行音樂，坂本龍一畢竟是三歲學鋼琴，十歲學作曲，最後以嚴肅創作獲得東京藝術大學碩士的作曲家。當他遇到創作歌手山下達郎（1953-）並聽到他的音樂時，可著實吃了一驚：「**真要說起來，山下的音樂無論是和聲、節奏組合，或是編曲，都非常精緻複雜。尤其是和聲的部分，與構成我音樂源頭的德布西、拉威爾等人的法國音樂，也有共通之處[5]。**」

　　這是怎麼回事？坂本很清楚，山下達郎並非學院出身，平常也都在玩搖滾樂和流行樂。那麼為何他能掌握如此高超的和聲技巧，功力不輸音樂系頂尖畢業生？

　　「**答案當然是自學。他是靠著聽力與記憶學到這些技巧。我想，山下是透過美國流行樂曲，從中吸收到大部分與音樂理論相關的知識，而且學到的知識在理論上都非常正確。假如他選擇走上不同的道路，轉而從事現代音樂創作，應該會成為一位相當有意思的作曲家[6]。**」

　　給坂本龍一如此震撼的，不只山下達郎。比方說細野晴臣（1947-）。聽了他的專輯後，坂本認為：「**我至今仍深受其影響的音樂，像是德布西、拉威爾、史特拉汶斯基等人的音樂，這個人一定全都清楚，應該也在從事這類音樂的創作。**」可是見面後一問，卻發現預設完全錯誤。細野對古典音樂了解不多，就算是拉威爾，也只聽過《波麗露》（Boléro）[7]。

　　一個、兩個、三個，隨著認識這樣的人愈來愈多，坂本龍一最後得到的結論是：

　　透過類似我所做的方法，利用有系統的學習，逐步掌握音樂的知識與感覺，這種方式與其說是簡單，應該說是容易理解，就像是只要順著樓梯往上爬就好了。然而，細野一直以來都不是用這種的方法學習，卻能夠切實地掌握音樂的核心部分。我完全無法理解究竟是怎麼一回事，也只能說他有很好的聽力。

　　換句話說，我透過有系統的方法掌握到一種語言，他們則是自學而得到一套語言。而就算學習的方式完全不同，這兩種語言卻幾乎一模一樣。因此在我們相遇時，打從一開始就能用同樣的語言溝通。我覺得這真是太棒了 [8]。

　　坂本龍一的經驗也正是我的經驗。我遇過不少人，雖未曾正式學習音樂，也沒怎麼學過樂器，卻能對樂曲與演奏提出鞭辟入裡的分析。我在倫敦曾和一位出版經紀人討論申克分析理論（Schenkerian Analysis）。她完全沒學過作曲，負責小說而非音樂書，卻了解這套理論的觀念，還能對理論本身提出批評。我當下驚訝萬分，思考後卻發現有跡可循：申克的理念，畢竟不離其時代背景與藝術美學。這位經紀人來自奧地利並且飽覽群籍，對申克的時代非常了解。雖非音樂家，她卻有足夠的文學與美學素養，聊起申克自然也能觸類旁通。

　　如此道理其實也應驗在坂本龍一身上。在八〇年代他接觸許多不同領域的名人，包括哲學家、經濟學家、社會思想

申克分析理論
Schenkerian Analysis

奧地利作曲家、理論家、鋼琴家、樂評家與樂譜校訂者申克（Heinrich Schenker，1868-1935）所發展出的音樂分析方法，其理論在英美兩地尤其受到推崇，但適用範圍多以德奧音樂為主。

家、宗教學家等等,甚至將談話發表成書。想到能和「走在時代最尖端的現代思想家」對話,坂本龍一也覺得不可思議。反倒是他的朋友,一代批評大家吉本隆明(1924-2012)看清關鍵,告訴坂本他應該是透過音樂,不知不覺大量吸收了其他領域的知識與想法。用坂本自己的話說:

我覺得進入二十世紀後,無論是現代音樂,或是同一時代的思想、其他領域的藝術,面臨的問題都有著共通之處。不管是超現實主義、達達主義或是後現代的思潮,對於這些不屬於音樂的運動或概念,我都能夠憑藉音樂的知識或感覺理解主要的重點。和他們談話時,我會突然覺得自己清楚某個概念,然後就能切入到與他們溝通的迴路裡[9]。

道理千迴百轉,但無論如何,欣賞音樂最重要的仍是誠意正心。這聽起來好像很嚴肅,事實上一點也不。對音樂沒心,再怎麼學習也是枉然。認真聽音樂,為音樂而音樂,而不只把音樂當成消遣,最後一定會有自己的體悟和理解。我研究音樂,愛讀作曲家與演奏家討論音樂的文章,也親身訪問過許多音樂家談音樂,但我也從來沒有輕視過「非音樂家」的音樂見解。有時當局者迷,從其他角度反而更能識得真相,一切都該就事論事。

比方說木心(1927-2011)。這位獨樹一幟、博學到不可思議的藝術家,果然也愛古典音樂。在他著作中,《素履之往》應是談西方音樂最多的一本。觀點不見老生常談,我也找不

出一句不同意的話。像是〈十朋之龜〉這章的：

在莫札特的音樂裡，常常觸及一種……一種靈智上……靈智上的性感——只能用自身的靈智上的性感去適應。如果作不出這樣的適應，莫札特就不神奇了[10]。

對我而言，這讀起來特別熟悉。在拙著《遊藝黑白》所收錄的列文（Robert Levin，1947-）訪問中，談到現今的莫札特詮釋，這位莫札特學者與演奏大師的話簡直像在解譯木心：

我覺得大多數人詮釋的莫札特都太平面化，他們沒有演奏出音樂中該有的歌唱性，也沒有充分表現出情感。莫札特的作品並不中性，而是非常生動，充滿戲劇性和對比。在莫札特的時代，聽眾所聽到的演奏遠比樂譜寫的要多。以他的鋼琴協奏曲為例，無論是莫札特所擔任的鋼琴部分，或是各木管演奏者，都會自由添加裝飾，而且場場演出皆不同。現今我們的演奏已經太過保守了。莫札特該聽起來更性感、更刺激、更無法預測才是。

而若把木心在〈嚮晦宴息〉一章，莫札特與古希臘雕刻家之比擬，對照傅聰——這世上另一位對莫札特最有研究的大師——稱「莫札特作品中有一種希臘精神」，並以希臘悲劇中的合唱和評說來描述其作品，也堪稱互為映襯、妙不可言。

當然我們可以說，大藝術家看另一位大藝術家，無論用何方法，總能抓到核心。拿木心如此孤絕奇才作例，未免標準太高。但木心對古典音樂之所以造詣深厚，我想並非出於早年的學習經驗，而是他對音樂的純念與熱情：

　　我在童年、少年、青年這樣長的歲月中，因為崇敬音樂，愛屋及烏，忍受種種以音樂的名義而存在的東西，煩躁不安，以至中年，方始有點明白自己是枉屈了，便開始苛刻於擇「屋」，凡「烏」多者，悄悄而過，再往「烏」少的「屋」走近去……[11]

　　赤誠的認真，終讓木心得以見人所未見。就像列文和傅聰雖然來自不同文化與學習，指下莫札特卻總能殊途同歸，我們也可透過各種方式理解音樂。對照木心「把小說作哲學讀，哲學呢，作小說讀」和大提琴泰斗卡薩爾斯（Pablo Casals，1876-1973）的「演奏莫札特要像蕭邦，演奏蕭邦要像莫札特」的見解，我們除了佩服其體悟之通透，驚嘆藝術道理之互通，更得感謝他們揭示了閱讀與演奏的最高境界。

　　解剖台上的檢驗報告，固然可以透露許多訊息，但了解一個人的最佳方法，或許還是和他促膝談心。不必擔心自己看不懂五線譜，或不了解和聲與對位，畢竟音樂要你用心去聽。而請相信，藝術和人情不同，只要你真心愛音樂，音樂也就一定愛你。

　　若有愛，又有什麼不能理解呢？

潛移默化的力量

　　說到愛音樂，村上春樹可說是極好的例子。

　　「書和音樂就是我人生的兩個最大關鍵[12]。」即使從爵士咖啡館老闆轉變成專職作家，村上春樹從來沒有離開過音樂，

音樂也從來沒有離開過他。爵士、搖滾、古典他都愛,而在其筆下,無論是評論、散文或小說,音樂永遠不曾缺席,更成為其文字的獨特風景。

在長篇小說《海邊的卡夫卡》中,村上春樹就以古典樂曲設計出一個極為動人的轉折情節:要角之一的中田先生,因為幼年奇異的意外而喪失一切以前的記憶,從優等生變成學不會讀書寫字的文盲,卻又逐漸獲得和貓說話的能力以及難以解釋的預知感應。受到某種召喚,中田先生決定離開自己的生活區域,從東京一路往西走。不識字的他在生活上自然有許多困難,只能依靠善心路人而四處搭便車,最後遇到愛穿夏威夷衫,戴著中日龍隊帽子的卡車司機星野先生。

兩人素昧平生,青年星野卻對中田有著自然的好感,因為這位歐吉桑的容貌和語氣讓他想起過世的祖父。相處一段時間之後,「**青年反而開始對這位叫做中田先生的人本身開始懷有好奇心。中田先生的說話方式確實相當脫線,說話的內容更脫線。不過這脫線方式裡頭,有某種牽引人心的東西**[13]**。」**

就這樣莫名其妙的,星野放著工作不管,陪著這位脫線老人來到四國。一天他突然想喝咖啡,就近走入一家相當古雅的喫茶店。這店不但裝潢有品味,座椅舒適柔軟,還專門播放古典音樂。星野難得能充分放鬆自己:

「他閉上眼睛,一面安靜呼吸著,一面側耳傾聽弦音和鋼琴的歷史性纏綿。過去雖然幾乎沒有聽過古典音樂,但不知道為什

麼那音樂卻讓他的心安定下來。讓他內省，也許也可以這麼說。」

　　店主人播放的，是鋼琴家魯賓斯坦（Arthur Rubinstein，1887-1982）、小提琴家海飛茲（Jascha Heifetz，1901-1987）與大提琴家費爾曼（Emanuel Feuermann，1902-1942），號稱「百萬三重奏」所詮釋的貝多芬《第七號鋼琴三重奏》「大公」（Archduke）。

　　那音樂非常好聽悅耳。星野一邊欣賞，一邊想著自己形同曠職的脫軌行為。雖然這幾天的遭遇實在離奇，奇怪的是他也沒有任何後悔。為什麼呢？

　　「因為有一種自己正在正確地方的真實感。自己到底是什麼的這個問題，只要在中田先生身旁時，就會開始覺得那都無所謂了。拿來比較或許有點過份，不過我想那些成為釋迦或耶穌弟子的人，可能也是這種情況吧。只要能跟釋迦牟尼佛在一起，像我這樣的人也會覺得很舒服啊，諸如此類的。」

　　優美的三重奏，幫助星野思考自己。當他離開向店主告別時，又問了一次曲名。和藹的店主說：

　　「是《大公》三重奏。這首曲子是貝多芬獻給奧地利魯道夫大公的。因此雖然不是正式的名字，但一般就稱為《大公》三重奏。魯道夫大公是皇帝利奧波德二世（Leopold II）的兒子，換句話說是皇族。他具有音樂的天賦資質，從十六歲時開始拜貝多芬為師，學習鋼琴與音樂理論，並深深尊敬貝多芬。魯道夫大公雖然以鋼琴家或作曲家來說都沒有多大的成就，但在現實的生活中卻

對不擅長處世交際的貝多芬伸出援手，於公開場合或在私下暗中都提供作曲家不少援助。如果沒有他的話，貝多芬可能要走過更苦難的路吧。」

隔天，星野繼續到這家喫茶店，這次喇叭正播放法國名家傅尼葉（Pierre Fournier，1906-1986）演奏的海頓《第一號大提琴協奏曲》。青年還是被那音樂所迷。身體紓鬆，心思又隨之解放。他思索生活的意義，想著為何自己逐漸變成一個空空洞洞的存在，愈活愈沒價值。

「如果您有空」，星野請教店主人：「可以到這邊來談一談嗎？我想對這首曲子的作曲家海頓這個人多了解一點。」

「海頓在某種意義上是個謎樣的人 […] 他生長在封建時代，必須巧妙的為自我穿上服從的外衣，不得不笑盈盈聰明伶俐的活下去 […] 不過只要能用心仔細注意聽進去的話，應該可以聽出其中現代化的自我覺醒懷著秘密的憧憬 […] 例如請聽聽這和音。有嗎？雖然安靜，卻充滿了少年般柔軟的好奇心，而且其中還有一種向內心探索而執拗的精神存在。」

村上春樹這段動人情節，既談樂曲也談版本。兩次造訪，兩首作品，音樂感動了星野，幫助他沉澱反思，又在他自我省察時發揮積極的鼓舞。「總之我就再盡量繼續陪伴中田先生吧。工作的事管他的。」貝多芬和海頓改變了這位卡車司機，也就改變了中田先生的遭遇，以及主角田村卡夫卡的命運，最後更消滅了邪惡力量的化身。如果你聽過《大公》三重奏

和海頓《第一號大提琴協奏曲》，特別是「百萬三重奏」和傅尼葉的演奏，大概也不會懷疑那音樂的確優雅自然，溫暖中又有激勵人心的真實力量。藉由文學，村上春樹告訴我們，音樂多麼美好，又可以有多麼大的影響力。

此外我也相信，村上春樹這段情節，意義絕對不只於此。星野和中田的關係，可以對比成魯道夫大公和貝多芬，或許也是一般聽眾和古典音樂：我們可能對古典音樂先前並無任何認識，對作品的創作過程和作曲家的人生經歷一無所知，甚至覺得這種音樂就像中田先生一般腦筋短路，但只要能懷著自然的好感，就會逐漸被那樂曲吸引。或許古典音樂的表現方式和我們有點距離，可在那種方式裡頭，仍有「某種牽引人心的東西」，最後甚至能改變我們的人生。

每個人都可以聽古典音樂？

但接下來的問題，或許也是不少人會懷疑的，就是真的任何人都會被古典音樂吸引嗎？星野先生，一個「看起來睡眼惺忪的二十五歲左右的男人。頭髮紮個馬尾，耳朵戴著耳環」，會一面抽菸一面看漫畫，菸灰「毫不猶豫地抖落在吃剩的拉麵裡」，穿著大花夏威夷衫的卡車司機，真的會被貝多芬和海頓感動嗎？更直接的說，古典音樂難道不是中產階級以上的專屬？即使《海邊的卡夫卡》不是寫實小說，星野先生卻是寫實角色。這段情節雖然動人，可是作為小說家，

村上春樹的橋段設計有說服力嗎？讀者真會相信，一個卡車司機在喫茶店聽了海頓和貝多芬的作品而深受感動，進而改變了自己的決定，跟著說話莫名其妙的老人繼續莫名其妙的旅程？

我不知道其他讀者的答案，但我倒有親身經驗可說，那也是我人生中一段莫名其妙的旅程。

大學畢業後服役，我在某陸軍砲兵營當後勤官。「平時不當參一四，戰時不做參二三」，後勤官和小兵比，實在累多了。但若重新選擇，我還是會去考預官。原因無他，我實在不能沒有音樂。忙就忙吧，至少我得聽到音樂，而且是自己可以選擇的音樂。幕僚辦公室裡，好像也就我一人特別喜愛音樂，沒人和我搶唱機，現在想想真是幸運。

「後官，這是什麼音樂呀？」

我的服務單位在台東。來這裡的，戶籍多在花蓮台東屏東高雄，原住民更是不少。那天一位原住民業務士來營辦公室洽公，難得問我在播什麼。

「這是普羅柯菲夫（Sergei Prokofiev，1891-1953）《第三號鋼琴協奏曲》第三樂章，你喜歡嗎？」

「很喜歡耶，這音樂好有趣喔！哈哈！」一邊笑，他跟著擺出一些滑稽的埃及壁畫姿勢，大概覺得這曲子很有異國情調。

「啊，怎麼沒有了！」

「這只是一段小間奏，連接第二主題前後之間的插句。

你聽這第二主題，不是很優美嗎？最後第一主題重現時，那也真夠炫呢。」

我快轉到樂曲結尾，心血來潮的解釋這段鋼琴技巧有多特別。只是這位弟兄雖然聽得嘖嘖稱奇，但很明顯，他最喜歡的還是那段素材再也沒出現過的小間奏。「為什麼作曲家不繼續寫這個旋律呀？」

「我也想過這個問題。」一轉眼就是四年後，我在香港訪問鋼琴大師阿胥肯納吉（Vladimir Ashkenazy，1937-）。「我想是因為第二主題太美了，普羅柯菲夫想多鋪陳一些，不讓聽眾一下子全聽完，所以設計了這個有趣的小橋段。雖然音樂上是停在這裡等，卻使後面的風景更顯美麗。」

或許普羅柯菲夫《第三號鋼琴協奏曲》第三樂章那三十小節，也正是我的服役註解。我也常常想到那位已經不記得名姓的弟兄，以及他的可笑埃及壁畫舞。前後何其多精彩旋律，他卻最愛這段小插句，手舞足蹈得那麼開心。在那三十小節裡，沒有「古典」也沒有「現代」，所有標籤都被拿下，只有一段讓人打從內心喜愛的音樂。後來發現，他更喜歡同張 CD 的普羅柯菲夫《第一號鋼琴協奏曲》，高興得問我唱片編號──那是紀新（Evgeny Kissin，1971-）擔任獨奏，阿巴多（Claudio Abbado，1933-2014）指揮柏林愛樂的版本。如果這位弟兄願意繼續聽這類作品，不是蕭邦也不是貝多芬，普羅柯菲夫就是他的入門曲，人人都可欣賞古典音樂，根本沒

有「門檻」與「資格」的問題。

「以前熱衷於網路交友時，若是與網友相邀坦誠相見，最常聽到的評語就是：『你真的長得很像醫生耶。』模稜兩可，神秘莫測，聽了無不汗流浹背，彷彿有人要形容橘子的味道就說：『聞起來真的很像橘子唷[14]。』」

詩人鯨向海——好吧，這裡不得不提他的另一個身分，精神科醫師，曾在散文中討論「聽聞眾女子論男醫師長相」的複雜心情。男醫師「應該」長得什麼樣子呢？他在文章裡引了西西在《哀悼乳房》中的說法：「醫師我也見過一些，有的像商賈，有的像屠夫。」看來西西的看病經驗顯然不妙。

只是商賈和屠夫，客觀上又該長得什麼樣子呢？

無論醫師長得如何，病患多得聽話為宜。可是如果牽涉到選擇與價值判斷，那就是另一番討論。畢竟「形象」產生「門檻」與「資格」，而這背後往往都是偏見。「古典音樂」和「古典音樂家」在某些人心裡，就是要「優雅」，就是要「美麗漂亮」，就是要「矜貴有氣質」——如果你是這樣想的，請不要聽巴赫，因為那音樂裡更多是樸質堅毅；也請你不要聽莫札特，因為那旋律中更多是七情六慾；也請你不要聽貝多芬，因為那聲響裡更多是掙扎內省；也請你不要聽蕭邦，因為那作品中常有國仇家恨……事實上如果你這樣想，那最好什麼都不要聽，因為「古典音樂」絕對不是這個樣子，真正鑽研藝術、潛心修習的「古典音樂家」也是活生生有個性的人，

而不是放在牆上的剝皮標本。

來自南美的音樂奇蹟

　　2012 年有則國際新聞令人印象深刻：南美大國秘魯，在本國同胞，男高音巨星佛洛瑞斯（Juan Diego Flórez，1973-）主持下，開始推行一項名為「秘魯交響樂：音樂與社會包容」的改造計畫，把樂器帶到貧民窟並興建音樂訓練中心。他們鎖定處於危險邊緣的青少年，初期造福二百名低收入戶家庭的孩童，希望音樂能為他們帶來不一樣的人生。

　　音樂真的能夠改變社會？對吃不飽穿不暖的社會邊緣人，居然還能奢談藝術？難道他們不知道，該給的應該是麵包與火腿，而不是長笛或小提琴？

　　但這個計畫並非癡人說夢。秘魯只是見賢思齊，奇蹟早已發生在他們的鄰國委內瑞拉，一個單純理念改變一切的故事。

　　1975 年，身為鋼琴演奏者和經濟學者的阿布瑞（Jose Antonio Abreu，1939-），面對自己貧窮落後的國家，相信若讓困苦家庭的孩子也能接觸音樂、學習樂器，就可以保護青少年不至於走向毒品、賣淫、黑社會。他認為音樂可以改變委內瑞拉，甚至可以改變世界。音樂教育不該是菁英教育，重心也絕不該是培育什麼世界級音樂家，而是讓人熟悉音樂──因為認識音樂，其實就是認識自己。

　　阿布瑞「每個城市都有交響樂團」的夢想，從最早在首

都一個地下停車場的排練，逐漸演變成與音樂結合的社會教育運動。起初五年，熱情的志工老師不收分文，帶著音樂走到窮鄉僻壤甚至少年監獄，把樂器送到孩子手中，鼓勵他們在練習中彼此聆聽、相互激勵。如今，委內瑞拉竟有一百二十五個青年交響樂團，青年音樂家超過二十五萬。

這就是現在鼎鼎大名的「系統」教育計畫[15]。不是電影情節，也非小說橋段，雖然委內瑞拉還是問題重重，但音樂真的讓眾多孩子免於死在街頭或淪入火坑。這計劃所推出的代表，由年齡從十四至二十五歲團員所組成的西蒙波利瓦青年交響樂團（Simon Bolivar Youth Orchestra），數年前就已紅遍全球。他們的指揮杜達美（Gustavo Dudamel，1981-）十歲加入樂團，天分早發，不但奪得馬勒國際指揮大賽冠軍，更自2009年起擔任洛杉磯愛樂音樂總監。杜達美和西蒙波利瓦青年交響樂團在德國 DG 唱片公司發行多張錄音，全球熱賣。他們是歐美文化圈的熱門議題，大家都想聽這樂團的現場演出。

古典音樂有什麼好處？

我們該如何看這個委內瑞拉奇蹟？解釋之一是「破窗理論」：房子若有一扇窗戶破了未修，其他窗戶也將快速為人破壞。因為破窗暗示此屋無人關心，犯罪可以不受制裁。2004年起倫敦在六座位處偏遠，治安不佳的地鐵站播放古典樂，半年後追蹤調查，發現其搶劫、破壞公物、攻擊工作人員等

罪案竟減少將近三成。我去過那些地鐵站，發現即使是黑夜暗街，古典音樂仍如光亮清潔的壁紙，為破敗角落帶來文明與秩序的形象——哪怕那形象只是一個模糊影子，都能讓環境變得大為不同，也足以令人規範自己。

　　但我相信真正的答案，其實不是音樂的形象，而是音樂本身。這些委內瑞拉孩子樂於學習，樂於演奏，在音樂中認識自己、彼此交流、互相上進。他們不是為了家長期許或個人虛榮才學習音樂，志向也不是成為國際明星。在他們的世界，音樂就是溝通語言，而非賺錢發財的工具，或權充上流社會的妝點。委內瑞拉並沒有深厚的古典音樂傳統，莫札特和貝多芬對當地街頭青年也不會特別可親。但西蒙波利瓦青年交響樂團明確告訴世界，莫札特和貝多芬雖然說的是德文，但那音樂裡的話也是西班牙文，裡面是十八、十九世紀維也納人的感情，同時也是二十一世紀委內瑞拉的心聲——音樂，是人類的共同語言。

　　以專業演奏水準來看，西蒙波利瓦青年交響樂團頂多是傑出學生團，但他們所帶來的真實感動與無限啟示，卻讓歐美輿論動輒以「古典音樂的現代救星」稱之，他們的故事也絕對值得我們省思。在台灣，很多人給古典音樂貼上「高級」和「高貴」的標籤，覺得那是某一階層或族群才能欣賞的藝術。這不是事實。我們有許多收藏豐富的音樂圖書館，以及時時介紹古典音樂的廣播節目。我們的確有無良買辦和愚蠢

商家哄抬音樂會，以高額票價換取土豪式的自我感覺良好，但台灣更有踏踏實實的經紀公司與真心回饋的企業家。國內樂團的票價都十分可親，邀來頂尖客席名家獻藝也是如此，可親到最高票價還不到外國樂團來台的最低票價，許多演出更有一流水準。這才是台灣音樂環境的真實面貌。別讓少數不肖業者與莫名偏見壞了你對古典音樂的印象，那對你和音樂都不值得。

所以，讓我們再回到這個問題，「聽古典音樂有什麼好處？」

我的答案是：沒有好處。

真的沒有。聽古典音樂，不能讓你三酸甘油脂指數下降，也不能使你達到想要的體重。若說有什麼必然或立即好處，實在是沒有。

可是這些委內瑞拉孩子再一次告訴我們，古典音樂雖然「沒用」，卻也「無所不能」。它不只能改變個人，甚至還可改變社會國家。

前提是你得真心喜愛。

欣賞藝術，本身就是目的。無論可能的附加價值有多少，都不該喧賓奪主成為你接近藝術的理由。即使現實生活中沒有《海邊的卡夫卡》裡的中田先生，我們卻隨時可能是星野。沒有某種音樂只適合某種人，也沒有某種人只適合某種音樂。總會有樂曲能喚起自己少年般柔軟的好奇心，即使我們對它

之前並不熟悉。古典音樂可能帶來歡樂，可能帶來省思，讓你開心跟著跳一段埃及壁畫舞，或者讓你發現縱使生活冷峻無情，經過重重磨折摧損之後，自己身體裡仍然存在那向內心探索而執拗的精神。

註釋

1 作者訪問・2013 年 11 月。

2 弗拉基米爾・納博科夫・申慧輝等譯・2009 年・《文學講稿》・頁 4・聯經。

3 同上。

4 格雷安・葛林・劉紀蕙譯・2001 年・《布萊登棒棒糖》・頁 23・時報文化。

5 坂本龍一・何啟宏譯・2010 年・《音樂使人自由》・頁 116・麥田出版。

6 同上。

7 坂本龍一・何啟宏譯・2010 年・《音樂使人自由》・頁 117-118・麥田出版。

8 坂本龍一・何啟宏譯・2010 年・《音樂使人自由》・頁 118・麥田出版。

9 坂本龍一・何啟宏譯・2010 年・《音樂使人自由》・頁 170・麥田出版。

10 木心・2001 年・《素履之往》・頁 87・雄獅圖書。

11 木心・2001 年・《素履之往》・頁 43・雄獅圖書。

12 村上春樹・劉名揚譯・2008 年・《給我搖擺，其餘免談》・頁 234・時報文化。

13 以下小說引文皆來自村上春樹・賴明珠譯・2003 年・《海邊的卡夫卡》（下）・
時報文化。

14 鯨向海・2011 年・《銀河系焊接工人》・頁 154・聯經。

15 關於「系統」（El Sistema）教育計畫，可參考翠夏・彤絲朵（Tricia Tunstall）・
陳婷君、歐陽瑞瑞譯・2013 年・《改變生命》・漫步文化。

什麼是古典音樂

第二章

　　第一章説了那麼多關於古典音樂的事，這也是本討論古典音樂的書，那麼無論如何，我們還是要來面對這個問題：究竟什麼是古典音樂（classical music）？

　　這問題看似簡單，其實難以回答，因為每種定義都會面臨許多例外。

　　比方説，若要為「一般概念」中的 classical music 下定義，那可能是「根植於西方傳統，並以樂譜記錄下來的藝術音樂（art music）」。牛津英文辭典定義下的 classical music，則是「跟隨長久建立的原則（而非民俗、爵士或流行傳統）而成的認真創作音樂（serious music）」。

　　當然，這定義裡有許多問題。西方傳統並非齊一且未曾斷裂的整體，「根植於西方傳統」其實是非常籠統的指稱（相關討論請見第五章）。此外，包括我在內，很多人認為披頭四的許多創作完全可稱為最傑出的藝術歌曲。我們能説那不是「藝術音樂」或説那不是藝術嗎？顯然不行。更不用説它們也是以西方的和聲與形式，「跟隨長久建立的原則」所譜成的作品。至於「認真創作」（serious），其實已是我刻意而為的翻譯。許多人對 serious 的解釋更窄，認為 classical music 就是「嚴肅音樂」，但事實並非如此：你聽羅西尼的喜歌劇或奧芬巴哈的笑鬧歌劇與康康舞，會覺得那音樂「嚴肅」嗎？

　　如果把 serious 翻譯成「認真」，那可能就接近音樂大師伯恩斯坦（Leonard Bernstein，1918-1990）的見解：classical music 是「作曲家準確寫下他想要什麼的音樂」。這包括有多

少音符，用了多少樂器或聲部，以及在譜上的種種演奏指示。如此定義回到了對於「記譜」的強調，也相當有道理。不過想想所謂的 classical music 中，其實仍然包括非常多的即興空間，而許多流行歌曲和電影配樂，其編曲或寫作也完全符合伯恩斯坦的定義，但一般人顯然不會將其歸類到 classical music，因此這說法依舊不夠準確。

如果要為「古典音樂」下定義⋯⋯

那什麼才是 classical music 呢？以下是我對這個名詞的看法。不用說，這是非常個人化的心得。我無意要和各音樂字典與百科全書抬槓，也不想標新立異。但如果你願意，不妨看看我的想法。

對我而言，一般被歸類於 classical music 的作品，幾乎都滿足下列兩項要件之一：

一、技術性成就

如果一音樂作品具有或展現出「高度技術性」，那麼我們就可將其歸於 classical music。「技術性成就」又可分成「演奏／唱技術」與「音樂寫作技術」兩項：如果作品本身就具有精深寫作技巧，那麼如此技術成就即足以讓樂曲成為 classical。如果樂曲所用到的作曲技巧不高，比方說缺乏傑出的和聲或對位寫作，但作曲者仍設計出高段的演奏／唱技巧，那麼此類作品通常還是可以被當成 classical music。

二、旋律性成就

如果音樂作品旋律極具效果，讓人聽過就難以忘懷，那麼這種作品通常也可被列入 classical music。不過和上一個要件不同的，是以「旋律性成就」聞名的作品，通常得加上時間因素。一段旋律能否歷久彌新，真的得先要「久」才能夠「新」。至於這久得要多久，我想也得經過大致一世紀以上的考驗。也就是說，當大環境的音樂與美學風格皆已改變之後，這旋律還能引人入勝，那就真的稱得上具有「旋律性成就」。

「這也算是定義嗎？」我知道你一定會這樣問。不是，這不是「定義」，而是就現狀所作的歸納與整理。所謂「現狀」，就是目前約定俗成，你不知道定義為何，商家也不知道定義為何，但你不會到 classical music 區去找滾石合唱團，也不會在 pop music 區尋找甘迺迪（Nigel Kennedy，1956-）演奏韋瓦第《四季》小提琴協奏曲的原因，即使後者賣了超過兩百萬張，絕對夠「流行」。（當然，什麼才算「流行音樂」，定義也一樣讓人傷腦，因為那是另一個約定俗成，難以嚴格定義的分類。）

但這個看法能幫助我們什麼呢？其實它要解決的，不是 classical music 的定義，而是這個詞被翻譯成中文「古典音樂」之後的定義。但在討論這個問題之前，先讓我們來喝一杯可口可樂，而且要喝 1985 年以前的可口可樂。

新舊可口可樂的故事

這有什麼不同呢？我們所熟知的可口可樂，配方並非一成不變。最出名的一次調整，可是行銷學上的重要案例：1985年四月二十三日，經過多次盲測研究後，可口可樂公司正式宣布即將更改調製配方，推出「新可樂」（New Coke）以期繼續攻占市場，還要搶奪百事可樂的生意。可口可樂公司信心滿滿，卻錯估美國大眾對原可口可樂的眷戀。面對出乎意料的強烈反彈和恐慌（當時還真有許多民眾趕去超市搶購，堆了一車庫的可樂），可口可樂公司只好宣布新產品雖然照發，仍會生產舊可樂供愛好者選擇，只有以高果糖漿取代原配方中的蔗糖。

但要叫原來的可樂什麼名字呢？「舊可樂」？「老可樂」？這太不稱頭了吧！幾經思考，最後在同年七月十日，原可樂以「經典可口可樂」（Coca-Cola Classic）之名上市，算是兩全其美的危機處理。

那麼，可口可樂和「古典音樂」，又有什麼關係呢？

請看看「經典可口可樂」的原文，看看那個 Classic，就會知道我們所說的「古典音樂」，根本就是個被翻錯的稱呼啊！

Photo from UnderConsideration LLC
http://www.underconsideration.com/

從歷史看 Classical Music

我們現在所稱的 classical music，最早其實被稱為 classic music，就是「經典音樂」。以前歐洲只演奏「當代」作曲家的作品，凡聽到的音樂都是新創作。在十八世紀，所有的作曲家都是演奏家，演出自己譜寫或即興而為的作品。當作曲家過世，其作品也就跟著乏人聞問──沒關係，反正總有新的作曲家會繼續創作並演奏新的音樂。就連巴赫過世之後，他的作品也被遺忘好一陣子，到十九世紀上半才得以復興。

也就在十九世紀上半，這種情況開始逐漸轉變：海頓和莫札特的作品，從十八世紀後期起一路熱門。即使他們都已辭世，但聽眾還是需要海頓和莫札特，更不用說貝多芬：他那些深思熟慮的偉大樂曲，怎能「人亡音息」，從此不再演奏呢？於是此時的音樂會演奏家除了演奏自己與當代其他人的作品，也開始演奏昔日作曲家的樂曲。那要如何稱呼以往的創作？和可口可樂的命名概念一樣，他們稱這類作品為「經典音樂」（classic music），但用詞慢慢轉變成 classical music。根據牛津英文大辭典，classical music 這個詞最早出現於 1836 年，和音樂會的內容變化相符。

「古典樂派」其實不見得「古典」，「古典音樂」也不見得「古」

　　而對十九世紀上半的人而言，離他們最近的過去，自然是十八世紀下半，因此包括海頓、莫札特、貝多芬等作曲家作品，自然被歸類成 classics。但隨時光遞嬗，進入十九世紀後期，十九世紀上半的作曲家也逐漸成為「經典」。既然如此，那又必須以其他稱呼來指涉新加入的經典作品。當音樂史家從藝術史借來「古典主義」一詞以描述這段強調結構平衡與表達清晰的音樂時期之後，「古典」與「經典」在用詞上也就更為混淆，classical 的內涵也從「經典」變成「古典」。換句話說，即使名稱都是 classical，內容卻經歷了一番偷梁換柱[1]。

　　結論是，一般中文約定俗成所稱的「古典音樂」（classical music），意義其實是「經典音樂」，而非「古典主義」或「古典樂派」的音樂。「古典樂派」（Classical period）的「古典」，最早也是「經典」之意，但意義慢慢替換成「古典主義」以和之後的浪漫樂派區隔，目前以大寫的 Classical 表示。「古典樂派」的中文翻譯可保有「古典」之稱，但 classical music 的中文適當翻譯應是「經典音樂」。我不反對繼續稱 classical music 為「古典音樂」，畢竟這個翻譯已經行之有年，但大家應該知道其背後的真正意義為何，也就可以解開非常多的迷思。

　　比方說，既然中文應是「經典」而非「古典」，那麼

classical music 的定義自然可以寬鬆。什麼作品可以是「經典」？我個人一定認可「技術性」的成就。以文學作品為例，許多「經典」其實遠在一般人的閱讀範圍之外：真的有很多人讀過喬伊思（James Joyce，1882-1941）的《尤里西斯》(Ulysses)嗎？但這部作品無論讀者有多少，絕對是文學史的經典。也有許多作品雖在技術面上達到至高成就，卻知名度不高或尚未獲得人望，僅在專業圈內獲得認可。但如此創作無論其年代為何，絕對值得以經典稱之。如果以技術性定義，許多「當代創作」自然也是「經典」，就現今演出而言，這些作品也的確在所謂的 classical music concert 中出現，即使它們不見得都經過時間檢驗，而且一點都不「古」。

「經典」的意義隨時間變動

此外，「經典必須經過時間檢驗」，這個概念其實也頗值得討論。「經過時間檢驗」，意味這是相對客觀的評價，但事實上這也可以全然主觀。在這層意義上，我們更可以來看「旋律性成就」。比方說帕海貝爾（Johann Pachelbel，1653-1706）的《卡農》，現在可說無人不曉，很多人還把它當成巴洛克音樂的代表。更不知從何而起，《卡農》變成新一代的婚禮或典禮音樂，影響力堪稱無遠弗屆。

但敏銳的聽眾一定會懷疑，如果這首樂曲這樣有名，為

巴洛克音樂
Baroque music

指歐洲在文藝復興之後，古典樂派之前的音樂。巴洛克 (baroque) 原為葡萄牙語，意指形狀奇怪、不圓的珍珠，先成為建築和藝術史的詞彙，後來被音樂史家用以指稱約 1600 到 1750 年之間的音樂類型。詳細特色請見第五章的討論。

何我們不知道帕海貝爾的其他創作，甚至連帕海貝爾是誰都不清楚？若更要斤斤計較，想考察一下此曲的演出與錄音歷史，更會發現我們幾乎找不到 1940 年以前的資料。也就是說，有很長一段時間，這首《卡農》根本不見經傳，和今日熱門的程度相比實有天壤之別。

　　為什麼會這樣？首先，請大家放心，帕海貝爾確有其人，並不是後代假托的人物，在他的時代也頗有名聲，是有名的作曲家和教師，學生包括巴赫最年長的哥哥。然而一如當時的音樂文化，帕海貝爾過世之後，其作品就不被演奏。從其他作曲家的創作中，也很難看出他曾經留下顯著影響。隨著時光推展，「帕海貝爾」逐漸成為一個除非是專家學者，不然不會知道的名字。就連這首《卡農》也僅以手稿抄譜形式傳世（原本還配有《吉格舞曲》），直到 1919 年才由學者貝克曼（Gustav Beckmann）於其討論帕海貝爾室內樂作品的論文中當成附件出版。此曲到 1940 年才有錄音，後來因為流行音樂的引用與改編，以及電影運用此曲作為配樂，才讓《卡農》聲名大噪成為「經典」。

　　換句話說，對十九世紀的音樂家而言，他們應該都不知道帕海貝爾的《卡農》，而此曲成為「經典」的歷史，也才不過半個世紀左右。這像是台北故宮博物院的「翠玉白菜」：無論就歷史意義或工藝技術而言，它都不是故宮七十萬館藏中的佼佼者，就算以清宮典藏而論也排不到前頭。可是因緣際會，

這個討喜可愛的妃子嫁妝，到了台北竟成為人氣居冠的故宮象徵，現在更有「國寶」之稱。客觀而論，我知道帕海貝爾《卡農》的寫作瑕疵，也能理性評量「翠玉白菜」的文物價值，但我也不會否認它們現在的「經典」地位。因為什麼算是經典，真的可隨時間而變動，有太多主觀因素在其中。

卡爾維諾的「經典」定義

以上是把「經典」定義放到最大的解釋，也反應了「古典音樂」包山包海的事實。不過「經典」的意義真的只有這樣嗎？或許我們可以探究得更深，給予它更多的重量。義大利文學巨擘卡爾維諾（Italo Calvino，1923-1985）曾寫過一篇短文〈為什麼讀經典？〉，說理說得興味盎然，為「經典」下了一連串環環相扣的定義[2]。雖然談的是讀書，他的概念仍然能用到音樂討論，其中包括：

1. **經典是你常聽到人家說「我正在重讀……」，而從不是「我正在讀……」的作品。**
2. **經典是每一次重讀都像初次閱讀那樣，讓人有初識感覺的作品。**
3. **經典是，我們愈自以為透過道聽塗說可以了解，當我們實際閱讀，愈發現它具有原創性、出其不意且革新的作品。**

當然，第一項定義不適用於年輕人，我們也不必害怕自己有經典作品還沒認識，因為真的不可能全部認識。卡爾維

諾也說：「**不管一個人在養成的階段讀的書有多廣泛，總是會有大量的基本作品沒有被讀到。**」沒聽過某名曲，一點都不用覺得不好意思。但如果有興趣，也知道什麼是經典，那我希望你能把握機會欣賞，因為「重訪」真的是美妙經驗。愈是經典，就愈經得起反覆欣賞，且每一次都能讓你有新收穫。

換句話說，早早認識經典，目的正是為了要「重訪」。就這層意義而言，不是所有的 classical music 都算「經典」。帕海貝爾的《卡農》就是一例。對現代人的耳朵而言，此曲簡單明晰、旋律動聽，自然非常討喜，但若認真咀嚼，《卡農》也就只停留在如此層面罷了。這沒有什麼不對，只是就「經典」這個稱呼，我們或許期待更多。

但為何「**經典是每一次重讀都像初次閱讀那樣，讓人有初識感覺的作品**」呢？這不是因為我們記性差，而是經典不只有表象，更有縱深。既然我在第一章提到葛林，那就讓我繼續拿他當例子。這位創作類型廣泛，寫了一甲子的文壇巨匠，出手幾無敗筆，二十五部長篇小說更不乏曠世絕作。葛林曾把自己的小說分成驚悚（thriller）和文學（literary）兩類。前者他描述為「娛樂」，後者稱作「小說」，認為那才是嚴肅的文學創作。

但很明顯的，這該是葛林的一時搞笑，因為他的小說總是認真中有詼諧，戲謔卻不乏深思，根本不可能如此分類。看看最後一部曾被他歸類為「娛樂」的小說《哈瓦那特派員》

（*Our Man in Havana*）就知道了。這真是一部妙筆生花，極富
娛樂性的瘋狂間諜喜劇。尤其葛林自己就曾當過間諜，聊起
個人經驗，那還真是名言金句泉湧而出，一發不可收拾。

「經典」的豐厚與縱深

　　可即使《哈瓦那特派員》讀起來流暢快意，又能逗人哈
哈大笑，讀者還是能從字裡行間感受到作者的諷喻，以及撐
持整個故事的正經。第一次看《哈瓦那特派員》可能只會感覺
「怎麼會有如此精彩刺激的故事！」而著迷於葛林設計的種
種情節。但在了解故事全貌之後，當你第二次讀《哈瓦那特
派員》，你就會看到先前未曾留心的細節，讓你仍然覺得有
「初識」之感。回到納博可夫那句話：「我們不能讀一本書，
只能重讀一本書。」第一次讀《哈瓦那特派員》，覺得這是
精采的「娛樂」小說；第二次讀，就會發現這怎麼會是「娛樂」
小說！如果你再深入探究，更會發現葛林鋪梗實是隱於不言，
細入無間。比方說下面這段海斯巴契醫生家中場景：

　　「請原諒我。問問伍爾摩先生就知道，我以前並不會這麼多
疑。要不要來點音樂？」

　　他（海斯巴契）放了張《崔斯坦》的唱片。伍爾摩想起了他
的妻子，她甚至比羅文還要飄渺。她不屬於有死有愛的生命，她
代表的只是一只訂婚戒指、仕女雜誌，或者無痛分娩法[3]。

《哈瓦那特派員》
Our Man in Havana

英國作家葛林於 1958 年出版的諜報小說。
旅居古巴哈瓦那，擔任吸塵器代理商的英國
人伍爾摩，因緣際會下為祖國情報局提供資
料以獲得酬勞。本來伍爾摩只想以假資料騙
取金錢，不料弄假成真，導致自己身陷死亡
危機。全書情節驚險又好笑，讓人拍案叫絕。

即使小說內容和古典音樂毫無關係，即使葛林並不像湯瑪斯·曼（Thomas Mann，1875-1955）或米蘭·昆德拉（Milan Kundera，1929-），動不動就把古典音樂寫進小說，在這裡他還是讓海斯巴契醫生播放了華格納的樂劇《崔斯坦與伊索德》（Tristan und Isolde），而且就是要《崔斯坦與伊索德》——一方面海斯巴契是德國人，一方面這部歌劇講的就是何謂「有死有愛的生命」。若容我想得更多，小說裡那讓人喘不過氣的宴會謀殺，最後的受害者不但也是「德裔」，名字也可對應到《崔斯坦與伊索德》裡被背叛的馬可王。而背叛，則是《崔斯坦與伊索德》和《哈瓦那特派員》，另一個曖昧難言的共通主題。

別擔心，沒聽過華格納的歌劇，一點都不影響你閱讀《哈瓦那特派員》。只是你若查考了《崔斯坦與伊索德》，再來重讀《哈瓦那特派員》，這部小說必能給你更多樂趣。就像葛林在《哈瓦那特派員》也引了莎士比亞。你不知道典出為何，對理解情節並無妨礙。只是若你真去探究，就會驚覺葛林的諷刺辛辣實是意味深長，愈咀嚼愈有興味。

也由葛林的《哈瓦那特派員》，我們更能體會卡爾維諾所說「**經典是，我們愈自以為透過道聽塗說可以了解，當我們實際閱讀，愈發現它具有原創性、出其不意且革新的作品。**」真正的經典雖然內涵豐厚，卻也常有通俗可人的面貌。葛林另一部「娛樂」小說《史坦堡特快車》（Stamboul Train）也是如此。

它看起來是間諜小說，讀起來也算是間諜小說，可是當你看到最後，就會發現這不只是一本間諜小說。葛林之所以為葛林，經典之所以為經典，道理就在這裡。

也因為經典如此，「重訪」就顯得重要。不只要再次欣賞，更要用心欣賞。許多人的「閱讀」其實不過是「瀏覽」，只抓字面意義而不深入作品內容。也有很多人聽古典音樂僅是為了放鬆。他們把音樂當成空間的裝飾，看不見的家具，而非想要從中獲得什麼思考或知識。要怎麼讀書聽音樂，當然，完全是個人自由。但卓越作品總有豐富層裡可供品賞，鑽研愈深收穫就愈多。你若只單純瀏覽，這些作品也提供迷人表象。停在這裡無妨，但我希望你能繼續往前走。

最後，我想談談我欣賞莫札特《第四十一號交響曲》的個人經驗。

這首交響曲是經典中的經典，音樂寫得光輝大氣，被人冠以諸神之長「朱比特」之名，堪稱家喻戶曉。不過好聽歸好聽，此曲在美麗外表下藏著最精深的筆法。你不必知道對位法規則，也能欣賞莫札特在終樂章，那被柴可夫斯基稱為「音樂奇蹟」的賦格寫作，甚至根本不知道那是賦格也沒關係。但對這首我從小聽到大，熟到不能再熟的樂曲，當我第一次動手分析，親自拆解莫札特如何把各個主題融合為一首賦格時，一方面我覺得自己之前好像完全不認識這首作品，

《崔斯坦與伊索德》
Tristan und Isolde

德國作曲家華格納改編中世紀著名的克爾特傳說，於 1859 年完成，1865 年首演的歌劇：愛爾蘭與康沃爾兩國交戰，崔斯坦殺死愛爾蘭公主伊索德的未婚夫，不知情的伊索德卻醫治了崔斯坦。後來崔斯坦受國王之命護送伊索德至康沃爾為后，伊索德命侍女取出毒藥欲與崔斯坦同歸於盡，孰料侍女不忍竟換以愛情之藥，兩人於是狂熱相戀……

另一方面，我竟然一邊讀譜一邊掉眼淚。

直到現在，我都很難解釋那眼淚是為何而流。而我唯一能夠確定的，是知識與能力雖可帶來理解，最後那作品仍要感動到心。有人問李斯特，什麼是造就偉大鋼琴家的要件？「大鋼琴家要有手，有腦，有心。最重要的是心。」而納博可夫簡直像是附和，「**一本書，無論什麼書，虛構作品或科學作品，無一不是先打動讀者的心。心靈、腦筋、敏感的脊椎骨，這才是看書時真正用的到的東西[4]。**」

音樂與文學，最終都要打動你的心。不必害怕接觸經典，那真的沒有那麼困難。也希望你在動心之後亦能用腦，讓自己成為更好的聽者，更好的讀者，更好的人。

有所謂的「經典名曲曲單」嗎？

既然說了許多經典作品的好話，那麼究竟哪些才是經典，入門愛樂者該從什麼開始聽起呢？

每次我去學校演講，幾乎都有學生問這個問題，而我的答案每次都一樣：我不知道。

我不是不知道哪些是經典，而是不知道該怎麼開名單。

中外文皆然，坊間有非常多的「名曲某某首」或「你必須知道的某某名曲」這類書籍。我不否認他們的價值，但哪些曲子熱門，有時完全是「流行」，和作品好壞或是否「經過時間考驗」無關。莫札特二十七首鋼琴協奏曲中，二十世

紀上半最受歡迎的是第二十六號《加冕》，今日卻得把冠冕交給第二十、二十一或二十三號。這中間有什麼道理？其實沒有——雖然我的確認為，第二十六號不如第二十、二十一或二十三號精彩，但要說深刻與豐富，第二十二與二十五號也至為出色，第二十四號甚至是超越時代的奇筆。再過五十年，這幾首的熱門排行不知又會有什麼變化，但可以肯定的，是這些都是技術性與旋律性皆備的傑作，也都是不朽經典。若以現在的通俗程度來論斷第二十三號比第二十五號出色，那可是大錯特錯。法國鋼琴家柯拉德（Jean-Philippe Collard，1948-）錄製了聖桑為鋼琴與管弦樂所作的所有作品。依其所言，年輕時他總是被邀請演奏聖桑《第二號鋼琴協奏曲》，後來則是第四號，近年來邀約又改成第五號。「我也不知道為什麼。我想這就是流行，說不定再過一陣子，第二號又要開始熱門了呢！」

此外，雖然我現在做的所有事情（寫作、廣播、演講）都和古典音樂有關，我也真心認為古典音樂是門精彩豐富的藝術，但除非是我認識的朋友，我也熟悉他們的個性，不然我從不開建議欣賞曲單。

為什麼？因為每個人的個性都不同，喜歡的作品自然也不一樣。沒有什麼音樂能得到所有人的喜愛，我又如何能開建議曲單？

如果把古典音樂當成學問來鑽研，那的確有不知不可的

作品，也的確有經典曲單。這點我會在第五章繼續討論。但如果你只是「對古典音樂有興趣」的愛樂者，我只能說，請保持對音樂的好奇，多方嘗試各種作品。沒有什麼作品非聽不可，也沒有什麼作品聽了會浪費時間，更沒有什麼入門或進階曲目的分別。

我並非好高騖遠或不食人間煙火，沙羅年（Esa-Pekka Salonen，1958-）的經驗就是最好的證明。這位當代音樂大師，指揮、作曲兩項皆精，更擔任洛杉磯愛樂音樂總監長達十七年（1992-2009）。當年三十四歲的他根本沒有想到洛杉磯愛樂竟會選他，而如此大膽的邀請最後卻造就一則樂界傳奇——沙羅年徹底改造了洛杉磯，把最先進前衛的音樂創作帶到好萊塢。論及二十世紀和當代作品，他們在燈紅酒綠的電影之城建立起堅實穩固的演出傳統，成為眾人尊敬的典範。

如此成就並非一蹴可幾。在改革曲目，大量引入新音樂之初，沙羅年和洛杉磯愛樂當然遇到相當挑戰。但透過年復一年的教育與溝通，他們最終成功改變聽眾觀點。也藉由長期且大量的問卷調查，他們獲得一項驚人發現，那就是「聽眾年齡」和「喜好音樂的類型」，兩者竟無相關性可言。

這顯然和許多人的既定印象相反：一般認為古典音樂非得從巴赫、莫札特或貝多芬開始聽起，或得從「悅耳通俗」的舒伯特、蕭邦、柴可夫斯基，甚至小約翰‧史特勞斯的圓舞曲和波卡舞曲入門。但問卷中呈現的答案，卻和此印象天差

地遠。「當然有人討厭舒曼以後的所有作品，但也有一位六歲小孩，說他一整年下來最愛的曲子是李給提（György Ligeti，1923-2006）的《安魂曲》，希望下個樂季樂團能多安排一些李給提的曲子。」看了各式各樣的問卷結果，沙羅年的結論是：

這世界上只有「音樂推廣」音樂會，而沒有什麼「青少年音樂會」或「親子音樂會」——你以為年輕人只能聽悅耳好聽的東西嗎？你以為小孩只會聽簡單的作品嗎？這是用自己的偏見去幼稚化聽眾。事實上很多年輕人反而對舒曼以前的作品感到厭煩，覺得史特拉汶斯基和巴爾托克（Béla Bartók，1881-1945）才夠酷！對音樂家而言，我們要給與各種不同的好音樂，並且幫助聽眾了解作品，而不是一廂情願的認為聽眾可能會喜歡什麼曲子[5]。

博學多聞的阿根廷文學家波赫士（Jorge Luis Borges，1899-1986），1967 至 1968 年間應哈佛大學諾頓講座之邀做了六場演講。在最後一場回憶起自己的孩童歲月時，波赫士說：

我又想起了那個時候讓我驚為天人的作家。我在想到底有沒有人注意過，其實愛倫坡和王爾德都是相當適合兒童的作家。至少，愛倫坡的小說在我小的時候就印象深刻，一直到現在，每次幾乎只要我重讀這些作品，他的文筆風格還是會讓我為之讚嘆。事實上，我想我很清楚為什麼艾默生會說愛倫坡的文筆「鏗鏘有聲」（jingle）了。我認為這些構成適合兒童閱讀的條件還可以套用到其他很多作家身上[6]。

波赫士很清楚的告訴聽眾，他的觀點從何而來，而他也

的確從小就深受愛倫坡吸引，即使一般人可能不覺得那該是兒童讀物。可是兒童讀物就非得要淺顯幼稚嗎？或說所有的兒童都只會被同一種風格的讀本所吸引嗎？如果波赫士的父母只給他看一般人標準下的兒童讀物，或許我們也就少了一位大文學家？

別說波赫士這樣的非凡人物，就連我自己的經驗也是如此。

為什麼我會喜愛古典音樂？我四歲開始學鋼琴，但彈的都是簡單小曲，自己也沒有多大興趣，只是斷斷續續地練習、學習。但也因為會彈一點鋼琴，國小四年級時學校要製作午餐時間廣播節目，就派我負責周四時段，指定介紹古典音樂。那時我對這類音樂幾乎沒有概念，家裡也沒人聽古典音樂，不知從何入門。幸好訓導處有些古典音樂卡帶，我就統統借回家，先從這些聽起再說。

結果一捲福茂卡帶從此改變了我的人生。

那卡帶某面的第一首，是阿胥肯納吉演奏蕭邦作品十八的《降 E 大調華麗大圓舞曲》。大家都說蕭邦好聽，可是我對此曲卻無動於衷，只佩服演奏者技巧實在很好，快速音群乾淨利索，自己望塵莫及。

可是另一面的第一首，我的感覺就全然不同。

那是卡拉揚指揮維也納愛樂，布拉姆斯《悲劇序曲》（Tragische Ouvertüre）。

　　我其實記不得，當初這首作品帶給我什麼樣的感受。但我也不曾忘記，那時自己聽完馬上倒帶，一聽再聽的著迷樣子。

　　因為《悲劇序曲》，我開始尋找布拉姆斯其他作品欣賞，也很快就開始聽貝多芬（布拉姆斯最景仰的前輩）和華格納（布拉姆斯當時的對手）。一些朋友知道我國一寒假就聽完整部《尼貝龍指環》（Der Ring des Nibelungen）⚭，大呼不可思議。但對當時的我而言，正因為沒有人告訴我這部作品很艱深，我也就自然而然、毫無偏見或懼怕，對著僅有的參考資料聽完長達十四小時以上的《指環》，而且樂此不疲。

　　我到現在都覺得，這是認識古典音樂最好的方法。我知道一般人不會拿布拉姆斯《悲劇序曲》給孩子作古典音樂「入門曲」，但這就是我的真實故事。我反而是得經過一段時間，才能欣賞蕭邦和柴可夫斯基；要到更久，已經聽過布魯克納和馬勒諸多交響曲之後，才開始喜歡巴赫和莫札特。如果當年我聽到的只有巴赫、莫札特、蕭邦和柴可夫斯基，我可能不會喜歡古典音樂。有次我問紀新他小時候最喜歡的音樂是什麼，他媽媽倒是搶先發言：「白遼士（Hector Berlioz，1803-1869）的《幻想交響曲》（Symphonie fantastique）。他四、五歲的時候最愛聽這首，愛到坐在唱盤旁邊等，音樂一放完就立刻翻面繼續播，聽到整張黑膠都磨平了！」這部充滿癡纏愛恨，既有斷頭台進行曲又有巫魔會狂歡的浪漫巨作，和

《尼貝龍指環》
Der Ring des Nibelungen

華格納以日耳曼與北歐諸神傳說為本，於1848年起筆，1874年收筆，歷時二十六年方完成的龐大作品，由《萊茵黃金》（Das Rheingold，前夜）、《女武神》（Die Walküre，第一日）、《齊格飛》（Siegfried，第二日）、《諸神黃昏》（Götterdämmerung，第三日）四部歌劇組成。地精侏儒阿貝利希（Alberich）棄絕愛情，盜走萊茵黃金造出指環，獲得統治世界的法力。諸神之長佛旦（Wotan）用計奪得指環，指環卻被阿貝利希施以毒咒，自此引發天、地、人三界大亂。最後以佛旦之女布倫希德（Brünnhilde）自我犧牲化解詛咒，諸神毀滅、世界重新開始作結。

愛倫坡許多作品的內容也可互相輝映，但它也可以是幼兒的
心頭好，最愛的古典音樂。

兒童如此，大人也不例外。聽音樂可以很自然，也應當
很自然。什麼作品你聽來喜歡，從那開始聽就對了。

不聽古典音樂有關係嗎？

只是在說了那麼多之後，也總是會有人特地來告訴我：
管它 classical music 是「古典音樂」還是「經典音樂」，我就
是不喜歡，怎樣？

也有一些人，很希望自己能欣賞古典音樂，可修了課看
了書聽了演講和音樂會之後，到頭來還是對古典音樂無感。
「為什麼我就是沒辦法欣賞古典音樂呢？」我常遇到這種問
題，而發問者的聲音總是充滿沮喪。

我覺得對某一類藝術的興趣或喜好，可以像喀爾文的「預
選論」，一切都註定好了。會喜歡就是會喜歡，不喜歡就是
不會喜歡，能改變的可能相當有限。就如有些人怎麼喝怎麼
聞，就是覺得法國白酒像是不同酸味與色澤的貓尿，香檳不
過是打了氣泡的醋。當然人也會隨時間變化，可能到了某個
年紀突然就開始愛喝起法國白酒，就像我到三十歲之後才開
始喜歡吃魚與貝類一樣。

因此，我從不「推銷」古典音樂。我能做，也願意做的，
只是把音樂介紹給那些天生有這個性會喜歡，只是還沒接觸

到的人。

但我仍然固執的相信，人會喜愛藝術，而且必會喜愛一種藝術——假設你從 A 聽到 Z，怎麼聽就是不喜歡古典音樂，那真的沒、有、關、係。對音樂沒興趣，或許你喜歡讀詩歌與小說？對文學也無感，或許你願意試試舞蹈、劇場、攝影、電影、繪畫、烹飪或建築？這世上有太多太多藝術供你我選擇，而我希望正在讀這本書的你，能夠盡早找到自己喜愛的藝術，你的人生必然會變得很不一樣。

例如，我在倫敦認識的一對日本夫妻。

認識他們，是在 2009 年的「逍遙音樂節」♪（The Proms）樓下站票區。那是最接近舞台、音效最好，卻也最便宜的位置。無論演出陣容多麼「高貴」，站票不過五鎊，折合台幣二百五十元。由於站票區可以活動，聽眾格外熱情活潑，總以各種方式和台上演出者互動，於是也成為「逍遙音樂節」最著名的招牌與傳統。

我很早就注意到這對夫妻。在站票區，大家通常都穿得很輕鬆，只有他們總是衣著講究，先生一頭白髮尤其醒目。「大概是從日本來的觀光客吧！」我這樣猜想。

有天晚上，大提琴家伊瑟利斯（Steven Isserlis，1958-）要演奏柴可夫斯基《洛可可主題變奏曲》。我早早排隊，搶了個前排好位。回頭一看，發現日本夫妻擠在人群之中。「他

逍遙音樂節
the Proms

♪「逍遙音樂節」現在正式名稱是「Henry Wood Promenade Concerts presented by the BBC」，於 1895 年由指揮家亨利‧伍德（Henry Wood，1869-1944）所創辦，是英國最盛大的古典音樂節，百餘年的歷史更積累諸多有趣傳統。其「最後一夜」(The Last Night) 歡迎奇裝異服，聽眾可帶各式旗幟、氣球、響炮與喇叭一起進場，聽音樂會如同看球賽，是全世界競相轉播的盛會。

們實在不高，站在那裡什麼都看不到。」想他們大老遠從日本跑來，一時熱血沸騰，索性上前攀談，把位子讓給這對觀光客。

後來我才知道，這是大錯特錯：他們不是觀光客，而是旅居英國多年的企業家，在倫敦開設英語語言學校與旅行社，更在英法德三國發行日本報紙。「我們之前都買座位，但一直很嚮往站票區的氣氛，所以今年破例嘗試，但實在看不到啊！」

他們成功事業的背後，其實是不為人知的辛苦。「以前我們交往時」，日本先生說：「我每次打電話去她家，她媽媽都說女兒去學語言。今天德文，明天法文，後天義大利文，永遠沒空和我約會。拜託！怎會有人天天都在學外語，要敷衍我也得用個好理由吧！」

但這位日本太太當年真是努力至此，最後也真的能說英法德義四種外語。

為什麼她如此拚命？「因為我要去歐洲工作。」

日本太太家境清寒，窮到父母最後只能接受社會救濟，讓女兒住到別人家。有天她從收音機裡聽到古典音樂，心上好像被什麼敲了一下。

從此她不吃午餐，省下餐費去買最便宜的門票，開始她的古典音樂欣賞之旅。某年鋼琴巨擘吉利爾斯（Emil Gilels，1916-1985）造訪日本，她苦苦省了三周，坐在音樂廳最高最

後一排，「可是吉利爾斯的琴音還是那麼清楚、那麼深厚、那麼美麗。我一輩子都不會忘記那個聲音。」◉[05]

也在那一晚，她確立了人生目標。「我要去歐洲工作。那裡天天都有古典音樂演出，更有許多像吉利爾斯這樣的大師。」她奮發讀書，考上頂尖名校，畢業後還不斷學習外語，就為了要圓自己的音樂夢。至於最後落腳倫敦[7]，原因也是古典音樂：「還有那個城市像倫敦一樣，音樂會那麼多，票價又那麼便宜呢？」

藝術「有用」？我不會這樣說。聽古典音樂有「好處」？我還是不這麼認為。但喜愛藝術，總比不喜愛藝術好。就像這位日本女士，音樂改變了她的人生——不，應該說是她對音樂的愛，改變了她的人生。而她的故事，也可以是你的故事，音樂也可以換成文學、舞蹈、戲劇等任何一種藝術。即使沒能擁有她的成功事業，那也沒有關係，因為那根本不是重點。讓我再說一次：喜愛音樂，本身就是最大的收穫。能夠培養一份終身受用的喜好，和自己心愛的藝術一同成長，無論陰晴順逆都有陪伴，絕對是人生旅途中最好的禮物，也是最個人化、最親密的快樂。畢竟這世間的荒唐，每每超乎你我的想像。但請相信，正是在那些連舒伯特都無言以對的時刻，我們會比任何時候都更需要舒伯特。

大詩人呂克特（Friedrich Rückert，1788-1866）有首著名

作品叫〈若愛是為了美麗〉（Liebst du um Schönheit），後來還被馬勒譜成美妙歌曲。詩人如是說：

若愛是為了美麗，可別愛我！去愛太陽，她金髮閃閃；
若愛是為了青春，可別愛我！去愛春天，她年年年輕！
若愛是為了珍寶，可別愛我！去愛人魚，她擁晶瑩珍珠。

為什麼要聽古典音樂？

若音樂沒有任何用處，不能讓你考試加分、升官發財，你卻仍然喜愛，為了音樂而音樂，為了愛而愛。

那麼最後一句，就是詩人給我們最溫柔、最美麗的祝福：

若你愛的是愛，啊！那愛我，永遠愛我，一如我永遠愛你！

註釋

1 但請注意，雖然音樂史家從藝術史借來「古典主義」之稱，但十八世紀末至十九世紀初的音樂創作，並未像此時期的繪畫、雕塑和建築等直接受到古希臘與羅馬美學的影響，我們只能說此時的音樂與藝術都強調結構平衡與表達清晰。

2 以下引用來自伊塔羅‧卡爾維諾，李桂蜜譯，2005 年，《為什麼讀經典》，頁 1-9，時報文化。

3 格雷安‧葛林，吳幸宜譯，2006 年，《哈瓦那特派員》，頁 155，遠流出版。

4 弗拉基米爾‧納博科夫，申慧輝等譯，2009 年，《文學講稿》，頁 4-5，聯經。

5 沙羅年於 2010 年 1 月 27 日至倫敦國王學院音樂系演講 (作者記錄)。

6 波赫士‧陳重仁譯，2001 年，《波赫士談詩論藝》，頁 135，時報文化。

7 他們開設的英語語言學校是 Bloomsbury International，歡迎讀者參考。

現場演出二三事

第三章

「不久之前，我在電視上看到鋼琴家內田光子（1948-）的演奏，實在非常精彩，之後內田女士與某位記者進行對談。不愧是音樂家，她問了對方一個問題，問得又好、又具體¹。」

這是日本文壇巨擘大江健三郎和老友指揮大師小澤征爾對談時，所提到的一段往事。記者答不出來，大江卻有定見。

「她問道：為什麼古典音樂天天演奏還可以感動大家呢？既然是古典的，為何每天還有人演奏巴赫、馬勒，讓現代人感動不已呢？」

大江健三郎的解釋是：「那是因為與我們活在同一時代的演奏家，藉由自己讓古典音樂得以活在現在。」

的確，這是古典音樂青春不老的原因。大江也再度提醒我們，究其本質，音樂這門藝術之特別，在於作曲家寫出樂曲，其實只完成了作品的一半。至於那另外一半，必須靠演出來實現。「作曲家、作品、演出者、聽眾」，是音樂藝術實踐不可或缺的要素。因此，這本書並不談樂曲分析或如何讀譜，而是討論如何聆聽。既然要聽，無論是從廣播、電視、網路、唱片或檔案欣賞錄音，大概已是我們這個時代最簡便的方法。但也因為錄音如此普及，而且被視為理所當然，就讓我在這章把焦點放到現場演出，這最直接且真實的音樂欣賞途徑，討論現場和錄音有何不同，我們對現場又可以有哪些期待。

首先，讓我們從錄音談起。

「回不去了」：錄音技術改變世界

　　生活在現代的我們，大概已經很難想像在錄音技術發明之前，欣賞音樂是何其費工的一件事——除了音樂盒或自動樂器，想要聽到音樂，若非依賴別人就是得靠自己，可不能想聽就聽。於是稍有本領的人，或唱歌或演奏，總之得會某種音樂技能，好讓自己能夠盡可能地享受音樂。作曲家將交響樂與歌劇改編成鋼琴四手聯彈、雙鋼琴或弦樂重奏，使一般人也能認識這些經典。創作者也多為業餘演奏者譜曲，讓程度中等的愛樂者能夠在家自得其樂。

　　畢竟，絕大多數的人仍然喜愛音樂，生活不能沒有音樂。

　　這種情景，在 1925 年電氣錄音出現之後，開始戲劇性的變化。中產階級原本家家戶戶一架鋼琴，現在變成家家戶戶一架唱機，錄音和廣播一同更改世人對「欣賞音樂」的概念：聽音樂不再需要躬臨現場或親自製造，演奏者也可站在客觀立場品評自己的演奏。隨著錄音與播放技術愈來愈好，所需費用愈來愈低，現在無論作品編制多大、演奏技巧要求多高，只要有錄音，任何人都可隨時聽到，哪怕那是某日本流行歌手上午才發表的新專輯，或柏林愛樂昨晚演出的馬勒交響曲。

　　也因為錄音普及，使得一般人對音樂的首次接觸，絕大多數來自錄音而非現場演出，連帶改變了我們對欣賞音樂的預設。如果在家就可聽到音樂，還是古往今來諸多名家大師的經典詮釋，我們為什麼又一定要花費時間金錢，到場館欣

賞演出呢？

答案是：絕對必要。

為什麼要聽現場演出？

播放錄音，算不算是一種音樂演奏？聆聽錄音和欣賞現場，兩者本質又是否相同？這些問題已有多位學者為文討論，包括全然哲學性的概念思辨。光想想現場演出可不能按暫停，欣賞者必須從頭到尾聽完，在心理上就和聆聽錄音截然不同了。不過在此我不談哲學，僅就最實際的層次討論：雖然的確有專為錄音而寫的作品，但我們所熟知的創作絕大部分皆為現場演出而譜。或許我們可以從一粒沙中見到世界，但光盤與黑膠對音樂而言並不足夠。若沒有參與現場音樂會，很可能無法了解作品的真正意義與表現潛能。

就聲響效果而言，愈是大型編制，就愈需要現場欣賞。比方說馬勒的《第八號交響曲》——作曲家在此構思宇宙運行的聲響，用了超大型管弦樂團，超大型男女混聲合唱團加兒童合唱團，八位獨唱家與管風琴，1910 年首演時樂團用了171 人，合唱團更高達 850 人，自此「千人」就成為該曲最著名的別稱。但編制更大的，還有荀貝格（Arnold Schoenberg，1874-1951）完成於 1911 年的《古勒之歌》（Gurrelieder）。同樣用上特大型管弦樂團（法國號竟用了十把，連豎琴都用了四把），此曲更需三組男聲四部合唱，八部男女混聲合唱，

五位獨唱歌手和一位朗誦,舞台上動輒塞滿四、五百人,表現最濃烈的愛情、最痛苦的憤怒,以及將缺憾還諸天地的壯闊,是後浪漫登峰造極的典範。

但《古勒之歌》不只編制超過馬勒第八,寫作也技高一籌。規模如此龐大,荀貝格竟能讓聲音清澄透明,音響色彩調配之妙簡直是魔術表演。柏林愛樂總監拉圖(Simon Rattle,1955-)就形容《古勒之歌》是「世界上最大的弦樂四重奏」。雖然我極愛這部作品,收藏數十個演奏版本,但直到現場親聆如此層次井然的聲響,我才真正理解《古勒之歌》的偉大,也才能了解拉圖的比喻,更深深期待下一次的相逢。

同樣是大型編制,理查‧史特勞斯的《家庭交響曲》(Symphonia Domestica)也是非聽現場不可的創作。原因不只是聽,還包括「看」。此曲中文雖然翻譯成「家庭交響曲」,但光是名稱 Domestica 就已經是一個玩笑。作曲家父親當年甚至還勸兒子改個曲名,「不然人們會以為這是一首關於傭人的交響曲」。至於《家庭交響曲》的內容,其實就是理查‧史特勞斯一家三口的一日生活:自以為風趣的先生,潑辣易怒的太太,還有不知世事的小兒子。就這三人,平凡的作曲家日常,這有什麼可寫呢?但理查‧史特勞斯就是寫了,而且還用特大編制的管弦樂團(包括四把薩克斯管和各式打擊樂器)寫了長達一小時的「家庭音樂」。雖說聽錄音就能感受到此曲的鬼扯,但若能現場欣賞,看到四把小號、八把法

國號一字排開，累得半死只為了描寫主人翁起床吃早餐，或許才能真正體會此曲的「妙處」。而一旦現場欣賞過《家庭交響曲》，再回去聽錄音，感受必定截然不同。對我而言，此曲的唱片錄音只能是看過現場演出後的回味或研習。若非曾經親睹現場，我大概一輩子都不會喜歡這部作品。

音樂演出，「空間因素」也很重要

《家庭交響曲》的現場之所以幽默逗趣，在於作曲家讓樂團的「實際存在」加入音符所欲表現出的效果。事實上，許多作曲家創作時都特別將現場因素考量在內，因此音響「透過空間」所呈現出的效果自是作品要旨，想了解這些作品也就不得不看現場。比方說昔日俄國樂團座位採傳統歐式擺法，第一小提琴和第二小提琴分列兩邊。柴可夫斯基《第六號交響曲》「悲愴」的兩部小提琴應答，也在如此擺法下才有最佳效果。你若端詳兩部的互動，也必然會察覺作曲家心中的樂團形貌。巴爾托克《為雙鋼琴和打擊樂器的奏鳴曲》，譜上清楚註明鋼琴與各打擊樂器擺放位置，把所有音響效果都設計清楚，成為日後諸多作品的啟蒙導師。義大利作曲家雷史畢基（Ottorino Respighi，1879-1936）膾炙人口的《羅馬之松》（Pini di Roma），最後一段安排額外銅管隊和台上呼應，音樂廳頓時成為環繞音響。諾諾（Luigi Nono，1924-1990）的

《家庭交響曲》
Symphonia Domestica, Op.53

理查·史特勞斯寫於 1903 年的大型管弦樂作品，描述自己一家三口的日常生活。標題 Domestica 可指「家務之事」，作曲家不用「家庭」而用「家務」，幽默暗示此曲描寫的是瑣碎俗事，音樂果然也妙趣處處。

01　　驚世之作《普羅米修士》（Prometeo）更將樂團和合唱團拆
成好幾部散布音樂廳，樂手還得從電視螢幕觀看指揮方能演
奏。如此設計形成獨到的魔幻音效，是再昂貴的音響都無法
重現的聲音幻境。別說這些晚近創作，就連白遼士的《幻想
交響曲》，第三樂章都安排了雙簧管在幕後與台前的英國管
對話，模擬田野中牧人笛聲來回。若繼續上溯，蒙台威爾第
（Claudio Monteverdi，1567-1643）為威尼斯聖馬可教堂所寫
的諸多《晚禱》（Vespro）也靈活運用空間安排，合唱和樂團
散布教堂之中。倫敦在 2010 年逍遙音樂節演過一次《聖母晚
禱》（1610）◎[01]，音樂廳竟擠進六千聽眾。為何大家如此趨
之若鶩？因為那是只有現場才真實，錄音無法忠實呈現作曲
家設計的創作啊！

不只要聽，還要看

　　上述種種聲效設計，其實也多少包括視覺效果，有些作
品甚至還有明確指示。像馬勒《第一號交響曲》終尾，就要
求八位法國號手起立演奏。雖說作曲家原本意圖仍是希望聲
音更突出，但觀看現場，見到八位演奏者昂然而立，吹奏凱
旋般的輝煌號角，那震撼實在不是光聽錄音可比。另外，許
多器樂演奏也值得看。不用覺得爭看鋼琴家十指齊飛或小提
琴家弓弦交錯是「外行」作為，因為許多作曲家也把演奏姿
勢寫進音樂裡。法國鋼琴家巴佛傑（Jean-Efflam Bavouzet，

1962-）和當代作曲大師布列茲學習其《第一號鋼琴奏鳴曲》時，彈至第二樂章，他希望盡可能彈得準確，所以演奏速度沒有譜上要求的快。「不行！不是這樣彈！你要彈得很快！非常快！」──原來這一段布列茲竟不在乎每個音是否都彈得清楚，重要的是速度和炫技，特別是演奏者雙手飛舞的姿勢！早自維也納華麗風格（stile brillante）所盛行的左手跨奏開始，鋼琴作品就充滿各種「供人觀賞」的特技表演，到現場才能真正感受技巧與藝術的微妙融合。

　　也有作品非得要視覺加上聽覺效果，你才會知道作曲家真意，拉威爾《左手鋼琴協奏曲》就是最好的例子。這是一首極其深邃美麗的創作。當年鋼琴家維根斯坦（Paul Wittgenstein 1887-1961） 在第一次世界大戰失去右手後，以萬貫家財邀請作曲家為左手譜曲。布瑞頓（Benjamin Britten，1913-1976）、亨德密特（Paul Hindemith，1895-1963）、康果爾德（Erich Wolfgang Korngold，1897-1957）、史密特（Franz Schmidt，1874-1939）和理查‧史特勞斯等作曲名家都受邀寫作，但其中最為人知的，當屬拉威爾《左手鋼琴協奏曲》和普羅柯菲夫《第四號鋼琴協奏曲》，拉威爾此曲更堪稱鋼琴音樂中最偉大的創作之一：這部作品包括鋼琴鍵盤的所有範圍，情感表現也涵蓋人性的各種面向。陰暗至光明，歡樂到悲劇，十八分鐘內作曲家幾乎寫盡所有情感，實在是難以想像的精彩。

　　但《左手鋼琴協奏曲》也有讓人費解之處。身為古往今

來最傑出的管弦樂法大師，此曲陰暗的配器效果，加上些許鋼琴完全被樂團遮掩的樂段，讓人不禁懷疑這位精算無比的作曲聖手，是否在此出了差錯？數年前麻省理工學院還有教授以物理聲學效果分析，論斷此曲音響和拉威爾其他創作不同，必為作曲家車禍後大腦病變的證明。

就是要你看得見卻聽不到

只是我總覺得，拉威爾並沒有計算錯誤。就音響平衡而言，《左手鋼琴協奏曲》確實有些樂段，無論鋼琴家何其用力，仍然無法和樂團抗衡。但也正是在這些樂段，透過比例失衡，作曲家讓「聽眾」也要是「觀眾」：「我會像一朵雲一樣消失」──在《左手鋼琴協奏曲》手稿上，拉威爾這樣為自己寫下預言。當觀眾親眼見到鋼琴家以一隻左手和樂團苦戰，在曲末終究為管弦樂吞噬時，你我也就真實體會作曲家所經歷的人生悲劇。

如此設計並非拉威爾所獨有。拉赫曼尼諾夫《帕格尼尼主題狂想曲》♪，作曲家自第七變奏起，又把魂牽夢縈、糾纏他一生的「神怒之日」（Dies Irae）主題寫了進來。在最後一段變奏，當「神怒之日」於銅管響亮重現時，本身是大鋼琴家的拉赫曼尼諾夫，卻只以簡單的八度在鍵盤上與之應對。

拉赫曼尼諾夫對鋼琴性能瞭若指掌，又有豐富演奏經驗，若他希望鋼琴被聽見，自然會用雙手大和弦並且調整管弦配

器。但他沒有。會這樣寫,顯然他就是要全然棄守,就是要讓聽眾「看得見卻聽不到」。也正是如此,「神怒之日」主題的意義,在此才能一如宿命。

有次我和經常演奏這二曲的鋼琴大師葛拉夫曼(Gary Graffman,1928-)討論上述觀點。葛老同意我的看法,還說了自己的另一見聞:有次寇蒂斯音樂院樂團和大提琴泰斗羅斯卓波維奇(Mstislav Rostropovich,1927-2007)合作俄國作曲家舒尼特克(Alfred Schnittke,1934-1998)的《第二號大提琴協奏曲》。羅斯卓波維奇以音量過人聞名,但曲中某段他雖奮力演奏,當銅管轟然降下,聽眾只能「見」到忙得不可開交的獨奏家,卻完全聽不到他的琴音。

排練時,滿是疑惑的葛拉夫曼,回頭看了看作曲家說:「這樣對嗎?這是什麼意思?」

「無論如何奮力抗爭,面對命運,人類終究無法抵擋。」舒尼特克淡然笑了笑:「這就是我要表達的意思。」

如此種種,在在證明聆聽現場演出的必要與重要。錄音雖然仔細,但也正因仔細,那些不該被聽到,甚至作曲家不希望聽眾聽到的部分,麥克風下卻是鉅細靡遺。在家聽錄音,是了解作品最便捷,卻不見得是最正確的方法。那些刻意設計的掙扎、抗爭、控訴、無奈一旦成為唱片,當你聽清楚了每個音,或許也就誤解了作曲家的真正意義。

所以無論如何,請來聽音樂會。即使你已透過錄音聽了

《帕格尼尼主題狂想曲》
Rhapsody on a Theme of Paganini, Op.43

俄國作曲家拉赫曼尼諾夫為鋼琴與管弦樂團所寫的樂曲。此曲以小提琴鬼才帕格尼尼第二十四首奇想曲(Caprice No.24)主題開展出二十四段變奏,第七變奏起又加入中世紀教會古調「神怒之日」主題,宛若死神現身。甜美的第十八變奏家喻戶曉,成為電影《似曾相識》(Somewhere in Time)的主題曲。

百次千次，現場永遠可以告訴你更多，也永遠值得欣賞。

對演出的期待：現場會聽到什麼？

　　現在假設你在讀了先前的文字之後，還真的被我說服而決定去聽音樂會，也真的去聽了音樂會，卻發現音樂會和你的期待不盡相同：可能驚喜，可能失望，但更多的可能是困惑：「我們該以什麼標準或態度來看現場演出呢？」

　　首先，讓我再強調一次：**錄音是錄音，現場是現場**。

　　就演出本身而言，一如前述，現在到音樂廳之前，我們很可能已從錄音熟知即將要演出的作品。聽慣了錄音，再去聽現場，常常會有異質之感，覺得聲音怎麼和唱機放出來的有差距，有時差距還頗大。

　　請安心，那就是為何我們要聽現場的目的與意義。

　　這世界上多的是名不副實，唱片成果比現場演奏好上不知凡幾的演奏家；也有許多音樂家現場音色和錄音大致相符，但也有像薇莎拉茲（Elisso Virsaladze，1940-），至今無一錄音能忠實捕捉到她美妙音色的鋼琴家。波哥雷里奇（Ivo Pogorelich，1958-）和齊瑪曼（Krystian Zimerman，1956-）的錄音夠好了吧？可是他們現場所彈出來的色彩變化，和錄音相比又不知高出多少。多明哥（Plácido Domingo，1941-）錄音等身，卻沒有一張是我的最愛；我總嫌那嗓音油腔滑調。可是他的現場演出，無論音樂會還是歌劇，我卻佩服得五體

投地，歌聲聽起來更是高貴自然，不愧是古往今來最偉大的演唱家之一。

為什麼會有如此不同的差別？資深的錄音師和音樂家會告訴你各種分析和說法，包括不同頻率與色澤的錄音難易。但錄音和現場差異中最容易解釋的，就是先前提到的音量比例問題。我在倫敦念博士班時，系上聘了專業錄音師負責整理有聲資料庫並回答學生問題。有次我們討論舒曼的管弦樂法。這位作曲大師的配器寫作常有嚴重問題。以其四首交響曲為例，許多指揮家都稱那是「有缺陷的作品」，馬勒甚至寫了修整改編版。我提到《第三號交響曲》一段長號，根本寫在不該寫的音域。「除了柏林愛樂這個超級樂團的某版本外，我沒聽到哪個演奏能讓我滿意」。

「如果你現場覺得沒效果，多數錄音也沒好效果」，聽了我這番發言，錄音師卻淡淡回應：「我想那個版本之所以好，不是因為柏林愛樂表現得特別傑出，而是請了超級錄音師幫忙調整比例。」

協奏曲與歌劇的實際音量比例

很多人第一次進音樂廳聽小提琴或大提琴協奏曲，都會訝異：天呀！原來大、小提琴獨奏那麼小聲！

這裡的「小聲」，不見得是真的小聲，而是和錄音中的演奏相比之下的小聲。但不然呢？沒有錄音師幫忙，一把小

提琴能夠輕易蓋過七、八十人的樂團嗎？我還聽過有的錄音，
豎琴被不合理放大，彷彿輕輕一撥就可壓倒整個樂團。

　　但就像帕爾曼（Itzhak Perlman，1945-）所說，協奏曲錄音
裡把小提琴獨奏錄大聲一點有何不對？你都已經買了唱片，難
道不想聽到音樂會裡聽不到的嗎？自己成立唱片公司的雙鋼琴
搭檔拉貝克姊妹（Katia and Marielle Labèque，1950/1952-），
更表示「我們錄音所要的，是透過音箱播放出來的聲音，而
不是呈現錄音地點的實際聲響效果」。不只她們，許多音樂
家和錄音師現在也都往如此方向思考，錄音和現場只會更為
不同。

　　很多人純粹以錄音評價現場，卻忽略兩者之間的差異：
我曾請教指揮家呂紹嘉，在華格納親自設計建造的拜魯特節
慶劇院聽華格納歌劇，效果真的比較好嗎？「好就好在樂團
被放在地下三樓，因此可以火力全開，卻不會蓋過歌手聲音。
不然不是樂團得遮遮掩掩，就是歌手得被迫吼叫，音樂效果
當然會打折扣。」但這拜魯特劇院的好處，又有幾個歌劇院
能做到呢？不考慮現實場地和錄音室麥克風就對在嘴前的差
別，只會讓自己覺得沮喪，不切實際地庸人自擾。

　　由於錄音所帶來的新標準，現在的演出者多數已竭盡所
能讓聲音聽起來乾淨清楚，更想盡辦法讓自己「被」聽見。
齊瑪曼就曾感嘆，因為錄音，現在的鋼琴家必須加倍苦練，
「要把每一個音都彈清楚」才能滿足聽眾的期待。當然音樂

家的技藝水平不同，演奏成果也絕對不同。同樣是貝多芬的
《皇帝》鋼琴協奏曲，為何有的鋼琴家彈奏模糊不清，有的
琴音就凝聚而有穿透力？為何有的歌手聲音就是不集中，有的
就能飛翔於管弦之上？多聽多看現場演出，是了解音樂家真
實能力的唯一方法。但即使如此，錄音也可能導致判斷標準
不同。比方說鋼琴名家賀夫（Stephen Hough，1961-）演奏拉
赫曼尼諾夫《第三號鋼琴協奏曲》和柴可夫斯基《第一號鋼
琴協奏曲》，在終樂章鋼琴和管弦樂團齊奏的段落，他踏瓣
就完全不換而直踩到底。「一旦換了踏瓣，聲音共鳴一消失，
鋼琴就會完全被樂團吞沒，在現場就聽不到了。」只是那些
段落現場聽來效果雖好，收成錄音卻略顯模糊。若以錄音來
衡量現場，卻不思考兩者不同，就會覺得鋼琴家彈得太小聲，
或抱怨為何不是每個音都清晰。我希望大家聽音樂會時都能
提醒自己：我們今日所欣賞的作曲家，多數生活於錄音發明
之前。他們並不像我們已被錄音「教化」，習慣每個細節都
極為清楚的演奏，也不見得會寫出讓獨奏獨唱永遠被聽見的
協奏曲與歌劇。

　　只是如果聽不見，作曲家又為何要寫？

　　譬如布拉姆斯《第二號鋼琴協奏曲》，很多段落樂團無
論再怎麼壓低音量，照那個管弦樂織度，在現場鋼琴都很難
被聽見。布拉姆斯自己還是大鋼琴家，怎會不知道寫了又聽
不見。

拜魯特節慶劇院
Bayreuth Festspielhaus

拜魯特是德國巴伐利亞北部小鎮，
華格納選定此地設計並建造劇院以
上演他的作品。劇院於 1872 年 5
月 22 日興建，1875 年竣工，其設
計配合華格納音樂的要求，管弦樂
團降得甚深，銅管樂器更放在最深
處以免音量蓋過歌手。觀眾也看不
到樂團與指揮，因而能全心專注於
舞台。今日仍為拜魯特音樂節舉辦
地，每年吸引大量樂迷前往朝聖。

　　「但如果布拉姆斯不寫些什麼」，葛拉夫曼以實際演奏
經驗告訴我：「鋼琴家就在那邊整段沒事做，你是要我們去
看報嗎？」

　　錄音是錄音，現場是現場，這兩個我都喜愛，而我們必
須知道它們的不同，以及知道什麼在現場是可能的，什麼是
不可能的。當你發覺現場和你家音響聽到的演奏不一樣的時
候，其實往往用常識思考就可以找到答案。但前提是你要親
臨現場，而且要多聽多想多累積經驗。

錯音究竟有多重要？

　　以錄音衡量現場，另一常見問題就是過份計較「錯音」。
　　即使是錄音室成品，也不見得就不會有錯誤：有的節拍
混亂，有的讀譜讀錯，有些就真是奏錯或唱錯。不過現在多
數錄音畢竟可以剪接後製，錯音可說少之又少，連帶大家也
就習慣「音符正確」的演奏。

　　追求正確當然沒有不好，我們也佩服那些能將事情完美
執行的人。理查・葉慈（Richard Yates，1926-1992）的小說
《十一種孤獨》裡，一位嚴格苛酷，讓整個步兵排既害怕又
討厭的排長，就是以精湛準確的刺槍術示範，開始贏得部屬
的心：

**　　打從瑞斯舉起裝了刺刀的來福槍那一刻起，我們就知道會大
開眼界，無論是否心甘情願[⋯]指導教官讓瑞斯演練全套刺刀術。**

他迅速做完，從頭到尾保持平衡，沒有多餘的動作，用來福槍托把木頭肩膀敲下不少木塊，刺刀深深陷入木棒捆成的顫抖軀體，再拔出來對付下一個。他真的很行。如果說我們因此敬佩他就太過頭，但看到一件事完美執行讓人有種快感[2]。

「看到一件事完美執行讓人有種快感」，這句話大概是所有人的心聲。事情愈難，挑戰愈大，完美執行也就讓人愈有快感。那是黑天鵝的三十二鞭轉，夜后星雲之上的高音，任誰看了聽了都要為之目眩神迷。我也相信，絕大多數的表演者之所以年復一年辛勤苦練，不外乎也就是追求技藝表現的精準完美。如果可以選擇，又有誰願意犯錯呢？

然而追求正確，並不表示我們應該把「沒有錯音」視為理所當然。即使是在錄音室廣為錄製，大家已耳熟能詳的作品，演奏家也不見得就能在現場彈得毫不出錯。比方說李斯特《B小調奏鳴曲》，現今能買到的版本，幾乎都是經過後製整理，音符相當正確的演奏。許多人聽習慣了，就期待要在音樂會裡也聽到音符完全正確的演奏。可是這首奏鳴曲雖非難如登天，某些關卡仍然險過蜀道。其中幾段艱深的八度跳躍，在我聽過的三、四十次現場演奏中，如果不在速度上妥協，那麼能真正完美彈對的，其實也只有兩次。

其中一次，出自紀新2011年的全場李斯特獨奏會，但我可聽了他兩次：二月在倫敦仍有失誤，而完全正確的十一月

台北場，恰巧是他該套曲目最後一回演出，而紀新彈完的感想竟是「謝天謝地，終於結束了，我以後再也不要彈這麼困難的曲子了！」

我並沒有貶損紀新的意思，只是想指出一個事實：對以神童成名，且足以列史上技術最卓越名家之一的紀新而言，即使李斯特《B小調奏鳴曲》並非新曲目，他也為音樂會做足準備，或許也要在演奏同一套曲目好一段時間以後，才可能在現場將此曲彈到「音符完全正確」。

那麼，我們還應該覺得，現場音樂會「不該」有錯音，或者聽到錯音，就立刻斷定演出者功力不夠嗎？

演奏錯誤太多，當然影響作品呈現，但若一味強調避免錯音，其實也就是要演奏家避免神來之筆與即興狂想，避免一切不在計劃中的突發靈感。備受敬重的大提琴家顧特曼（Natalia Gutman，1942-）在訪問中曾說：「技藝的提高會增加演奏者在舞台上的勇氣和自信[3]。」這勇氣與自信，不是拿來照本宣科，而是冒險犯難。我聽過許多音樂會，台上一個音都沒錯，聽完之後卻也一個音都記不起來。只有音符而沒有音樂，那絕對不會是好的演出。

不可預料的現場

此外，現場演出雖然也追求完美，但其魅力與刺激，就在起手無回。鋼琴大師畢羅（Hans von Bülow, 1830-1894）建

議後進要在連續困難樂段之始「故意彈錯音」，這樣聽眾才會知道其後的樂段有多艱深，方能贏得更熱烈的掌聲[4]。俄國小提琴教父奧爾（Leopold Auer，1845-1930）也曾說當他演奏連續八度時，為了要讓人聽出那確是艱難技巧，剛開始他會刻意拉得不準。雖說這些都是額外增添的刺激效果，但即使演奏者一心求好，現場還是充滿各種不確定因素。也因為不確定，所以更顯得精采。

以樂團而言，銅管部門大概最容易受心理因素影響，一局錯往往變成全局錯，即使是世界名團亦然。我遇過不少毫無理由就突然崩垮的演出，包括波士頓交響樂團一次莫名其妙大爆走，曲目還是全場華格納。當銅管部在不同樂器連續出現多次錯誤時，以其狀況之慘，實在不敢想像音樂會將如何收尾──是呀，要是被連續敲出三支安打，你還能有勇氣和信心，繼續站在投手丘上面對打者嗎？棒球場上還能換人，音樂會卻是無處可逃，而那又是艱難無比的華格納！

但也就在最不可能挽救的處境下，一如我們在球場上所見過的諸多傳奇，波士頓交響樂團居然還是給了在場聽眾一個光輝的結尾。失足、跌倒、再爬起，攻頂成功後的視野就算沒有更遼闊，所見風景卻更為感人。這當然不是場「完美」的音樂會，也不會是樂團想要發行實況錄音的音樂會，卻是場我永遠不會忘記的音樂會。

鋼琴大師魯賓斯坦，演奏生涯長達八十餘年，是二十世

紀成就最高的音樂家之一。1964 年他重訪睽違已久的蘇聯，在莫斯科柴可夫斯基大廳舉辦全場蕭邦獨奏會。上半場最重要的《第二號鋼琴奏鳴曲》，第一樂章還彈得意氣風發，哪知第二樂章就大忘譜，繞了一段還是接不回來，最後索性即興編曲，直接跳下一段。

這夠尷尬了吧？光聽現場錄音，就讓我冷汗直冒，可是魯賓斯坦顯然不為此事所惱。忘譜就忘譜，過了就過了，接下來他可愈彈愈好，愈彈愈精神。最後一首《英雄波蘭舞曲》彈完後，掌聲真要掀翻屋頂了！

鋼琴家與學者羅森（Charles Rosen，1927-2012）說得好：**評量一位鋼琴家，要以其最佳水準而論。而他彈差的頻率，則會影響聽眾的購票意願。**我們不能挑蘇東坡一闋較不出色的詞，就論斷他是次級詩人。以「音符正確」的錄音來衡量現場雖非不可，但也要知所限度。別以幾個錯音來決定你對一場演出的看法，也別因為一場不好的音樂會，就對台上的演出者喪失信心，多給幾次機會再下結論也不遲。

音樂表演是舞台藝術

我希望大家不要認為我對演出者過於寬容。一方面，我們期待並要求演出者精益求精。另一方面，我們也該知道人非機器，不可能永不失手。這兩者並無衝突，特別當我們了解，準備充分固然可以降低錯誤，現場仍然不可預測。

　　有次我問鋼琴家陳毓襄，演奏家在台上可不可能感到自傲，以睥睨一切的態度來演奏？

　　「對我而言，這是不可能的。」陳毓襄如此說：「舞台上有太多不確定，一個人在台上還能自命不凡，那我還真佩服他有那本領可以驕傲。」

　　當然，這裡討論的不是那種演出者無須理會藝術水準，聽眾也不關心演出水準的狀況。很多演出充滿盲目粉絲，縱使台上荒腔走板，台下還是連聲叫好。這種音樂會，說實話也沒有聽的必要。

　　只是對認真的音樂家而言，就算有心要呈現精采演出，成果也很難盡如人意。遇人上台，英文要說「祝你摔斷腿！」（Break a leg！），其他西方語言也有類似表達。這不是詛咒，而是西方劇場傳統認為願人好運往往不見實效，還不如祝人厄運或可擋煞。舞台就是這樣充滿未知。在家練了一百次都沒錯的段落，偏偏就是在台上那第一○一次失手；明明排練時一切順利，正式演出卻落得百孔千瘡。別說錯音，問問演出者誰沒忘過譜？我很佩服有人敢舉手，因為明天說不定就輪到他。

　　但也就是如此不確定，讓好的演出者懂得謙卑，知道永遠要兢兢業業，如臨深淵，如履薄冰。這也才能不斷進步，不是嗎？

演奏者該背譜嗎？

另一個和演奏失誤率相關的，是音樂家是否背譜。

在錄音室錄音，沒人在乎演奏者背譜或看譜，但現場演出就不是如此。許多聽眾常好奇，為何有些演出者背譜，有些不背。或者同一位演出者，有些曲子背譜，有些不背。背譜或不背譜，究竟道理何在？

回顧歷史，背譜其實是由李斯特開始的「習慣」，但不是音樂會的「規定」（雖然許多比賽或考試要求背譜）。也因為這是從鋼琴大師李斯特開始的習慣，所以放眼全球舞台，器樂演奏者中就多屬鋼琴家在背譜，其次是指揮家和聲樂家。

背譜當然有很多好處，很多音樂家也提倡背譜。但即使是鋼琴家，也有人不背，比方說古德（Richard Goode，1943-）就向來不背，彈協奏曲也看譜。更著名的例子是大師李希特（Sviatoslav Richter，1915-1997）。在演奏生涯之始，李希特背譜演奏，但後來決定看譜，還希望大家都看譜。在其音樂會節目單中，常可見他親筆寫下的反背譜呼籲，說得義理周延、面面俱到：

很不幸，我很晚才開始在音樂會中看譜演奏，雖然很久以前我就已預知我其實該這麼做。想想還真諷刺，看譜演奏根本是昔日慣例，而那時曲目還沒有今日多，內容也沒有這麼複雜！但如此明智做法，到李斯特就結束了。時至今日，填滿我們腦子的並不是音樂，而是一大堆無用資料，把人累得要死。

　　本來彈琴的目的只是奏出好音樂，讓聽眾感動。但現在背譜成了一種競賽，成了炫耀記憶力的機會；你說這多幼稚、多無聊！一如我尊重的老師紐豪斯（Heinrich Neuhaus，1888–1964）曾說，虛榮先行，就是本末倒置。把樂譜放在面前，就可起提醒作用，約束演奏者藉藝術之名而行使的「自由」，減少所謂的「個人風格」。

　　當然有樂譜在面前，就一定沒那麼容易能達到自由自在的境界。你需要花更多時間努力練習，培養好習慣；有鑑於此，愈早開始看譜演奏就愈好。在此讓我給年輕鋼琴家一個忠告：請採用我這個更健康，更自然的方法，那就不會一輩子來來回回就只演奏那幾套曲目而把觀眾煩死，也會使鋼琴家創造出更豐富，更多采多姿的音樂生命[5]。

　　背不下樂譜，其實並不意味不熟悉或不了解作品。作曲家總該知道自己的作品吧？史特拉汶斯基能寫複雜樂曲，卻沒有記憶天分。當他寫《鋼琴協奏曲》第二樂章時，「幾張手稿不翼而飛，想重寫卻完全想不起來。所以我始終不知道現在出版的這一樂章，和遺失原稿有多大差別，但我敢說它們很不一樣[6]。」普羅柯菲夫鋼琴造詣絕佳，但即使彈他自己的作品，「花在背譜上的時間和練琴的時間根本一樣多，甚至絕大部分時間都拿來背譜[7]」。在時間有限又畏於人言的情況下，最後他只得選擇作曲而放棄演奏——而這是多大的遺憾！

　　李希特通篇討論，念茲在茲的其實只有音樂，這也的確

是許多名家看譜的用意。列文錄製莫札特奏鳴曲時就看譜演奏：「正因這是錄音，任何小細節都不能漏失，所以我更要看譜。」從這位作曲家出生至今，有多少人在莫札特鑽研上曾經達到過列文的成就？但他更是戒慎恐懼。如此心意，其實也可回到李斯特。他背譜之初，也非所有作品都背，演出自己創作時反而看譜，就是為了讓聽眾知道他也是嚴肅作曲家，其演奏「有所本」而非即興而為。克拉拉‧舒曼（Clara Schumann，1819-1896）當年背譜演奏，樂評罵她傲慢，認為她把自己看得比作曲家還高，甚至意味這是偷竊其他作曲家的創作，道理也就在此。

　　支持背譜最大的理由，在於背譜能使演奏者專心傳達音樂。理論上似乎如此，實則經不起檢驗。那些看譜演奏的小提琴或大提琴家，可曾因為不背譜而喪失舞台魅力？法國鋼琴名家薩洛（Alexandre Tharaud，1968-）現在演奏全都看譜，而他翻譜姿態之文雅優美，堪稱音樂會一絕。對他而言，看譜或許比不看譜還要更能吸引聽眾。

　　那麼薩洛最初為什麼要看譜？「有次我在巴塞隆納演奏，那次旅途很累，我在台上大忘譜。音樂會後我把自己關在旅館房間大哭一天，覺得一切都結束了。」只是哭完之後，人生還是得過。「我並不是對樂曲不熟。只要有譜在，不管我看不看，那就是張安全網，我再也不用害怕。」

　　任何認識薩洛的人，都知道這是莫大解脫，因為他的記

憶力實較常人脆弱，稍為疲倦就會瓦解。我曾當場見他「表演」記憶崩盤，那是連英語能力都會瞬間喪失，一句話得查好幾次字典才能説完的駭人情景。雖説英文不是他的母語，但要突然從會説英文到「忘了如何説英文」，若非親眼目睹，大概難以相信。

薩洛有外人不知的痛苦，事實上李希特也是如此。連在私人日記裡都未曾吐實的，是他晚期為音感所苦，耳中所聞竟較實際音準高了三度！對曾有絕對音感的他而言，那是看著自己演奏 C 大調，耳中卻聽到 E 大調的折磨。為了背譜，李希特痛苦無比地去規範眼、手、耳、腦的不一致，努力又努力，直到再也撐持不住的那一天。

但看譜又如何？李希特和薩洛都曾扛著不為人知的秘密，卻仍舊不斷挑戰開拓，而我甚至更喜歡他們看譜後的演出。以薩洛為例，當他決定毫不隱藏自己的弱點，也就因此與內在脾性和解。少了劍拔弩張的架勢與自我對抗的扭擰，他的音色變得更細膩，旋律轉折也更靈巧。那音樂愈來愈能探索本心，照見內蘊的同時也能觀看作曲家的幽微，將親密私語化作獨特藝術。在薩洛的音樂會，不只鋼琴家，連聽眾都可感受到那種自在與放鬆，即使他還是不時展現旺盛的雄心壯志──這是能夠為你輕聲訴説蕭邦秘密的鋼琴家，卻也是能夠在巴黎一晚奏完拉威爾鋼琴獨奏作品全集的鋼琴家。

背不背譜，老師可以要求，比賽可以規定，你當然也可

以有自己的看法。不過音樂會真正重要的，畢竟是演出本身。背譜與否其實只是一個選項，而我希望你能把選擇權交給台上的演出者，並且尊重他們的決定。

讓我們現場見

　　一個可以居住的夢。一種保持不變的，固定拋錨停泊在那裡的現象。啊！我是多麼興奮啊！一條船，一條設計獨特的帆船，同時也是音樂船，橙紅色的，擱淺在那堵分隔開一切的很難看的牆的旁邊，周圍是一片荒地，它大膽地聳起船頭對抗野蠻，就像人們後來可以看見的那樣，它使附近的其他一些建築，儘管仍然還是顯得很現代，變成超現實的東西[8]。

　　如果你也常聽音樂會，那麼我相信當你第一眼看到柏林愛樂廳，這許多樂迷心中的麥加聖地時，心情可能也和葛拉斯（Günter Grass，1927- ）筆下的女大學生一樣興奮。

　　就像在家看錄影與出門看戲劇，即使演出相同，仍是兩種不同感受。錄音雖然便利且可貴，卻不能取代現場演奏的價值。況且每場演出都是一期一會，無法再現的存在。

　　讓我們傾聽現場，到夢裡做夢。

葛拉斯
Günter Grass, 1927-

德國知名作家，1959 年以魔幻寫實的《鐵皮鼓》（Die Blechtrommel）獲得令譽，為 1999 年諾貝爾文學獎得主。

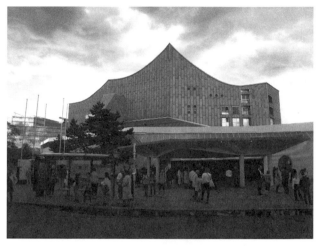

柏林愛樂廳正門（作者攝影）

註釋

1　以下摘句出自大江健三郎、小澤征爾，戴偉傑譯，2006 年，《音樂與文學的對談》，頁 111-112，高談文化。

2　理查·葉慈，李佳純譯，2013 年，《十一種孤獨》，頁 63-64，木馬文化。

3　根·齊平，焦東建、 董茉莉譯，2004 年，《當代俄羅斯音樂家訪談錄》，頁 63，北京：人民音樂出版社。

4　Kenneth Hamilton. *After the Golden Age: Romantic Pianism and Modern Performance.* Oxford: Oxford University Press. 2008, 86.

5　劉漢盛，1994 年，〈我去聽了李希特的音樂會〉，《CD 購買指南》，第 18 期，頁 84-85。

6　羅伯特·克拉夫特（Robert Craft），李毓榛、任光宣譯，2004 年，《斯特拉文斯基訪談錄》，頁 127，北京，東方出版社。

7　Boris Berman, *Prokofiev' s Piano Sonatas.* New Haven: Yale University Press, 2008, 37-38

8　鈞特·葛拉斯，蔡鴻君譯，2000 年，《我的世紀》，頁 214，時報文化。

音樂會生存之道

第四章

齊玫寶：你不來音樂室嗎？

高凌：要是正在演奏音樂就免了，玫寶小姐。

齊玫寶：（嚴厲地）音樂奏的是德文。你反正聽不懂。

王爾德《理想丈夫》[1]

對某些人而言，聽音樂會很痛苦，非常痛苦：

交響樂，因為編起來太複雜，作曲者必須經過艱苦的訓練，以後往往就沉溺於訓練之中，不能自拔 [⋯] 為什麼隔一陣子就要來這麼一套？樂隊突然緊張起來，埋頭咬牙，進入決戰最後階段，一鼓作氣，再鼓三鼓，立志要把全場聽眾掃數肅清鏟除消滅，而觀眾只是默默抵抗著，都是上等人，有高級的音樂修養，在無數的音樂會裡坐過的；根據以往的經驗，他們知道這音樂是會完的 [2]。

如果你和上面文字的作者，一位叫做張愛玲的傳奇作家一樣，覺得聽音樂會實是折磨，甚至壓根兒就不喜歡音樂……那其實，一點關係都沒有。沒有人規定大家都要喜愛音樂，還要喜愛古典音樂以及參加音樂會。若真的沒有辦法聽現場，或者就是有人群恐懼症，那麼善用科技，以錄音在家賞樂，雖有缺憾，但也不是壞事。

不過，如果你決定出門，願意嘗試這種張愛玲無法享受的樂趣，並且希望自己不會是被音樂「鏟除消滅」的那種聽眾，那麼接下來的文字，可能會對你的音樂會之行有些幫助。

首先，讓我們從選座位開始。

聲音與位置

去聽音樂會，該坐哪裡？

每個音樂廳都不一樣，聲響效果都不同。理論上愈好的音樂廳，不同座位上所聽到的差異就愈小。阿姆斯特丹皇家大會堂（Royal Concertgebouw）以溫暖清晰的絕佳聲響聞名於世，該音樂廳也自豪到只賣兩種價錢的票券，告訴你在這裡只會聽到兩種聲音，最好和次好。

所謂「好的聲音」，在於殘響適中且聲音自然平衡。所謂殘響，是指聲音發出後，經過反射到最後結束所需要的時間。殘響太短則聲音太乾，太長則聲音不清。影響聲音好壞的還包括音質（或所謂的「暖度」）。不同材質所反射出的聲音效果自也不同。若特定頻率被吸收，只有部分頻率被反射，就會導致聲響尖銳刺耳、低頻消失，或某些樂器始終難被聽見。常至歌劇院的愛樂者，應當也會發現佈景材質的不同，必會影響聲音的反射效果。如果你是歌手，應當會很開心在木製佈景中演唱；如果你身後全是保利龍，唉，那就自求多福吧！

好的音響，是科學，是藝術，也帶一點魔術與運氣。同樣是乾淨清晰，有些音樂廳聽來爽朗舒服，像在夏夜沖了涼水澡，卻也有些乾淨到令人侷促不安，宛如身處加護病房。面對音樂廳不同聲響，富經驗且技巧高超的演奏者，通常都能調整奏法以求最佳效果。鋼琴大師齊瑪曼就強調，他的樂

器是「鋼琴加上音樂廳的音響」。巴佛傑到台中中興堂演奏全場德布西，彩排時不但自己彈，還要我也彈——這樣他好到台下——聆聽效果，再回台上決定鋼琴擺放位置並調整彈法和踏瓣運用。也難怪他的音樂會極為成功，光是琴音本身就是中興堂難得一聞的好聲。此外，樂曲不同，最「適合」的音響效果也不同。許多管風琴作品，真的就是得在殘響極長、聲響迴盪交疊的大教堂演奏，才能顯其美妙動人。許多後期浪漫派作品，在殘響較長的音樂廳中也更能表現其豐厚輝煌與綿密縝實。既然樂曲不同，編制不同，場館不同，何處是最佳座位，自然也沒有唯一解。

挑選座位參考

　　話雖如此，若真要給選擇意見，那麼**挑選座位最保險的選擇，在音樂廳廳內一樓距舞台約三分之二遠，或二、三樓的前排座位，且靠中為佳。**以台北國家音樂廳為例，那就是二樓（音樂廳廳內第一層在整棟建築物的二樓）的第二十排左右，以及三樓和四樓的前排座位。如果演出編制較小，則不妨往前。除非想要仔細觀察演出者，不然離舞台太近的座位，一般而言聲音都難得平衡。基於聲音往上走的物理性質，樓上座位通常也會得到較好的聲音。比方說某次國家音樂廳舉辦古樂演出（參見第七章：對復古演出的討論），曲目包括莫札特鋼琴協奏曲。我坐在樓下二十排左右的友人，幾乎聽不見古

鋼琴的演奏，坐樓上的朋友卻聽得一清二楚。**愈是大編制的曲目，只要頂上無座位遮蓋，就請愈往後往上坐，聲音絕對比較好。**

　　同樣基於聲響，即使是鋼琴演出，我希望大家也可多考慮音樂廳右手邊的座位。當然許多人愛看鋼琴家演奏，愛看那十指齊飛。一如第三章所言，那也的確好看，許多時候也有必要看。不過鋼琴最美的聲音，其實是從尾端發出，加上琴蓋的打開方向，就會知道面對舞台，音樂廳右邊的座位，聲音其實多半比左邊要好，樓上右側又比樓下右側更好。許多鋼琴家若去聽同行演出，也總挑如此座位。就我自己的經驗，無論在哪個音樂廳，坐在樓上右側幾乎都能聽到較好的鋼琴聲響，希望大家不要輕易放棄如此座位。

　　值得特別一提的，是有時即使某些座位理論上不算好，偏偏那場演出的聲響與投射就是適合那些座位，堪稱天上掉下來的禮物。我自己就有很多這種經驗。所以對座位還是量力而為，也別過份固執。畢竟，無論你是否買到了自己最想要的座位，那其實只是參加音樂會的前置作業而已。

　　當你找到位置坐定之後，接下來讓我們來討論音樂會禮儀。

音樂會有禮儀要遵守嗎？

　　「古典音樂已和年輕人脫節了嗎？」向來以世界大事為例行辯論主題的英國劍橋辯論社（The Cambridge Union Society），也曾把目光放到古典音樂。（唉呀，可見古典音樂

的未來對許多人而言還真是一則大事！）在辯論會中，認為古典音樂「已脫節」的正方，提出的主要論點是古典音樂「高級又正式」，演奏會之繁文縟節更讓人難以親近。如此意見在美國也得到不少共鳴。就有樂評認為，正因古典音樂會規矩太多，包括樂章間不能任意鼓掌，種種限制讓人望之卻步、無法放鬆，難怪聽的人愈來愈少。

　　真是如此嗎？如果音樂會進行中可以隨意走動談話，大家可以開心嗑瓜子吃冰淇淋，這到底會吸引還是趕跑聽眾呢？所謂的「音樂會禮儀」究竟為何？它們是沒道理的積習，還是有實須遵守的理由？

聽音樂會該怎麼穿？

　　對服儀與禮節，我其實常有許多質疑。

　　我並非標新立異，也沒想打破規矩，但或許是曾在倫敦求學，處於這個階級嚴重又勢利市儈的社會，自然會有許多反思。比方說為何正式場合不能穿牛仔褲？英國許多高級旅館的餐廳或休息室，甚至禁止客人穿著牛仔褲。這是因為牛仔褲「不得體」，還是純粹階級觀念使然，認為「工人階級穿著」沒資格進入上流社會場合？當牛仔裝早已成為世界各大時裝重鎮每季伸展台上的常客，我們還能覺得它不合宜嗎？而經過文史考古與思辨分析後，最後我們又該秉持什麼原則，什麼才是「合宜」與「合儀」？

　　關於這個問題，我想繞遠一點，從女高音朱苔麗給我的啟發開始談。

　　朱老師是國際知名的聲樂家，義大利首位東方聲樂教授。數年前她在台北演出美聲歌劇頂冠巨作貝里尼（Vincenzo Bellini，1801-1835）的《諾瑪》（Norma），更是台灣樂壇不朽記錄。朱苔麗桃李滿天下，培育出百餘位職業演唱家，而她所教的可不只是唱技。「我有位學生很有天分，但要教的實在很多。比方說他常穿球鞋來上課。我說了幾次都不改，最後只好下通牒——再穿球鞋來，我就不教！我要他一定要穿皮鞋來上課，而且要買好皮鞋。冬天到了，也要給自己買件好的毛衣。」

　　義大利服飾舉世聞名，朱苔麗是要學生「入境隨俗」，體會精品文化，追求華貴外表嗎？「就練唱來說，皮鞋和球鞋抓地方式不同，也會影響站姿。要唱得好先得站得穩，因此自然得穿皮鞋練唱。我沒有要學生追逐奢華，但的確要他們懂得欣賞與使用好東西。穿上好鞋子，感受車縫與版型的精妙；添上好毛衣，體會材質與設計的美好。能夠分辨差異，才會懂得品味，也才能把體會注入歌唱。不然即使有好聲音，卻沒好氣質，在舞台上一走路就漏餡，又怎能成大器？」

　　所謂的「名牌」，對外人而言是高價精品，但義大利人稱其為「偉大簽名」（Grande Firma），賣的是材料、技術、傳承與創意。藝術美感要從生活培養，體會好毛衣的輕軟舒適，

好皮鞋的柔韌合腳，就是最基本的美學訓練，而這也是朱苔麗作為老師所必須給予學生的教育，雖然美學甚至還是其次：「可能我管太多，但我真的把學生當成自己的孩子，總是費心提醒，吃該如何吃，笑該如何笑。人絕對可以透過後天學習變化氣質，而氣質可瞞不了人。有次和學生一起看歌劇《唐喬望尼》（Don Giovanni）♩，主唱聲音很好，演技也佳。在終幕晚餐一景，我更對學生說：『看他用刀叉的方式，就知道這人一定出身教養良好的家庭』，唐喬望尼這角色畢竟是貴族啊！」

　　朱苔麗所舉之例，也可在木心《素履之往》中見到對應：**「評定一個美子，無論是男是女，最後還得經過兩關：一、笑。二、進食。惟有囅然露齒，魅力四射。吃起東西來分外好看者，才是真正的尤物[3]。」**——那隱於文中，木心沒有直接點破的，其實是氣質與教養。「腹有詩書氣自華」，內在修為自會影響外在形象，而行為準則其實來自本心。同樣在《素履之往》，木心也提及他在餐廳「開槍」的故事：隔桌有二男子談話，即使青年表示自己不好講究，中年男子仍出言挖苦，謂世上但凡穿著講究者，不外乎是要漂亮或求炫富——「再有第三個——自尊。」已然食畢的木心擦了擦嘴，徐徐迤出餐廳[4]。

　　音樂會該怎麼穿，其實沒有一定規矩。目前**除歌劇新製作首演、新樂季開幕或特殊場合音樂會（如頒獎或紀念）以外，一**

《唐喬望尼》
Don Giovanni, K.527

莫札特受邀為布拉格歌劇院所寫的作品。唐喬望尼（也就是唐璜，Don Juan）是西班牙傳說中的好色男子。全劇嬉笑怒罵、樂趣橫生，卻也不時籠罩於陰暗恐懼的魔幻色彩之中，最後以唐喬望尼下地獄，眾人重新過活收場。上演此劇需要音色性格不同的女高音與男中（低）音各三位，加上艱深的男高音與份量足夠的男低音各一，堪稱豪華至極的聲樂饗宴。

般鮮少期待聽眾「**必著**」**正式服裝**。即使是上面兩種場合，通常也無嚴格要求。只要整齊清潔、自在舒適，即是良好服裝，一般而言都可進入音樂廳。當然每個地方的標準不同，你大可因地制宜：同樣是德國，北方柏林相當隨性，下身只著單車褲一樣可以進入柏林愛樂廳，但南德慕尼黑可就保守慎重，七成以上的聽眾仍穿西裝禮服。

如果你把欣賞音樂看得非常正式，把出席音樂會當成自我陶冶與教育，那麼當然可以盛裝出席。如果你因為工作、學校或家庭等狀況，沒辦法在服裝上講究，也請儘管放心來聽。以現在一般狀況而言，聽眾其實真的很難穿著失禮。不過也請記得，絕大多數的音樂家，在台上仍著正式服裝演出。那不是為了炫耀外貌或誇示財富，而是對自己、對聽眾、對演出以及對藝術的尊重，而「自尊」更是一切服儀與禮節的根本。如果你對自己的服裝存有疑慮（可以穿涼鞋或拖鞋嗎？），那就別做讓自己擔心，可能會失去自尊之事；如果你並不擔心，那就輕鬆前往。

但以上建議，只限於沒有明文規定服儀的場館。若音樂廳明文禁止穿拖鞋入場，作為聽眾還是請遵守規定。這世上也的確有嚴格要求服裝的場合。此以深具傳統的老式音樂節為多，如薩爾茲堡音樂節♪或英國格蘭德彭歌劇音樂節♪，前者男士未打領帶無法入場（現場提供領帶租借），後者更「建議」男士著燕尾服——顯然對此音樂節而言，西裝還不夠「正

式」。不過「正式」的定義,現在也有相當變化。西方一般已經認為,著「各國傳統正式服裝」就算正式,不一定非得穿西式燕尾服或晚禮服(難道唐裝或和服就不正式?)對於欲在國外參加音樂節的聽眾,請在行前查明是否有服儀規範。畢竟那是主辦單位立下的規矩,不遵守也不行。

　　不過,穿著實在不是去音樂會的重點。如果你把心思放在服裝而非音樂,期待被人觀賞而非自己要聽到什麼,那就錯了。音樂會真正該注意,也該嚴格要求的,是聽眾在音樂廳裡的舉止。

演出進行中,請當安靜的聽眾

　　音樂,是時間與聲音的藝術。演出次次不同,錯過無法重來,如何維護聆賞品質,當然是音樂會最基本也最重要的禮儀要求。

　　這其實一點都不難,更不會是什麼「繁文縟節」。音樂會常有不請自來的噪音,排名第一當屬咳嗽。2013 年底,指揮家麥可·提森·湯馬斯(Michael Tilson Thomas,1944-)指揮芝加哥交響樂團演出馬勒《第九號交響曲》時,觀眾咳嗽聲此起彼落,絲毫不見停止。勉力指揮完第一樂章後,湯馬斯索性走回後台,回來時雙手捧了一把止咳喉糖奉送聽眾。真的有病,不能止咳,何苦來音樂會干擾大家?許多聽眾明

薩爾茲堡音樂節
Salzburg Festival

創立於 1920 年,於莫札特誕生地薩爾茲堡舉辦的夏季音樂節。原本以話劇和莫札特作品為主,後來逐漸擴充。在卡拉揚擔任音樂總監後更成為全世界最著名的音樂盛宴之一。

格蘭德彭歌劇音樂節
Glyndebourne Opera Festival

創立於 1934 年的音樂節。原本只是私人宅邸演出歌劇,卻逐步發展成著名歌劇盛會,每年五月下旬到八月上旬舉行。參加音樂節的聽眾必須穿著正式禮服,幕間可在邸園草坪或建築迴廊享用餐點,是其相當特別的傳統。

明能忍，卻偏要在音樂進行中咳嗽，而咳嗽必會傳染，好似不咳白不咳，少咳就吃虧，往往一聲牽動一聲，也不見咳嗽者作任何降低音量的努力。何況根據某種神秘至極的咳嗽定律，愈是安靜的關鍵段落就愈有人咳嗽，常讓音樂家苦心塑造的美感毀於一咳。

聽眾真的不能控制自己嗎？倒也未必。我至今仍然懷念 2003 年在 SARS 期間的幾場音樂會。無論是大提琴家魯丁（Alexander Rudin，1960-）或鋼琴家史蘭倩斯卡（Ruth Slenczynska，1925-）的演奏，縱然滿座，演出進行中幾乎全場靜默，無人敢咳——當然不敢咳！咳了就千眼所盯，無地自容。雖說這是對 SARS 的不正常恐懼與缺乏認識，但就音樂會而言，啊！這真是奢侈的夢幻！如果咳嗽還不足以破壞演出，許多電子裝置也一定會以科技補自然之不足。於是，手機鬧錶總是會響，皮包提袋開開關關，家長放任小孩嘻笑，甚至堂而皇之在演奏中答話說話……

但話說回來，以前的音樂會，除了沒有現在的科技產品，聽眾秩序其實大抵就是這樣。於是有一種說法，就是既然以前如此，那麼為何現在音樂會要搞得這樣「嚴肅」，大家「放輕鬆」不是很好嗎？還有一種觀點，說現今音樂會之種種禮儀，其實是搞「歐洲上流社會貴族習氣」，把古典音樂階級化，相當不可取。

這話其實說對了，但只說對了一半。至於是哪一半，我

請大仲馬（Alexandre Dumas，1802-1870）和福樓拜（Gustave Flaubert，1821-1880）來告訴你。

基督山伯爵和包法利夫人告訴我們……

　　從船艙到黑牢，一貧如洗到富可敵國，《基督山恩仇記》（*Le Comte de Monte-Cristo*）最精采的情節，當然在主角鄧迪斯有恩報恩、有仇報仇的種種設局。可是仇家惡事做盡竟換來高官巨賈，雪恨談何容易？大仲馬不只編想出絕妙詭計，為了取信讀者，他更詳實描寫當時上流社會往來規矩，帶讀者隨基督山伯爵一同打入巴黎高級社交圈，窺探那一般人可望而不可及的世界。

　　這和音樂會禮儀有何關係呢？讓我們來看第五十三章，「歌劇院奇遇」。

　　幕啟之時，仍和往常一樣，觀眾寥寥可數，這似乎是上流人物的特色。因此開演初始的一段時間裡，觀眾忙著看後來的觀眾。開門聲、關門聲、說話聲，一片嘈雜，根本不知道舞台上的節目進行得如何了。

　　「啊！」當第一排包廂的門打開時，昂爾拔說：「G. 伯爵夫人來了。」
　　「她是誰呀？」黎諾堡問。

「你可問得妙呀，難道你不知道嗎？」

[…]

「那麼，你能不能像費蘭士在羅馬做的事一樣，在巴黎給我們介紹一下？」

「非常榮幸。」

「不要說話。」觀眾說。

這表示有很多觀眾正在欣賞舞台優美的音樂，不過對這兩位青年不發生效力，說話繼續。

「伯爵夫人也去馬爾斯跑馬場看賽馬了。」黎諾堡說。

「是今天嗎？」

[…]

「不錯，騎士俱樂部送了一只金杯的錦標，那場賽馬發生了一件奇妙的事。」

「什麼事？」

「不許說話。」愛好音樂的觀眾又發出不滿。

「那錦標被一個陌生的騎師奪去了。」

「有這種事？」

[…]

「你說那匹馬叫做——」

「范卜。」

「告訴你吧，我知道那匹馬的主人是誰了。」

這時候又有人喊叫「不許講話」，兩個青年才俊才知道是對

他倆而發的，於是他們兩人轉過頭去掃視人群，但人群中並沒有人開腔接受挑釁，於是又轉回頭來向著舞台。這時部長包廂的門打開來，唐高斯夫人、她的女兒和狄布朗同來入座[5]。

　　場景同樣在法國，也同樣是法文小說，我們再來看福樓拜《包法利夫人》（*Madame Bovary*）第十五章，包法利先生帶妻子愛瑪上歌劇院散心，不料愛瑪卻巧遇舊情人的場景：

　　（包法利先生對妻子說）

　　「猜我在那邊遇見誰？賴翁先生！」

　　「賴翁！」

　　「正是他！他就過來望你。」

　　他才說完話，永鎮的舊見習生就走進了包廂。

　　他伸出他的手，紳士一樣簡便：包法利夫人機械性地伸出她的手，不用說，服從一種強有力的意志的吸引。自從春季那一天黃昏，雨打著綠葉，他們站在窗口告別以來，她就沒有感到意志的存在了。[…]

　　「啊！好呀……怎麼！你在這裡？」

　　第三幕開始了，正廳有一個聲音喊道：

　　「別說話！」

　　「你回路昂啦？」

　　「是的。」

　　「什麼時候回來的？」

「出去講話！出去！」

人轉向他們；他們只好住口。

但是從這時候起，她聽不下去了[6]……

　　且不論小說家的前後情節安排，光看這兩段敘述，我們可以知道同樣在歌劇院裡講話，愛瑪和賴翁之所以閉嘴，昂爾拔和黎諾堡之所以囂張，完全在於他們不同的社會階級。以前的歌劇院的確吵，愈是名流就愈吵，因為他們多半無心賞戲，只是把歌劇院當成交際場，巴黎歌劇院甚至可以吵到觀眾都聽不清楚台上歌手的演唱。要到二十世紀初，新總監將觀眾席燈光調暗，讓焦點全部聚於舞臺，才逐漸改善觀賞秩序。音樂會秩序雖然較好，但也是要到十九世紀後半，大眾對古典音樂會才普遍具有安靜欣賞的觀念。

　　所以音樂會裡有沒有「歐洲上流社會貴族習氣」？答案是有，可那些「上流社會」通常卻是最不守秩序的聽眾。遵守音樂會秩序確實是「階級化」，方向卻是往平民而非貴族靠攏——如果那平民是喜好音樂，專注於演出的愛樂者。

　　由此我們也看到音樂會禮儀的真正意義：透過安靜的環境，讓每位聽眾都有辦法享受不被打擾的音樂呈現。如此轉變並非一朝一夕。想想《基督山恩仇記》那兩位睥睨後排聽眾的公子哥兒，就知道「人人平等」真的得來不易也需要珍惜。當今樂壇最不能容忍咳嗽或噪音的，倒還不是古典音樂家，而是爵士鋼琴演奏大師奇斯・傑瑞特（Keith Jarrett，1945–）。說他是「演奏家」其實並不真切。傑瑞特的爵士即興往往理

路分明，實是現場表演作曲。也正因如此，傑瑞特需要專心。自己需要，也要求聽眾專心。不要干擾他的構思，也不要輕忽他的演奏。

「要咳請先咳完，我再演奏。」喉嚨癢是嗎？不只一次，傑瑞特在音樂會前要求全場聽眾一起咳，一起清嗓子。如果之後聽眾還是咳嗽，他就直接走出舞台，不彈了。

2006 年十月三十一日的巴黎音樂會，他就是這樣幹的。

和傑瑞特一比，所有古典音樂會可都「和善」多了。但傑瑞特的演出仍是一票難求，也沒見到多少聽眾就因此不去欣賞他的演奏。也從傑瑞特身上，我們看到另一同樣隨時代轉變，現在亦值得我們珍惜的，那就是社會對待音樂家的方式。

從僕役到藝術家

在亞當‧查莫斯基（Adam Zamoyski，1949）所寫的蕭邦傳記中，我們可以見到以下記載：

在 1830 年的七月革命之前，音樂家（即使是李斯特或羅西尼之輩）通常都從後門進去，演奏完之後由管家打發到外頭付錢。1830 年之後，這些神的使者不再被當作兜售生意的商人。音樂家多半是以賓客的身分受邀參加晚會，由主人家禮貌的請他彈一曲，第二天再把一份禮物或酬勞鄭重送往他的住家。蕭邦從小就學會在藍宮和美景宮作客，和這些地位極其尊貴的人關係良好，在這樣的環境下更受歡迎，也更怡然自得。因此他受到各方熱情

邀約，邀請函經常附上這麼一句：「我們當然明白，閣下可能把
手指頭留在家裡[7]。」

　　這最後一句真正的意思，是當時社會風氣已然改變，音
樂家被視為藝術家，而非奴僕雜役。你若不會期待畫家在舞
會現場作畫，雕刻家在飯局裡敲敲打打，那麼也就不必預設
音樂家一定要為來賓演奏。邀請蕭邦，是因為他是大藝術家，
而不是一個鋼琴演奏者。能有他出席，是主人的光榮，而不
是請他提供娛樂消遣。

　　如此地位得來不易。海頓當年雖為宮廷樂長，其實也就
是個高級樂傭。莫札特在薩爾茲堡得和僕役一起吃飯；這位
自知自信的曠世天才終是忍無可忍，跑到維也納想當獨立藝
術家，最後卻貧病交迫而死。貝多芬完全瞭解莫札特的悲劇，
但他同樣知道自己的價值，更不想委屈自己。某位贊助人邀
他晚餐，飯桌上暗示不成索性明示，希望他為賓客演奏。貝
多芬二話不說掉頭就走，即使外面滂沱大雨也在所不惜。事
後，這位作曲家還寫了封嚴正的書信給予「教訓」。何其有
幸此信仍在，筆跡斑斑是這句震古鑠今的話：「請你記住，
這個世界上有成百上千個王子，卻只有一個貝多芬。」

　　很高興，也應該高興，現在我們能認真看待音樂藝術，
不再把作曲家當成僕役。

　　建立在這個基礎之上，現在讓我們來談音樂會禮儀中，
最微妙，但道理其實一點都不複雜的「鼓掌問題」。

安靜聽音樂

音樂會裡，最讓人尷尬且提心吊膽的，常是鼓掌時機。許多聽眾過度熱情，每樂章間都要鼓掌，卻發現自己被資深樂迷怒目以對，以致彼此心情都不舒爽。有人說，音樂既然是表演藝術，感覺對了，為何不能在當下大聲喝采？像柴可夫斯基《第一號鋼琴協奏曲》和《小提琴協奏曲》，第一樂章結構完整，結尾更輝煌燦爛，為什麼聽眾非得等到三個樂章結束才能叫好？國外（以美國為最）也有觀眾隨便鼓掌，為何我們不可以依樣畫葫蘆？根據記載，十八、十九世紀的音樂會觀眾不只隨興叫好鼓掌，更可以隨時要求再演奏。為何我們就一定得守這些規矩，要拿重重道理限制自己的感情？有樂評人索性直接點名，說如果聽了柴可夫斯基《第六號交響曲》「悲愴」第三樂章那澎湃的進行曲之後，居然還得忍住掌聲，「如此限制自己，那聽音樂會還有什麼樂趣？」

就和音樂家地位一樣，音樂會的禮儀，也是由約定俗成而逐漸發展，和音樂會性質一同改變演進。在十九世紀名人技當道的時代，音樂會常是超技名家炫耀功夫的場所，許多觀眾也正是為了「看」特技表演或明星魅力而來。「每次我演奏完貝多芬《皇帝》鋼琴協奏曲第一樂章導引的華彩樂段後，觀眾沒有不叫好鼓掌的！」曾首演李斯特《奏鳴曲》與柴可夫斯基《第一號鋼琴協奏曲》的大鋼琴家與指揮家畢羅，就曾如此得意的和人形容自己的成功。對他而言，觀眾即興

的鼓掌叫好完全是音樂會的一部分，還是他所期望的回應。

　　這般情景當然很有趣，不過已成歷史陳跡。現在有誰在看了鋼琴家彈完貝多芬《告別》奏鳴曲第一樂章序引的艱深和弦後大聲叫好，或在小提琴家征服拉羅《西班牙交響曲》（Édouard Lalo，1823-1892）的繁瑣音符時高呼讚美，想必只會遭致白眼。但這並非表示現代聽眾不懂得欣賞演奏者的技術成就或個人丰采，而是音樂會禮儀經數百年歸納反思後的心得。

尊重藝術創作、維護作品呈現

　　為何必須等到作品結束才鼓掌？道理不是限制聽眾當場的情感表達，而是**尊重作曲家創作和維護作品構想的完整呈現，也尊重其他聆賞者完整欣賞作品的權利**。就以柴可夫斯基《第一號鋼琴協奏曲》為例，其第一樂章華麗壯美的結尾確實讓人難以按捺鼓掌的衝動，某些熱情聽眾也「理所當然」推想演奏者必定樂於接受掌聲。但鼓掌的結果便是音樂為觀眾「具情緒性的噪音」打斷，接下來第二樂章極為幽靜的弦樂撥奏與長笛詠嘆則頓失對比，作曲家精心設計的強弱反差也就大打折扣。即使樂團在兩個樂章之間略為調音，但調音過程本身仍是「無情緒性的噪音」，干擾再大也沒有觀眾掌聲強烈。演奏家固然喜愛熱情觀眾，但不必以犧牲作品效果為代價。

　　更何況你雖然可能想鼓掌，你旁邊的聽眾可不一定願意

聽。這不見得是不喜歡剛才的演出，而是他想靜心品味樂章轉換中的情韻與聲響變化。作品樂章間可能不只是強弱反差，還有調性對比。像蕭邦《第三號鋼琴奏鳴曲》，其第一樂章為B小調，第二樂章則採降E大調。如此調性設計在聽覺上將形成不穩定的遊移效果，而蕭邦也的確在短小篇幅中以快速流暢的樂想縱走第二樂章。如果觀眾在第一樂章結束後鼓掌，則其與第二樂章細膩的調性與情感對比也就損失殆盡。先前提到的柴可夫斯基《第六號交響曲》，其實是最不應該在樂章間鼓掌的例子。接在第三樂章進行曲之後的，是第四樂章慘絕人寰的慢板。那是柴可夫斯基最深沉的悲劇，也可說是他的音樂遺言。兩者之間強大的反差，需要我們用心體會，才會了解那音樂之慘，究竟可以慘到什麼地步。許多音樂表演家一生皆在探求作品深意，自然不願見到經年累月的用心一次次毀於過份熱情的掌聲之中，即使聽眾並無惡意。聽眾若想真正認識作曲家的音樂設計，也該一次聽完全曲而非以掌聲打斷。就我親身經驗，韓翠克絲（Barbara Hendricks，1948-）和卡列拉斯（José Carreras，1946-）這兩大聲樂家，都曾在詮釋連篇藝術歌曲時，因觀眾在每曲唱完後皆熱情回應，嚴重破壞他們的音樂設計與情緒，最後索性請後台廣播，希望大家別在樂章間鼓掌。

　　或是情感對比，或是調性反差，或是還有結構安排，怎麼聽場音樂會好像動輒得咎，難道就沒有一個「鼓掌公式」可以遵循嗎？其實最簡單的判斷法則就是回歸基本：作曲家

既然沒把掌聲寫在樂譜上，詮釋與演出本身自不因缺少觀眾的掌聲而失色。如果不能確定是否該鼓掌，那就別鼓掌為宜。我自己是把樂章樂段間的掌聲當成室內二手菸：我不抽菸，也能接受菸味，不過只要房間裡有一個人反對，那就請別在室內抽菸。如果沒有把握演出者與全場觀眾皆同意，等到作品完全結束，表演者起身或離開演奏狀態後再鼓掌，絕對錯不了。

現今唯一的例外，是歌劇演出中容許（甚至歡迎）觀眾在詠嘆調結束後鼓掌。但那是因為歌劇仍屬戲劇表演，和純粹音樂演出不同，許多作曲家也以詠嘆調為段落思考，給予觀眾鼓掌的空間。不過就像普契尼一度考慮刪除《托斯卡》（Tosca）第二幕感人熱淚的〈為了藝術為了愛〉（Vissi d'arte），詠嘆調精彩歸精彩，就意義而言實為獨白，且每每打斷戲劇行進。愈是晚近的作曲家，就愈傾向不寫詠嘆調，或把詠嘆調鑲嵌於音樂之流，讓觀眾能夠全心投入劇情。

參與比掌聲更重要

這世上絕對有人熱愛掌聲勝過一切。不過也有很多音樂家更珍惜聽眾的「參與」，而掌聲只是「參與」的一部分罷了。作為演講者，我可以很誠實的說，同樣是安靜，台下全神貫注的安靜和昏睡一片的安靜，在台上竟是全然不同的感受。甚至由於燈光，我有時根本看不清台下聽眾，但那感覺仍然

鮮明強烈。如此感受超出語言所能解釋的範圍，可是我相信所有演出者，都能感受得到觀眾是否專注。

但就算最不敏銳的人，在慢板或樂曲結束時，也都能知道這場的觀眾是否真正「參與」音樂演出。**音樂停止，不必然代表演出結束。**不只干擾演出一致性與作品完整性的樂章間鼓掌理當避免，近來更可怕的殺手，則是「提早出現」的掌聲：就在那極慢極弱，演奏者耗盡苦心經營的結尾，每每最後一個音還沒消失……「Bravo！安可！」就是有人會迫不及待要昭告大家，「看！我好有知識！我比演奏者還知道這個曲子已經演完了！」

如此「博學」的聽眾，使得那些沉思、憂傷、悲慟、深情、生死呼喊與孤絕寂寥，全都成為他們知識展示的犧牲品。內田光子數年前在倫敦演奏舒曼《幻想曲》，她才彈出最後一音，就有人立即鼓掌，氣得怒極攻心的鋼琴家猛然轉頭狠瞪，台上台下僵成一片。隔天友人致電慰問，餘慍未消的內田抓著話筒大罵：「這真是可恥的自私！」

為了自己一時快感，犧牲其他二、三千人的音樂體驗，這是熱情還是自私，大家各有一把尺。1980 年蕭邦大賽得主鄧泰山（Dang Thai Son, 1958-）於 2010 年在台北開全場蕭邦獨奏會，安可曲演奏了蕭邦作品十七之四的馬厝卡舞曲。即使琴音散去，演奏家的手也自鍵盤放下，國家音樂廳仍然靜穆無聲，滿是鋼琴詩人的惆悵哀傷。

「那七秒鐘的空白」，鄧泰山說：「讓我永遠也忘不了這場音樂會。」

天下事沒有絕對。一味強調聽完音樂要留餘韻，不要急於鼓掌，說多了也是矯情做作。如果你真的「參與」了台上的演出，真的把音樂聽進心裡，想著音樂而非自己，你一定會知道該怎麼做。「記住！千萬別噓你的聽眾！」小提琴大師海飛茲就曾如此告誡當年初展頭角，在樂章間制止聽眾鼓掌的鋼琴家瓦茲（Andre Watts，1946-）。

說到底，音樂會禮儀一點都不複雜，當位好聽眾也一點都不難，道理不過就是將心比心。賞樂如此，人生不也是這樣？

也因為如此，現在讓我們來談「獻花」。

獻花，但別踏上舞台

不知道大家是否注意過台上的翻譜員。他們在音樂家出場敬禮時悄悄上台，演出者奏完時不是坐在位置上不動，就是趁音樂家謝幕時立即下台，手腳不夠敏捷還真的難當翻譜呢！

為何如此忙碌？因為翻譜員並沒有實際參與演出，所以不該享受他們不應得到的掌聲。他們之所以不接受掌聲，其實正表現出對演出者與觀眾的尊重。

音樂會獻花也是如此。世界多數音樂廳都指派專人獻花，觀眾不得自行捧花上台，頂多請後台工作人員轉交。特別熱情的俄國則是觀眾擁向台前，站在台下執花給演出者。但無

論如何，台下聽眾絕對不該「走上台」獻花，**因為舞台屬於演出者而非觀眾。**只要不是演出者和相關工作人員，誰都不該踏上舞台一步。這也是為何俄國觀眾再怎麼熱情，也只敢從台下遞花，而非親自跑上舞台。不只音樂會如此，此理更適用於所有舞台藝術。唯有台上台下皆正視舞台的「抽象神聖性」，把「踏上舞台」當成嚴格的要求，對舞台永遠表示謙遜與自律，表演藝術才會不斷進步。尊重舞台，不只是尊重演出者，更是對整體表演藝術的尊重。

此外，花束雖美但捧持不易。稍不留神，則包裝紙磨擦聲、捧花翻覆聲、水灑驚呼聲、踩水摔倒聲此起彼落。即使花朵平安上台，演出者接受一束即可，接受多了也搬運困難，徒增困擾。如果沒有把握演出者能夠載運大量捧花，還是以不獻花為佳。尤有甚者，演出者可能對花粉或花香過敏。鋼琴家齊柏絲坦（Lilya Zilberstein，1965-）便是一例。有次音樂會聽眾獻了大捧香水百合，她當下雖無不適，五分鐘後卻淚流滿面、兩眼發紅，連安可曲都無法彈完，只得道歉重彈。著名次女高音鮑蘿蒂娜（Olga Borodina，1963-）雖然氣力強勁，卻也對花香過敏，合約總不忘交代舞台和旅館中絕對不能出現香花。有次她在大都會歌劇院唱《卡門》（Carmen），孰料前一場的花香尚未散透。她出場一聞，喉頭立緊，聲音大受影響。第二幕開始前就請工作人員代向觀眾道歉，劇院甚至已請好代打在後台預備。凡此種種，獻花之前皆須一一考量。

喝采、安可與簽名

　　另一需要聽眾體貼的，則是喝采、安可與簽名。喝采目前通用的呼喊是 bravo，來自義大利文的「好極了」。如果你很講究，把 bravo 仍然當成義大利文，就形容詞而言那其實是陽性單數。若是形容陽性複數（或陰性加上陽性複數），那就改成 bravi，若是形容陰性單數，字尾則改成 brava，陰性複數則是 brave。但就像「協奏曲」（concerto）的複數，有人沿用義大利文寫成 concerti，有人則把它當成英文寫成 concertos。如果你把 bravo 當成英文向義大利文借來的形容詞，那出了義大利，單純喊 bravo 並無不可。

　　至於 Encore 或拉丁文的 Bis，則是「再來一次」（現在被用為「再奏一曲」之意）。要求加演或重奏，其實是非常自然的心理反應。音樂是時間的藝術，既不能留下美好片刻，那就再來一次吧！在沒有錄音的時代，演奏家為讓聽眾了解樂曲，有時甚至還會自行重奏。畢羅就曾在指揮貝多芬《第九號交響曲》後，認為「如此偉大的音樂，只聽一次怎能了解？」索性令人關閉出口，把全場聽眾硬留下來再聽一次全本貝多芬第九，被人戲稱為指揮「貝多芬《第十八號交響曲》」。以往歌劇演出中，聲樂家唱完著名詠嘆調後往往安可聲不斷，聽眾就是希望能再聽一次。在今日以尊重作品完整性的考量下，聲樂家鮮少真的重唱，但也有例外。男高音里契特拉（Salvatore Licitra，1968-2011）就曾在演唱《遊唱詩人》（Il

trovatore）著名的艱深詠嘆調〈看那可怕的烈焰〉（Di quella pira）後重唱一次。聲名更亮的花腔男高音佛洛瑞茲，甚至在唱完《聯隊之花》（La fille du régiment）著名的九個 High C 後，把這段整人詠嘆調再唱一次，等於連飆十八個 High C ！如此藝高人膽大，果然轟動全球而成票房保證的鑽石明星。

安可的藝術

　　演奏家選擇安可曲，是學問，更是藝術，甚至是挑戰。許多音樂家不奏安可曲。畢竟，如果想說的話都在節目裡說完了，音樂會也該就此結束。如果安可與音樂會曲目無法搭配，反而畫蛇添足。也有演奏家極愛安可曲，一出手就是四、五首不說，甚至發展出「安可曲小音樂會」。紀新 2007 年美國巡迴中在芝加哥演奏十首安可，到紐約甚至彈了十二首，到晚上十一點四十五分才結束音樂會，匈牙利鋼琴家席夫（András Schiff，1953-）的安可也常常長達一小時，堪稱最享受加演的音樂家。也有許多名家以特定曲目作自己的「音樂簽名」。鋼琴大師霍洛維茲（Vladimir Horowitz，1903-1989）的舒曼《夢幻曲》（Träumerei），小提琴巨匠米爾斯坦（Nathan Milstein，1904-1992）演奏自己改編的李斯特《第三號安慰曲》（Consolation No. 3），都是僅此一家的獨門招牌。而在精心設計下，安可曲也能和正場節目呼應。葛濟夫（Valery Gergiev，1953-）指揮柴可夫斯基《天鵝湖》選曲後○[12]，常

以華格納歌劇《羅恩格林》（Lohengrin）第三幕前奏曲當安可● [09]，用天鵝騎士傳說來回應受詛咒的天鵝公主，確是深思熟慮的加演。

　　也有音樂家把安可當成甜蜜的反擊，要給觀眾音樂會所沒聽到的完美。俄國鋼琴家魯迪（Mikhail Rudy，1953-）來台演奏布拉姆斯《第二號鋼琴協奏曲》，第二樂章因指揮失誤而遭到牽連，漏了一小段旋律。他的第一首安可，就是把長達九分鐘的第二樂章再彈一次，還給聽眾完整的演奏。小提琴家拉赫林（Julian Rachlin，1974-）更是可愛。他以絕佳技藝打破國家交響樂團慣例接連兩年受邀，第二次來台又準備同一曲，以易沙意（Eugène Ysaÿe，1858-1931）艱深的《第三號無伴奏小提琴奏鳴曲》當安可，原因竟是他覺得上次拉得不夠理想，這次非得在同地點扳回一城！

　　另外，能否加演，演奏者角色與演出曲目往往是關鍵。以協奏曲為例，前一分鐘還是全員合作，安可曲卻變成個人獨秀。若無指揮允許，為尊重樂團，許多演奏家不會在協奏曲後加演。很多曲子也根本不應被要求「加演」。像柴可夫斯基《第六號交響曲》「悲愴」和馬勒《第六號交響曲》「悲劇」，如果演出真是淋漓盡致、全心投入，觀眾「正確」的反應可能連掌聲都不該有。而無論作曲家是誰，在「安魂曲」後要求加演，就像在棺材店要求買大送小，實是奇怪無比──就算演出者願意，又該安可什麼？難道要朗誦大悲咒？

　　不過有原則當然就有例外。比方說馬勒《第九號交響

曲》，很多人認為那是作曲家的生死天問，終樂章就該靜靜結束，最好全場都沒有掌聲。1999 年我有幸欣賞阿巴多指揮柏林愛樂的此曲演出，最後整個音樂廳真的一片靜默，DG 發行的實況錄音也忠實記錄那樣專注的寧靜。在如此音樂之後，應該任何安可都很冒失吧！

但神奇的是，我還真的聽過有指揮家在馬勒第九後安排加演，還是赫赫有名的馬舒（Kurt Masur，1927-）——他指揮紐約愛樂演完此曲後，竟然又再演了巴赫的《G 弦之歌》（Air on the G String）！

突兀嗎？一點也不。馬勒《第九號交響曲》特別之處，在於開始於 D 大調，到終樂章卻變成降 D 大調，低了半音宛如走入死蔭幽谷。可是《G 弦之歌》不但樂念溫煦馨暖，更寫在 D 大調上，升回半音等於把聽眾又帶回生天。這是指揮家獨到的詮釋創意，也是只有在現場欣賞才具意義的設計。

無論如何，我必須強調安可並非演出者的責任。加演與否、曲目多寡，完全視演出者的心情、體力、個人意見而定，聽眾只能接受台上的抉擇。同樣演奏蕭邦《第二號鋼琴奏鳴曲》「送葬」，波里尼（Maurizio Pollini，1942-）可以在演出後安可四曲，追加三十分鐘歡樂大放送，齊瑪曼就選擇完全

彌撒與安魂曲
Mass & Requiem

彌撒是追憶耶穌最後晚餐的敬拜儀式，其段落有些隨時節變化（專用），有些固定，後者包括垂憐經（Kyrie）、榮耀經（Gloria）、信經（Credo）、聖哉經（Sanctus）—降福經（Benedictus）和羔羊經（Agnus Dei），由唱詩班演唱，自十四世紀起作曲家多僅就固定部分譜曲。安魂彌撒用以追思逝者，刪去彌撒較歡樂段落並加以末日經（Dies Irae）等段，通常形式是進堂詠（Introit）、垂憐經、繼抒詠（Sequentia）、奉獻經（Offertorium）、聖哉經 - 降福經、羔羊經和領主頌（Communio）。

不加演；齊瑪曼並非刻意不演奏安可曲的音樂家。他不在《送葬》奏鳴曲後加演，或許體力耗盡，也有可能選擇讓樂思不受干擾地停留在感傷而鬼魅的陰森世界。不管原因為何，觀眾都必須尊重。卡拉揚（Herbert von Karajan，1908-1989）當年聆賞福特萬格勒（Wilhelm Furtwängler，1886-1954）指揮舒曼《第四號交響曲》，深受震撼之餘竟決定打道回府，寧可放棄下半場也要讓該曲完美的留在腦海。我們雖不必如此極端，至少也該體會音樂家「不加演的用心」。

再說一次：將心比心

「加演」並不是演出者的責任，同理，音樂會後的簽名會也不是「義務」。許多觀眾為求簽名不擇手段，音樂家勉力配合也就不折手斷。簽名無關是否大牌，而是能力限制。音樂家自然希望簽和他們相關之物。許多聽眾不拿 CD 或海報，隨手撕張白紙就希望音樂家留名。還是那句話，將心比心──如果你是音樂家，你希望受到怎樣的對待？謹記這點，很多問題自然會有答案。

上述種種討論，有人可能認為我標準稍高。但「取法於上，僅得為中」，若不想只得其下，自然得把標準提高。不過音樂會各式各樣，有些從內容到形式都以娛樂為主，或純粹訴諸輕鬆，大家當然也請入場隨俗，一起盡性欣賞。即使是音樂會常客，也不見得對各種表演傳統與文化皆了然於心，

更何況各地可能有不同的習慣，需要觀眾自己去參與體會。只能說多聽多學，絕對是最豐富精采的收穫。

但無論氣氛可以多放鬆，只要是正式演出，希望大家仍能以「尊重演出者」也「尊重藝術」的心態欣賞。聽眾必須清楚，演出者才是音樂會的重心。表演藝術當下最大的亂象與危險，就是往往被視為商品和消費。聽眾買張票就自我膨脹，以為自己才是演出主角；企業贊助不為藝術，盤算皆是形象宣傳或節稅。一些演奏者或主辦單位為了牟利，竟也將錯就錯，為金錢放棄一切。若不能停止此類惡性循環，則聽眾將愈見無知自滿，藝術家與藝術的地位也必日漸低落。如此結果，又有多少人樂於見到呢？

「預習」真的必要嗎？

最後，當你聽過了幾場音樂會，也累積出心得之後，讓我們回到一個只能以個人經驗衡量，且人人答案不同的問題：去音樂會之前，需不需要「預習」曲目？

或出於求知心切，或出於不安全感，有人認為自己一定要做足準備才能去音樂廳欣賞演出，沒準備就不敢去。

對即將品賞的創作，若是事先能夠有所準備，當然不是壞事。你到餐廳點菜，看到「螞蟻上樹」或「夫妻肺片」，自然也會好奇這賣的究竟是什麼，找服務生諮詢一番。

但音樂和菜餚之不同，在於你不會為了要去餐館吃「螞

蟻上樹」，所以先在家裡吃上一個禮拜的「螞蟻上樹」作「預
習」。音樂甚至也不像小說或電影。你可以先讀小說大意，
或先知道電影大致情節，再決定是否要欣賞這部作品。但對
於古典音樂，許多人可是先研讀了諸多資料，在家聽熟各種
版本，才到音樂廳去欣賞這些作品的現場演出。

　　我沒辦法說如此用心不好。究其方法，這是「精讀」；
究其本質，這是「消除陌生」。即使生活中充滿「第一次」，
我們仍舊不習慣，甚至害怕陌生。如果你對樂曲非常稔熟，
知道音樂的結構與發展，理論上，你在現場就可以盡情享受
演奏的一切，也可以仔細思考演出者的詮釋與表現。

　　此法雖有百利，卻也有一害，那就是你放棄透過現場演
出初識一部作品的機會。你真的要把「第一次」的認識與感
動，交給唱片錄音而非活生生的現場演出嗎？

別怕「聽不懂」

　　我完全可以理解許多人就是怕「聽不懂」，覺得要是沒
做準備就去聽音樂會，實在不是很放心。況且許多現場演出
精彩且難得，若對樂曲不熟，等於入寶山卻空手而回，豈不
白白浪費機會？

　　但我想探究一個更基本的問題：如果真的「聽不懂」，
那又如何呢？

　　有次我帶韓國鋼琴家白建宇（Kun Woo Paik，1946-）伉

儷逛書店。這位旅居巴黎三十餘年的音樂巨擘，是韓國至今唯一享有國際崇高地位的鋼琴名家。他的夫人尹靜姬（Yoon Jeong-hee，1944-）女士則是韓國國寶演員，二十出頭即是無人不知的超級巨星，至今拍了三百多部電影。不但獲獎無數，更擔任各大影展評審。本來已經息影，沒想到曾任韓國文化部長的大導演李滄東（Lee Chang-dong，1954-）為她量身打造劇本，果然成功說服尹靜姬演出《生命之詩》♪，在 2010 年以精湛演出震撼國際影壇。除了音樂，白建宇也熱愛攝影和電影，而尹靜姬在表演外也鍾情音樂。這真是少見的神仙眷侶。每次看著他們手牽手逛街，我都覺得那是世上最美好的畫面。

當我們走到書店影音區，我把握機會，請教他們對於諸多台灣導演的看法，從侯孝賢和楊德昌一路聊到李安。

「那蔡明亮呢？」

「喔」，尹靜姬笑了笑：「他的電影是非常獨特迷人，但我還未能參透的一種語言。」

對於藝術，特別是自己鑽研一生的音樂和電影，白建宇和尹靜姬都有話直說，從不客套。而對影后的答案，當下我只覺得這實在好可愛，要到很久以後，我才能體會她簡單話語裡的深意。

《生命之詩》
Poetry

♪ 韓國名導李滄東為尹靜姬量身打造的作品，獲 2010 年坎城影展最佳劇本獎。與外孫相依為命的美子，有天忽然想將生活中種種美好事物以詩的形式紀錄。就在美子發現生活充滿驚喜之時，命運帶來的巨變卻也讓她陷入身不由己的痛苦……

不懂，並不表示不能欣賞

首先，即使蔡明亮的電影不好懂，尹靜姬還是一部接一部看，因為那確實「獨特且迷人」。

村上春樹的小說《1Q84》裡寫了一個小說中的小說：主角之一的業餘小說家川奈天吾，在編輯授意下，將文字青澀的少女之作《空氣蛹》潤筆成順朗可讀的傑作。果然不出編輯所料，《空氣蛹》順利拿下雜誌新人獎，出版後更火紅熱銷成為社會話題。但空氣蛹究竟是什麼？製作空氣蛹的 Little People 又是什麼？許多書評家表示困惑不解，或不知如何評論：「**故事寫得很有趣，一直吸引著讀者讀到最後，不過說到空氣蛹到底是什麼？Little People 又是什麼？我們到最後還被留在充滿神秘問號的泳池中。**」

這段話其實不無自我解嘲之意。不只是《空氣蛹》，就連《1Q84》本身，以及村上春樹的多數非寫實小說，其實都是如此。雖然主角一直在煮義大利麵，一直喝著威士忌，一直聽著音樂又一直養著貓，但那些驚異出奇的想像世界，疊床架屋的幻境敘述，還是往往讓一般讀者看得暈頭轉向，最後只能「**各自抓住色彩鮮艷的游泳圈，滿臉困惑而漫無目的地飄浮在充滿問號的廣大游泳池裡**」[8]。

對於不懂的事，我們仍能覺得那「獨特且迷人」嗎？面對參不透的內容，我們還能深深被吸引，「一直讀到最後」？

別說村上春樹，來說流行歌曲吧。我念大學的時候王菲

出新專輯《只愛陌生人》，只見同學們在 KTV 裡不怕丟臉，
KEY 降了又降，還是努力貪唱新歌。「都是因為一路上、一
路上，大雨曾經滂沱，證明你有來過。可是當我閉上眼，再
睜開眼，只看見沙漠，哪裡有甚麼駱駝。」只見大家在那邊
駱駝來駱駝去，完全不管歌詞究竟是何意思，一陣瞎唱也是
開心非常。

　　過了這麼多年，這首《百年孤寂》顯然還是許多人的愛
曲。歌詞一樣不懂，依舊聽得開心。就算是在充滿問號的游
泳池漂浮吧，諸多歌迷還不是跟著搖搖晃晃，舒舒服服聽到
最後？

　　和理智所得的答案剛好相反，我們在日常生活中的行
為其實已經告訴自己：對於自己不懂的事，我們仍然可以欣
賞，而且是開心欣賞。若是自在面對不先預判，現代藝術也
能看得津津有味；若是先行築好防禦的牆，就算是舒伯特
《小夜曲》恐怕聽來也是魔音穿腦。史托克豪森（Karlheinz
Stockhausen，1928-2007）的音樂，現在大概已被多數聽眾歸
類成難演奏難親近，只有專業人士才能欣賞的作品。可是回
顧歷史，還是不久以前的歷史，就會發現史托克豪森曾是「熱
門作曲家」，音樂會場場爆滿，披頭四還把他們的合照放上
唱片封面，表示史托克豪森是啟發他們最多的音樂家。如果
不預設立場，不把他的音樂貼上艱深難懂標籤而直接欣賞，
其實往往會眼界大開，進而感到十分享受。

不懂，其實沒有關係

　　但說了那麼多，只把尹靜姬的話解釋了一半。她話的另一半是：蔡明亮的電影是「一種語言」。而能成為一種語言，無論是何種藝術形式，必然豐富且深刻。

　　大量的符號學運用以及獨樹一格的影像語言，蔡明亮確實展現出一代名家的身手與風格。你可能入迷，也可能困惑，或者全然不被打動，但客觀而言，他的技法就在那裡，也形成足以辨認出來的一家之言。加上蔡明亮作品不少，風格持續發展演進，多年創作下來，結果真的如同尹靜姬所言，已成「一種語言」。這種語言所說的話以及語言本身，可能不是每個人都喜愛，但其豐富深刻，絕對值得大家欣賞。只要你願意花時間鑽研，就算到最後仍和自己無緣，那鑽研本身也必是功不唐捐。

　　聽音樂會之前要不要預習，我想這決定權只能由你自己掌握。每個人的聆樂習慣都不一樣。你必須親自嘗試、累積經驗，才能找到最適合自己的方法。對於旋律極其動人的創作，我建議不妨「不做功課」，就把自己當成一張白紙，直接感受現場演出帶來的驚奇。曾有朋友要欣賞蕭邦《第一號鋼琴協奏曲》的音樂會，請我推薦版本以便預習。「你何不把這難得的初體驗留給現場，讓自己直接和蕭邦二十歲的青春相遇呢？」我很高興他最後聽了我的建議，也得到極為難忘的聆賞經驗。

　　至於那些從沒聽過，旋律又不「動聽」的創作，其實也不用害怕聽不懂。音樂本來就是訴諸聽覺的藝術，欣賞本身就是意義，並非真要「聽懂什麼」才算數。有次我在課堂上播放了貝里歐（Luciano Berio，1925-2003）寫給長號的《模進五》的影片（此曲是音樂加上戲劇動作，兩者理當一起欣賞）。過了幾周，突然有學生來信詢問影片資料，希望能夠再次欣賞。「老實說，課堂上看的時候實在不喜歡，只想看過去就算了。可是連我自己也不知道為什麼，這幾周來念念不忘，腦中不斷出現的，居然是這首曲子！啊，非得再看一次不可呀！」

音樂，就是用來聽的

　　為什麼會這樣？因為貝里歐是了不起的作曲家。無論聽覺上是否討好你的耳朵，他的作品都有傑出設計。聆聽當下就算無感，你也已經中了他的招。其後勁之強，可能遠遠超乎你的想像。

　　於是我們再一次顛覆了自己的預設：不是「對於自己不懂的事，我們仍然可以欣賞」，而是「就是因為我們不懂，所以我們欣賞，而且樂在其中」。里爾克（Rainer Maria Rilke，1875-1926）的詩以難讀卻廣受歡迎聞名。難讀怎麼還會廣受歡迎？「很多人讀他」，評論家保羅‧德‧曼（Paul de Man，1919-1983）認為，那可能是因為里爾克**「好像是對著人的自我最幽密的部分說話，揭露他們幾乎未曾察覺的深處，或幫助他們**

《模進五》
Sequenza V

《模進》是貝里歐所寫的一系列作品，共有十四首。寫給長號獨奏的《模進五》譜於1966年，向瑞典丑角大師葛羅克(Grock)致敬。此曲要求非常高超的演奏技巧，包括邊吹邊唱、循環呼吸等等，演奏者還必須化身丑角，在某一刻向聽眾說話。

了解與克服苦難，俾能共享這些經驗⁹。」許多「困難作品」之所以令人陶醉，道理就是如此。那些艱深與複雜不見得是要為難你的智力，而是使你暫時忘卻思考，並藉此直擊你的心靈。

更進一步說，又有什麼人能夠不帶一絲遲疑，全然自信的宣稱自己「懂了」某首樂曲呢？

十三歲那一年，卡薩爾斯在巴塞隆納二手樂譜店，遇見巴赫的《無伴奏大提琴組曲》。

很多人說他「發現」了它們。這話對，也不對。巴赫這六部組曲並未失傳，不少演奏家也知其存在，只是沒有人如卡薩爾斯一般，能從塵埃裡識得真價，知道那不只是技巧練習，音符裡藏著偉大。

花了十三年鑽研，卡薩爾斯才敢公開演出。又經過三十四年，直到六十歲，他才願意錄製。三年後整套組曲全部錄完，離他初見樂譜正好過了半世紀，而這仍是史上第一套巴赫《無伴奏大提琴組曲》全集錄音。

為什麼得拖這麼久？因為這六曲千變萬化，依照和聲結構或音型章法竟可有不同斷句模式。十二個音是三音一組還是四音一組？音群要二分或是三分？天差地別又左右逢源，演奏當下卻只能自眾多選擇中挑取一個，難怪卡薩爾斯敬小慎微到猶豫不決。

但即使已經留下典範錄音，卡薩爾斯還是持續鑽研，到九十多歲仍然每天練習這些作品，每天都還有新想法——沒

辦法，因為理解總是和困惑共生。鑽研可以免於無知，新發現卻只能帶來新困惑。從困惑中我們繼續尋求理解，尋求中又得到新困惑。

這雖是必然，卻不一定構成妨礙，關鍵在於你能否樂在其中。

常有人問我，你訪問過這麼多個性不同的音樂家，就你佩服的名家中，是否看到什麼共同點？

我總是回答：「謙虛而有耐心。」

這裡的謙虛不見得是對人謙虛；有些音樂家確實相當驕傲。但無論對人有多傲，在音樂面前他們都謙虛，而且極為謙虛。他們知道音樂的奧妙，也知道演奏的標準與理想，所以他們知道謙虛，知道自己的不足。只是他們也有耐心：既知不足，所以願意花一生的時間琢磨技巧與思索音樂。他們永遠把自己當作學生，一輩子認真學習，孜孜不倦。

就是因為「不懂」音樂也「不懂」技巧，卻又始終樂在其中，這成就了他們不凡的執著，以及隨之而來的偉大藝術。

那麼，「不懂」還有什麼好害怕的呢？

我不反對音樂會前預習，但我確實反對「一定要預習，才能去聽音樂會」的想法。認真固然可敬，但若用眼勝於用耳，用腦多過用心，卻是本末倒置。知識應該用於增進理解，而不是削弱自己對藝術的感受與直覺。預習很好，但請絕對不要害怕直接欣賞音樂。不需要任何規範或指引，那是最直

接也最踏實的聆樂方法。

賈大人：（對兒子高凌說）如果你對待這位小姐不像個理想丈夫，就休想得到我分文遺產。

齊玫寶：理想丈夫！我才不稀罕呢。聽起來像是下輩子的事情。

賈大人：你究竟要他做什麼呢，好孩子？

齊玫寶：他愛做什麼都可以。我只想做……做……哦！踏踏實實地做他的太太。

賈大人：說真的，齊夫人，這句話大有道理呀[10]。

聽音樂會真的不難，也沒什麼複雜門路，希望你能把握機會。畢竟，無論演出有多好，根據以往的經驗，我們知道這音樂可是會完的。

註釋

1　王爾德 (Oscar Wilde)，余光中譯，《理想丈夫》，1995 年，頁 22-23，大地出版。

2　此段出自張愛玲散文〈談音樂〉。

3　木心，2001 年，《素履之往》，頁 44，雄獅圖書。

4　木心，2001 年，《素履之往》，頁 30-31，雄獅圖書。

5　大仲馬，黃燕德譯，1992 年，《基督山恩仇記》，頁 580-582，遠景出版。

6　福樓拜，鍾斯譯，1993 年，《包法利夫人》，頁 254-255，遠景出版。

7　亞當・查莫斯基，楊惠君譯，2010 年，《為了藝術為了愛》，頁 115，五南出版社。

8　上述引文來自村上春樹，賴明珠譯，2009 年，《1Q84》Book 2，頁 90，時報文化。

9　見阿托維爾・曼古埃爾 (Alberto Manguel)，吳昌杰譯，1999 年，《閱讀地圖》，頁 420，台灣商務。

10　王爾德，余光中譯，《理想丈夫》，1995 年，頁 180，大地出版。

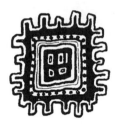

簡談西方古典音樂史

第五章

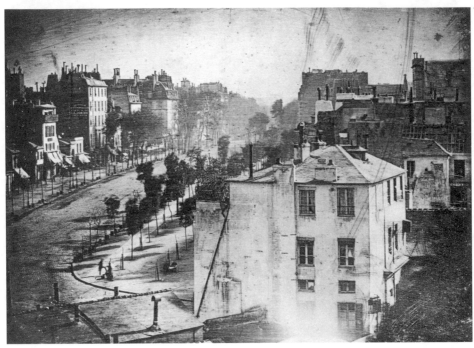

達蓋爾的「巴黎寺院街」

"Boulevard du Temple by Daguerre" by Louis Daguerre - Scanned from The Photography Book,
Phaidon Press, London, 1997.. Licensed under Public domain via Wikimedia Commons

　　討論了什麼是古典音樂，也思考過錄音與現場的意義之後，現在讓我們進一步來談在所謂的古典音樂範圍內，我們通常聽些什麼，而這中間又有多少階段及派別，傳統與革新，延續和變化。

　　也就是說，我們得來討論西方古典音樂史。

　　這話題好像有點嚴肅。不過在此之前，讓我們先來看一張照片。

　　這是普通的街景，卻不是普通的寫真。那是攝影術發明者之一的達蓋爾（Louis Daquerre，1787-1851），在 1838 年所拍下的「巴黎寺院街」（Boulevard du Temple）。

　　說是「之一」，因為在他之前，已經有尼耶普斯（Nicéphore Niépce，1765-1833）發明了日光製版術（Heliography），在 1826 年左右留下史上第一張可稱作「照片」的作品。但那實在耗時費事，曝光時間長達八小時甚至數天。1829 年起達蓋爾和尼耶普斯合作，即使後者過世仍不改其志，終於以塗了碘化銀的銅板得到捕捉光影的秘技。「巴黎寺院街」，就屬達蓋爾最初的作品。

　　只是發明家自己也知道，雖然不用八小時，要讓窗外街景顯像，仍得在大晴天花上十多分鐘。至於那些移動中的車水馬龍，來往行人，全都不可能在他的照片中現身。影像出來後也的確如此。另一位發明家，電報和電碼之父摩斯（Samuel Morse，1791-1872），就對達蓋爾相片中空無一人的巴黎驚訝

不已，直到他把眼光放到照片的左下角——

在那兒，居然有一個模糊卻仍可辨認的人影！

他單腳踩凳，接受擦鞋的姿勢，說明了為什麼只有他的影像留了下來。十分鐘，在那關鍵的十分鐘，正因他站著什麼也沒做，於是成為史上第一個被攝影留下的人像。連擦鞋匠的身形都不復存，他卻以被擦鞋的姿勢進入永恆。

那人是誰呢？如果達蓋爾提早發明照相術，說不定他會是在寺院街行刺法王路易菲利浦卻功敗垂成的費許奇（Giuseppe Fieschi，1790-1836）？如果達蓋爾晚點兒發明，或許那會是之後在四十二號住了十三年的大文豪福樓拜？

不，我們不知道。

作家李煒在他精采的散文集《反調》中，討論了哲學家阿岡本（Giorgio Agamben，1942-）對這張照片的觀點，當然也提了自己的看法。面對這樣「碰巧的存留，以及完全不配的關注」，李煒說：

當天在巴黎寺院街上往來的過客，沒有一個被紀錄下來。在達蓋爾的照片裡，所有這些人的付出，不論是為了自己還是為了他人，最終都等於零 [⋯] 那個唯一能清晰辨認出來的人物——那個讓自己進入這幅畫面繼而進入歷史的人物，反而什麼努力都沒做。這一切凸顯的，若不是歷史對我們的冷漠諷刺，還是什麼 [1]？

當然我們可以比李煒樂觀。這世界上有那麼多事物值得我們驕傲，稱頌人類文明曾經出現過的偉大與美好。可是若

再仔細想想，這樂大概也沒辦法樂多久。有多少廣陵散在光
陰中灰飛煙滅？我們怎能確定，現在所尊崇的偉大與美好，
其實不過是歷史中幸運的次級品？更別提那參雜了不少根本
不夠資格被尊崇的人名與作品，一如我們在博物館所常見的：

在那些有溫度和濕度控制的玻璃櫃裡，總有一些破爛的罈罈
罐罐、零碎的珠寶，連用處都已看不出來的殘缺工具在展示。老
實說，這些東西都無趣到極點。但就因為它們運氣好，恰巧存留
了下來，就成為現代人們與已經消逝的世界和文明的唯一聯結，
因而變得無價，有資格擺在那裡[2]。

那麼音樂，我們常聽的樂曲，那些被稱為「經典」的創作，
究竟藏了多少「幸運物」呢？或者換個角度想，我們所重視
的作曲家，是否真的值得大家的推崇？那些被我們忽略的，
是否也就真的該被埋藏於時光之中？老巴赫（Johann Sebastian
Bach，1685-1750）過世後不久就被大眾淡忘，他的寫作風格
在其晚年就顯得過時，名聲還比不上他兒子[3]。都說巴赫信教
虔誠，可十九世紀的路德教派也不接受他的作品：對他們而
言，巴赫太繁複太精采，而教堂可不是音樂廳。根據記載，
當時德國人最喜愛的作曲家中，巴赫排在第七。在他之前的，
則包括哈斯（Johann Adolph Hasse，1699-1783）、韓德爾（George
Frideric Handel，1685-1759）、泰雷曼（Georg Philipp Telemann，
1681-1767）、格勞恩（Johann Gottlieb Graun，1703-1771）和史托
爾澤（Gottfried Heinrich Stölzel，1690-1749）等[4]。好吧，我們

認識韓德爾，對古典音樂比較了解的也會知道泰雷曼，他們也還算常出現在音樂會或唱片之中，但哈斯、格勞恩、史托爾澤又是誰？這些除了學者專家才會知道的名字，為什麼當年比巴赫還要受歡迎？

有沒有可能我們今日所熟悉的古典音樂面貌，只是某種偏狹觀點的產物，甚至不過是達蓋爾的裝置與塗料——那些真正卓越非凡的人物和作品，都像寺院街上來來往往的人車；巴赫，還有許許多多我們所熟知的作曲家，不過是相片裡等待擦鞋的男子？

天才與大師所建構的音樂史

這個問題不容易回答，但問題本身或許比答案更重要：就算不必輕視目前所擁有珍視的一切，那個帶高帽、穿大衣的人影永遠警惕我們，被遺忘的事物絕對更多。畢竟一般人所欣賞的藝術，是由天才與大師所建構出的世界。這意味他們的作品最為特殊秀異，而非該時代的常態。這個道理不難理解：宋朝詩詞的一般樣貌，絕對不會是蘇東坡、李清照或辛棄疾，而是頂多能搆到周邦彥次級水準的字句。

然而這些天才與大師之中，有些又更為突出，作品不只登峰造極，其眼光與成就更遠遠超越了他們所處的時代。我們當然可以把這些天才視為該時代的「代表」，一如我們推崇文藝復興時期的達文西與米開朗基羅。但我們也該知道，

他們其實不屬於任何一個時代,而是「人類成就的代表」,尤其我們又往往挑選他們最精湛非凡的作品來欣賞。

比方說莫札特(Wolfgang Amadeus Mozart,1756-1791)。

莫札特當然是了不起的作曲家,但他究竟有多了不起?我常拿他的歌劇《唐喬望尼》(Don Giovanni,1787)和薩里耶利(Antonio Salieri,1750-1825)的歌劇《達瑙斯五十女》(Les Danaides,1784)與萊恰(Antonin Rejcha,1770-1836)的音樂戲劇作品《蕾諾兒》(Lenore,1806)相比舉例。《達瑙斯五十女》改編自希臘神話,結尾達瑙斯和女兒們被綁在血流成河、群鬼現身的地獄裡受苦。此段先有雷電地震,後有狂風暴雨,可說極盡舞台效果之能事。薩里耶利的音樂委實不差,以長號塑造出的森嚴聲響也很亮眼,不愧是當時頗受好評的傑作。即使那時他才三十四歲,我們也可預見這作曲家日後必是一號人物。

只是《達瑙斯五十女》終景雖然精采,若和三年後《唐喬望尼》的登徒子主角下地獄一段相比,唉,才三十一歲的莫札特,不只角色描繪生動鮮活,旋律動聽扣人心弦,那充滿驚人想像力的聲音效果更是刺激過癮。地獄場景居然能寫得既優美又駭人,實在遠勝《達瑙斯五十女》的成績。

很明顯,薩里耶利比不上莫札特。如果你聽他的器樂作品,那和莫札特的落差還要更大。但他也絕對不算平庸。聽聽萊恰的《蕾諾兒》吧!這是鬼新郎把凡間情人帶往冥界

的恐怖故事。可是如此驚悚題材，萊恰居然可以寫得非常平板無趣，連薩里耶利的成就都達不到，而這還是在《達瑙斯五十女》問世三十多年之後才寫成的作品，作曲家那時也已經三十六歲！

但萊恰的《蕾諾兒》真的很差嗎？或許未必。當年這部作品仍然頗受好評，還得到貝多芬的推薦出版。只能說像萊恰這樣的作曲家，呈現的是那個時代的一般傑出面貌；薩里耶利是出類拔萃的名家，那個時代的典範；莫札特，則是曠古絕今的天才，超越時代的大師。即使成果絕讚如《唐喬望尼》，那也只不過是他諸多偉大手筆之一罷了。

我們不是只有莫札特這一位天才而已。音樂史出現了那麼多非凡天才，作品多到一般人根本聽不完，多到普通愛樂者不只沒有興趣聽萊恰，連薩里耶利都一起遺忘。但我們必須知道這些天才的特殊，也該偶爾欣賞那些「不那麼出眾」的作曲家，提醒自己那個時代的真正面貌，知道不該把天才的創造視為理所當然。而當你從「不那麼出眾」，或至少「不那麼出名」的作曲家作品中，發現足以和天才與大師並駕齊驅的經典，甚至只是幾個神來之筆的絕妙樂段，我相信，那絕對是最快樂的享受，也是屬於你自己最珍貴的寶藏。

被忽略的時代

只是對一般大眾而言，被忽略的可能不僅是幾位作曲家

或一些作品，而是一整個時代，無論其中有多少天才和大師。
比方說，早期巴洛克和文藝復興時期的音樂，就在多數愛樂
者的欣賞範圍之外。

2011 年一月之始，紐約時報樂評人托馬西尼（Anthony
Tommasini，1948-）開始他為期兩周的「誰是十大作曲家」計
劃。可想而知，任何類似選拔都必然會引起熱議，甚至討論
本身都是話題（「偉大」真的重要嗎？這個詞的意思又包含
什麼呢？）。紐時網站在兩周內湧入超過一千五百則意見與
評論，可見即使名單必定不夠，遺憾大於服氣，大家仍然樂
此不疲。

我在此並不談托馬西尼的名單，卻想檢視他所設立的
遊戲規則。他不討論仍在世的作曲家，因為他們離我們太近
（當然這也排除了辭世未久者）。他只討論「西方經典音樂」
（western classical music），而他的定義顯然比我在第二章的
標準更窄，因為蓋希文（George Gershwin，1898-1937）、艾
靈頓公爵（Duke Ellington，1899-1974）或音樂劇大師桑德罕
（Stephen Sondheim，1930-）等都不列入考慮。如果連作品時
常出現在「古典音樂會」的蓋希文都不能算是「西方經典音
樂作曲家」，那麼這範圍的確相當狹小。

最後，他將討論專注於「晚期巴洛克」之後的作曲家。
換句話說，托馬西尼的選拔幾乎可說是從巴赫和韓德爾開
始。如果你願意，當然可以再添上拉摩（Jean-Philippe Rameau，

1683-1764)、庫普蘭(Francois Couperin,1668-1733)、史卡拉第(Domenico Scarlatti,1685-1757)和韋瓦第(Antonio Vivaldi,1678-1741)等等,但他明顯就是不要討論中古、文藝復興至早期巴洛克的作曲家,包括蒙台威爾第。托馬西尼的理由是什麼?「晚期巴洛克之前的傳統和風格實在太不同,不同到幾乎是另一種藝術形式。」

　　如此分類對一般愛樂人而言幾乎理所當然:除非你就是早期音樂愛好者,或參加合唱團,不然幾乎接觸不到晚期巴洛克之前的作品,我們所熟知的「古典音樂家」也幾乎只從晚期巴洛克開始演奏。之前的作品不好嗎?當然不是。許多早期音樂不但優美,原創性更足以令現代人震驚。每次我在演講或課堂中播放傑蘇亞多(Carlo Gesualdo,1560-1613)幾首特別大膽的牧歌時,聽眾總是面面相覷,直呼這根本是二十世紀的聲音。但在更早之前,十四世紀晚期的法國亞維儂作曲家卡瑟塔(Philippus de Caserta)[5]等,就曾發展出一套極其複雜的節奏和拍號寫作,複雜到後人根本無以為繼,要至二十世紀才能再見如此筆法。愈是探究中古到文藝復興的音樂作品,就愈知道它們確是豐富燦爛,值得用心品味。

　　那麼為什麼現代人不聽這些音樂?

文藝復興和巴洛克:前後不同的美學價值

　　米蘭‧昆德拉提出了相當有趣且獨到的解釋。這位以寫

蒙台威爾第
Claudio Monteverdi, 1567-1643

雖然不是歌劇創始者,卻是第一位將這個形式寫出偉大創作的作曲家。他作品豐富,在宗教與世俗音樂都有不朽成就,是愛樂者理當欣賞的大師。

作聞名,但也曾研習鋼琴、作曲與音樂學的名家,始終保持著對音樂的熱愛。在論述集《被背叛的遺囑》中,他交錯討論文學與音樂,互相辯證以期宏觀審視小說的藝術。如果把歐洲音樂的一千年歷史(從最早期的複調音樂算起)和歐洲小說的四百年歷史(從拉伯雷和塞萬提斯算起)對照,米蘭·昆德拉認為它們其實都以相似的節奏演進,也就是各自分成兩個階段,上下階段各有一個斷裂,雖然時間點並不相同:

支配藝術歷史發展節奏最深刻因素不是社會學或是政治學面向,而是美學面向:只與某種特定藝術的內在特點有關。好像小說藝術蘊含了兩種不同的可能性(作為小說的兩種不同方式),而這兩種可能性沒有辦法同時發展,只能一前一後經營[6]。

若是不同美學,且兩種可能性無法同時發展,那也就注定會是兩種不同的價值體系與審美標準。既然我們都處於下半階段且深受此期的美學薰陶,那麼對於上半階段的藝術,無論是小說或音樂,欣賞起來必然感到陌生,甚至難以理解。米蘭·昆德拉認為西方音樂的上半階段是從中古到巴赫的賦格音樂藝術,下半階段則開始於古典樂派早期作曲家。

就音樂線條的表現而言,如此分法並沒有錯,但從和聲發展來看其實並非如此。文藝復興時期音樂的典型織體,是由幾個獨立聲部所構成的複調♪;巴洛克時期的典型織體,則是由一個牢固的低聲部和一個華麗的高聲部為主,中間填以

複調音樂織體
polyphony

♪複調音樂織體可以定義為「兩條或以上相對平等的旋律線的同時演奏」。在如此織體中,數條旋律線各有其獨立性,彼此又互相輝映,音樂寫作則常以模仿表現,也就是一個旋律由一個聲部帶出後,接著由另一聲部再次呈現。而從晚期巴洛克到古典時期,音樂更正式進入主調(homophony)時代,音樂織體由主旋律加上和弦伴奏所構成,聲部行進以和聲為依歸。

不突兀的和聲。換言之,不是每個聲部都一樣重要,中間的內聲部只是和聲,必須視低音和高音部而定。對位線條不再各自獨立,而是從屬於和弦的連續進行。既然和聲開始支配對位,那麼我們所習慣的大調－小調體系也因此出現,加上明晰的情感表現以及具有正規小節線的節奏,我們現在所熟悉的音樂寫作方式,的確從巴洛克時期現身。

綜合上述說明,我的分段點自然和米蘭・昆德拉不同,會把斷裂置於文藝復興與早期巴洛克之間的過渡:之前的音樂把重心放在「線條與線條之間的對位」,之後則必須考慮樂曲「和聲與調性的發展」。巴赫的賦格♥雖然複雜,但其調性與和聲語言仍屬於下半階段,因此還在我們的美學接受範圍。而下半階段的作曲家即使寫作多聲部對位♥,在二十世紀中期之前仍多在和聲與調性的規範之下,也都能為一般聽眾接受。

西方古典音樂史摘要

即使我不同意米蘭・昆德拉的分段點,他的觀察我卻極為認同。正是因為美學觀的截然不同,導致在後半階段,耳朵已經習慣調性和聲聽覺的我們,難以投入中古與文藝復興時期的創作。無論它們有多精采,我們都不免感受到那強大的異質感,也就是托馬西尼所言「不同到幾乎是另一種藝術形式」[7]。現代人或許覺得單聲部齊唱的葛利果聖歌(Gregorian Chant)清雅平順,可以當成紓壓的背景音樂,但若聽到中世紀法國

新藝術時期作曲家馬肖（Guillaume de Machaut，c.1300-1377）的多聲部合唱曲，多數人的反應大概就是瞠目結舌，或著迷或困惑於那粗厲猛起，從對位概念到調律音高都和現在不同的音樂。巴赫的特別，就在於他始終努力鑽研對位與賦格的奧義，愈到晚年愈是如此。這明明是上一階段的藝術美學，巴赫卻堅持和他的時代背道而馳。比他更早的庫普蘭、拉摩、韋瓦第，甚至同年的韓德爾和史卡拉第，皆已不寫高度對位化的音樂，巴赫的兒子們也早就擁抱更新穎、更悅耳、更簡單明晰的音樂寫作。因為如此，巴赫過世後為人忽視；也因為如此，巴赫匯集前人所有作曲技法而發揚光大，加上與生俱來的旋律感，必然永存不朽。●[02]

也因為如此事實，在有限的篇幅下，以下的西方古典音樂史摘要我僅從巴洛克中後期寫起。雖然我仍強烈建議，除了蒙台威爾第，愛樂者也應該認識賈斯奎（Josquin des Prez，c.1450/55-1521）和帕列斯垂那（Giovanni Pierluigi da Palestrina，c.1525-1594）這兩位大師的創作：前者的音樂和文字緊密結合，寫作精湛絕倫；後者被稱為「音樂的王子」，展現絕對完美的天主教舊教風格（相對於宗教改革後的音樂創作），甚至成為複調寫作的標準。但縱然已經限縮範圍至此，對這個可以輕易寫破百萬字的題目而言，在此我只能儘量提到所有重要的作曲家，並勾勒不同時期之間的延續與轉折，即便遺漏仍是無可避免。詩人馬拉美（Stéphane Mallarmé，

對位
Counterpoint

名稱來自拉丁文 punctus contra punctum，意為「音符對音符」，是使兩條以上相互獨立的旋律，同時發聲並且彼此和諧不衝突的寫作技巧。

賦格
Fugue

一種曲式，旋律主題先由一個聲部開始，其他聲部則在不同音高與時間接續進入並相互模仿，以對位法組織各個聲部。

1842-1898）的學生評論這位老師時曾說：「當他在夢的世界裡描繪宇宙時，宇宙變得無比簡單，就如同汪洋濃縮在一枚貝殼的喃喃細語中。」我不是馬拉美，卻願這只小螺能吸引你親近大海。

奇形怪狀的珍珠

「巴洛克」（baroque）音樂起源於義大利。此字是法文，源自葡萄牙語形容「形狀不規則的珍珠」，很長時間都用作貶義，表示不正常、奇異怪誕，但到十九世紀的藝術評論就變成褒義，用來形容十七世紀繪畫和建築色彩絢麗、裝飾性強的特色。到 1920 年代，此術語又從藝術評論用到音樂史。現在用以指稱相當於藝術史學家稱為「巴洛克」的時期，其範圍大致是 1600 到 1750 年前後。

從文藝復興時期開始，歐洲音樂重心從尼德蘭低地地區慢慢移往義大利，威尼斯樂派更是全歐聞名。加布耶里（Giovanni Gabrieli，1554/7-1612）的音樂燦爛輝煌，蒙台威爾第的歌劇、晚禱和牧歌（madrigal）更有極為不凡的成就。柯雷里（Arcangelo Corelli，1653-1713）的小提琴樂曲開啟新的風尚，韋瓦第則讓協奏曲從此大放光芒，其聲樂作品也威名遠揚。而到西班牙宮廷任職的史卡拉第，其父（Alessandro Scarlatti，1660-1725）就是知名歌劇作曲家，兒子則在鍵盤樂上展露才華，奏鳴曲筆法多見前衛創新。

　　義大利地區的傲人成就，看在法國人眼裡自是百感交集。其實法式歌劇的創建者盧利（Jean-Baptiste Lully ，1632-1687）本就是義大利人。透過不斷思考，他寫出富有法國風味及語韻的歌劇，筆下的法式序曲、嬉遊曲（Divertissement）和芭蕾舞樂更洋溢皇室縟麗。只是面對義大利的強勢成就，法國有人歡迎，有人抗拒，但也有人思考截長補短。著有《大鍵琴演奏藝術》的庫普蘭，其典雅精緻的樂曲就是融合法義兩派之長的典型。著有《和聲學》的拉摩整合之前學說而成系統化理論，鍵盤作品也優美迷人。其歌劇之聲響清雅、效果豐富，更繼盧利之後再攀高峰。

　　更能融合多樣風格的，則是此時的日耳曼。作品數多達三千的泰雷曼就是一例。他幫助建立當時的德語區音樂風格，也能融合義大利和法國等地之長。互通有無的結果就是從十八世紀起，歐洲史上首次於德語地區出現領導性的作曲家，韓德爾就是最好的代表。他周遊列國，兼有德意志的嚴正、義大利的悅耳和法蘭西的壯麗，又充分利用英國的合唱傳統，在歌劇之外還發展神劇❀，大賺其錢也大獲好評。他生前即舉世聞名且聲望不墜，最終成為西方音樂史上第一位作品持續被演奏的作曲家。

　　和飛黃騰達的韓德爾相比，巴赫一生並沒有什麼了不起的旅行，作品則反映所任職位，以管風琴曲、器樂曲和合唱曲為三階段。同代人不能理解他的複雜，後世才驚覺他的

神劇
Oratorio

起源於義大利奧拉托利會（Oratory），是大型聲樂體裁，有管弦樂、合唱團和獨唱歌手，內容可宗教可世俗，音樂型態與風格和歌劇相當類似，但沒有布景與戲劇表演，且通常合唱佔相當重要的角色。

偉大。舞蹈或頌歌，世俗風情、宗教大愛或個人省思，巴赫都以神乎其技的寫作，讓我們知道理性與感性可以並存，神性與人心能夠交融，沉靜和歡樂無妨共處。只是若提到這個姓氏，他的幾位兒子當年倒更受歡迎，Carl Philipp Emanuel Bach（1714-1788）、Wilhelm Friedemann Bach（1710-1778）和 Johann Christian Bach（1735-1782）都是名家。C.P.E. Bach 的《鍵盤樂器演奏法》是當年最佳教科書，J. C. Bach 則深深影響了莫札特。

古典時期的來臨

也從巴赫兒子的樂曲中，我們聽到了「古典時期」的來臨。西方音樂史中的古典時期，一如第二章所述，意義最早其實是「經典時期」。讓我們還是先跳脫音樂，看看它所在的十八世紀。這是啟蒙主義思潮盛行，世界主義與人文主義的時代：統治王朝間大量聯姻，君主開明專制，提倡社會改革也保護藝術與文學，知識分子和藝術家則到處旅行。比方說克萊曼第（Muzio Clementi，1752-1832）生於義大利，十四歲前往英國，後又在歐洲各地巡演。他的學生愛爾蘭鋼琴作曲家費爾德（John Field，1782-1937）延續老師的路線，最後在聖彼得堡落腳。凱魯畢尼（Luigi Cherubini，1760-1842）生於翡冷翠，二十五歲至巴黎發展，人生最後二十年更擔任巴黎音樂院院長，堪稱當時法國最具權勢的作曲家。音樂家四

處任職，風格也就互相融合，多數作曲家也認為最好的音樂不該受限於民族或國家風格，要能集合各地長處才能吸引最多聽眾。如果我們聆賞西班牙器樂作曲家索爾（Padre Antonio Soler，1729-1783）的後期作品，法國歌劇作曲家葛賀崔（André Ernest Modeste Grétry，1741-1813）、義大利歌劇作曲家齊馬羅沙（Domenico Cimarosa，1749-1801）與器樂作曲家鮑凱利尼（Luigi Boccherini，1743-1805）的創作，並和巴赫兒子們的樂曲比對，確實也會發現這樣的趨勢。

為什麼作曲家如此在意聽眾？因為中產階級不斷擴大，具現代意義的音樂會聽眾逐漸成型，十八世紀中期之後的雜誌也開始發表音樂新聞。學習音樂的人既然愈來愈多，樂譜出版商當然也以滿足業餘愛好者需求為主。高度對位化的作品演奏起來並不容易，賦格對一般人也太過複雜。樂曲要簡單明晰，一般聽眾都容易理解和演奏，才能受到廣大歡迎。

「週期式」音樂句法與變化豐富的情感

由此，我們看到古典時期和巴洛克時期最大的不同。巴洛克時代的音樂，多是延續的動機式變奏。曲子一開始就陳述樂思，呈現主題的基本旋律和節奏，之後則以此素材伸展發揮。樂句構造不規則，以相對而言不經常也不明顯的終止式與樂句模進重複作為主要結構。但古典時期的音樂，最明顯的特色就是旋律具有「週期式」（Periodicity）：樂句有前後

終止式
cadence
是結束樂句或段落和聲進行公式。

之分，短句組成樂段（通常二或四小節），一段完整樂思後接終止式（如同句點）。作曲家組織樂段以成作品，動機一致以求統一。之前提到，音樂史家從藝術史借來「古典主義」一詞以稱呼這個時期，就是因為此時音樂創作句法明確且結構平衡。而如此注重短句，重複由二至四小節樂句所組成的動機，旋律以簡單和聲伴奏且不時被終止式分段，樂思新穎而輕快曼妙的風格，也被冠以「優雅風格」（style galant）稱之，是古典時期的代表特色。

此外，既然音樂寫作變得句法工整且如同說話，那麼當然可以深入探討音樂的「文法」。西方把音樂和語言結合的論述所在多有，但直到古典時期起，才有諸多理論家將文法（德文）套用於音樂寫作。這也逐漸形成日後作曲上的德奧風格。另一項和巴洛克不同的是音樂的情感表現。巴洛克音樂雖然重視情感，但當時理論認為情緒被引起後將維持不變，直到下一種情緒出現。十八世紀則認為人的情感不斷變化，轉折不可預料。這也是巴洛克樂曲每首幾乎都是一種情感，古典時期一曲內不同主題卻有不同情感變化的背景。也因為情感變化多，此時許多樂曲出現和聲突然轉折、說話般的自由狂想、充滿變化音與神經質的節奏音型，以「情感風格」（empfindsamkeit）之名成為古典時期的顯著特徵。整體觀之，古典時期音樂的力度對比和節奏變化較巴洛克時期豐富，能夠演奏出明確強弱分別的鋼琴（pianoforte）更逐漸取代撥弦發聲、音量變化有限的大鍵琴（harpsichord）。

古典時期的改革與開創

　　從古典和巴洛克時期的不同，我們看到新世代對舊世代的革新。其實巴洛克時代對文藝復興時期又何嘗不是如此？之後我們還會一次又一次看到，新典範建立後馬上就會成為積習，直到下一位革命大師出面改變。葛路克（Christoph Willibald von Gluck，1714-1787）就對花腔滿天飛，聚焦明星唱將的巴洛克歌劇風氣不滿，提倡音樂應該服務詩歌並推展劇情，歌劇要更自然、結構更有彈性、更富情感表現力。他的後期作品也的確如此，為世人示範歌劇可以怎樣寫。葛路克在維也納擔任宮廷作曲家，在巴黎更獲皇家支持。海頓（Joseph Haydn，1732-1809）也受雇於匈牙利貴族，駐地雖遠，他仍努力吸收新知，從樂譜和來訪音樂家學習新風格與新寫法，每年冬天也會回維也納充電。為了滿足雇主需求，他必須創作大量樂曲，卻也透過演出而不斷實驗效果，筆法持續進步，創意愈磨愈出。海頓的作品總是由常規中帶出驚奇，充滿機智趣味，轉調也多有新奇之舉，塑造交響曲與創建弦樂四重奏的形式。他的名聲透過樂譜日增，1790 年後作客倫敦更造成極大轟動。愈研究海頓的音樂，就愈能發現其中的妙處。很多人認為他平淡保守，其實並不正確。◎⁰³

　　同樣被人「低估」的還有莫札特。大家都知道他是神童，但這天才也有令人佩服的認真。終其一生，莫札特都在學習不同風格與形式，更有超越時代的革新，筆下可以展露驚人

的轉調手法與和聲設計。他的音樂不只有「天真」，更有人性深度與豐富多變，能結合形式與邏輯的嚴謹精確，亦可呈現最精奧的心理層次與戲劇效果。其譜出的和聲愈是轉折多變，情感也就愈幽微深邃。在莫札特最佳作品中，任何一絲感受他都能表現得淋漓盡致，這也是無論歌劇、器樂、聲樂、聖樂、管弦樂、室內樂或協奏曲，莫札特都寫得面面俱到的關鍵。當世人驚嘆歌劇《魔笛》（Die Zauberflöte）不落痕跡地融合各種風格，單純以「天才」、「神童」來形容這不可思議的成就時，卻忘記這是作曲家自幼於薩爾茲堡、義大利、曼罕、巴黎、維也納等風格一路學來，累積二十年旅行、閱歷、寫作與研究後的成果。●[04]

　　莫札特之所以至今仍為人歌頌，並不因為他是天才，而是他寫出人性最深刻且放諸四海皆準的情感。同理，貝多芬（Ludwig van Beethoven，1770-1827）之所以偉大，並不因為他的耳疾與奮鬥，而是他充滿創意又精益求精，不斷試驗結構、形式、對位與和聲的種種可能。他總是不滿足，時時挑戰現狀與常規，既交出豐富且鮮少重複的各類作品，眼光又永遠看向未來。他的晚期鋼琴作品與弦樂四重奏，無一不是超越時代的革命之作，讓當時與後世嘆為觀止。

　　貝多芬當然能譜出優美旋律，作品所展現的多樣面向更堪稱音樂中的莎士比亞，其精神深度與感人能量實是舉世罕有。但他給予後世最大的影響，或許仍是以小動機組構大格

局的技巧。這是可以只靠一二個簡單動機，就發展出一部龐大作品的音樂建築大師。他可以蓋小屋，更能建城堡，愈是大型作品就愈可見貝多芬的驚人筆法。他的作品環環相扣，牽一髮而動全身，為後世提供了寫作的模範，亦樹立了難以超越的標竿。**○**[05]

古典與浪漫，其實延續多過對立

也從貝多芬身上，我們看到古典和浪漫時期的交會。如此分法其實很難妥當，因為古典主義和浪漫主義之間的延續甚至大於對立。海頓和莫札特的許多作品都很浪漫，而活到二十世紀初的聖桑（Camille Saint-Saëns，1835-1921）其音樂仍然古典。在胡麥爾（Johann Nepomuk Hummel，1778-1837）、徹爾尼（Carl Czerny，1791-1857）、布瓦迪歐（François-Adrien Boieldieu，1775-1834）、史博（Louis Spohr，1784-1859）、帕格尼尼（Niccolò Paganini，1782-1840）等創作於十八、九世紀交界的作曲家身上，我們看到程度不等，愈來愈浪漫的風格變化，但古典時期的句法與概念仍然明確。韋伯（Carl Maria von Weber，1786-1826）的器樂曲多屬古典風格，卻也能在歌劇《魔彈射手》（Der Freischütz）的狼谷場面寫下恐怖驚悚的樂想。若宏觀來看，從莫札特的轉調手法一路到二十世紀初，除少數例外，這一百多年的作品都可說在基本的和聲、曲式、節奏與聲響規範中創作。愈是傑出的作曲家，其實也往往愈

能兼備古典和浪漫，蕭邦（Frédéric Chopin，1810-1849）就是箇中翹楚。就連大膽狂放的白遼士（Hector Berlioz，1803-1869），也有風格古雅的創作。

若說十九世紀的浪漫時期音樂真有什麼明顯異於過去的特色，或許還是要回到英國美學評論家帕特（Walter Pater，1839-1894）對浪漫主義所下的著名定義：「美加上怪（strangeness）」。此時作曲家更留心人性與自然的陰暗面，對魔法與鬼怪別有偏愛，常寫神秘、陰森、恐怖的題材與效果。異想天開與畸形怪狀被認可為美感，哥德體（Gothic）文學在音樂裡也得到呼應。一反古典主義的秩序與明晰，浪漫主義追求打破規矩、超越界限與曖昧模糊，不同藝術也大量交融，特別是音樂與文學。舒伯特（Franz Schubert，1797-1828）就是將朦朧光影化為偉大藝術的奇才，彷彿所有難以表達的糾結心事，他都能用絕美旋律和敏銳轉調說得淋漓盡致，在藝術歌曲與連篇歌曲寫下後輩難以踰越的成就●[06]，其鋼琴作品、室內樂和部分交響樂與合唱曲也有過人成績。白遼士是神奇想像的高手，作品不但挑戰常規更挑戰自我，還是傑出的管弦樂法大師。《幻想交響曲》的大破大立和「固定樂思」用法[07]，使其成為貝多芬之後，當時最震撼、影響也最深遠的交響曲。孟德爾頌（Felix Mendelssohn，1809-1847）比他們年紀都小，作曲風格卻更古典，但也不失新穎創意。他最好的作品有敏感典雅的寫作和夢幻神秘的仙子舞蹈，旋律高貴且洋溢真情。舒曼（Robert Schumann，1810-1856）則是浪漫主

義的化身（雖然他討厭這個詞），作品中音樂和文學互相輝映，常可見文學形式與概念移植到音樂之中。他不僅是充滿奇思妙想的歌曲聖手，鋼琴曲也獨樹一格，在室內樂和交響樂上也有成績。除此之外，舒曼還是著名樂評，曾任萊比錫《新音樂雜誌》編輯十年，其文章和評論是浪漫主義運動的重要力量，也是時代的經典見證。

舒曼的聲部行進多見破格之舉，作品常有深不可測的幻夢與魔性。相形之下蕭邦的音樂就相當古典，多見巴洛克與古典樂派精神與技法。蕭邦不會完全冷眼旁觀，但他很難稱得上涉入任何創作主義與藝術風潮。雖然也以音樂探索世界，他所探索的世界最後就是自己。只是這樣特別又自我的天才，最後仍寫出革命性的突破。他永遠嘗試形式的表現可能，透過變奏與裝飾改變主題呈現的手法，在基本形式中增刪擴減以創造意外與驚奇；蕭邦給予舊曲類新定義，定義之後又彼此混合，還創造純器樂的敘事曲。和聲運用上，他更是貝多芬之後、華格納之前，歐洲最重要也最新穎的作曲家。而身為古往今來最出色的演奏大師之一，蕭邦徹底發揮鋼琴的表現可能，讓音樂和樂器合而為一。他對鋼琴了解之深，至今仍沒有多少人能與他並駕齊驅。就音樂史而言，蕭邦則是第一位自邊陲進入主流，最後卻征服並改變主流的作曲家。波蘭民俗音樂獨具風味的音程、半音、調式和節奏，不只在蕭邦作品中精煉成偉大藝術，更因為蕭邦而影響世界。●[08]

固定樂思
idée fixe

原為精神醫學上的「執念」，在白遼士此曲則指以一個旋律代表特定人物。

巨人的身影、影響的焦慮

　　從蕭邦的作品，我們也可看到貝多芬的巨大身影。文學評論家卜倫（Harold Bloom，1930-）以頗具爭議的「影響詩學」聞名。他以諸多著作試圖證明，詩人都在回應之前的大詩人。後輩如果要和前輩一爭長短，就必須透過焦慮、反抗、嫉妒、壓抑或啟發等方式，去「誤讀」前輩強勢詩家的作品。在其理論中，對前輩的依賴和崇拜，其實和否定與漠視一體兩面，都是面對強勢大家的反應。重點是後輩如何自處，如何以「創造性的修正」讓自己也能列入大家之林。換言之，愈是偉大的前輩，其身影就愈巨大。你要不是吸收前輩的成就，開出類似的花朵，要不就是趁早另闢蹊徑。

　　卜倫的觀點放在文學中可議，卻相當逼真的反映出貝多芬之後一代的作曲家處境。蕭邦吸收了貝多芬的動機處理，創作卻刻意避開他的身影。舒伯特和舒曼都崇敬貝多芬。前者全然膜拜，最後三首奏鳴曲甚至還引用貝多芬中期奏鳴曲的結構設計；後者除了模仿，更努力思考貝多芬尚未寫過的形式，在奏鳴曲式之外開發新天地。華格納（Richard Wagner，1813-1883）則索性認為，到了貝多芬《第九號交響曲》，交響曲這個形式就被終結，再也沒有比這更偉大的作品。但別擔心，貝多芬已為音樂的未來指出方向：第九號有管弦有獨唱有合唱，提示作曲家應該創作歌劇。

奏鳴曲式
Sonata form

自古典樂派以來開始廣泛使用的曲式，多用於奏鳴曲、協奏曲和交響曲等曲類的第一樂章。奏鳴曲式分為呈示部（Exposition）、發展部（Development）和再現部（Recapitulation）。一般而言，呈示部有兩個性格與調性皆為對比關係的主題，發展部則以呈示部的主題為展開變化。再現部是呈示部的重現，但調性有所調整以取得統一，最後可能加以尾奏作結。 03 05

從歌劇到樂劇

　　事實上，歌劇本來就是歐洲最熱門的音樂形式。貝多芬晚年雖然地位崇高，在維也納最受歡迎的還是羅西尼（Gioachino Rossini，1792-1868）。這位奇才是繼莫札特之後，又能成功融合各派長處，以迷人旋律和輕妙音響征服歐洲的歌劇大師。他代表義大利的古典優雅堅持，認為歌劇是歌唱藝術的最高表現，強調美好爽利的旋律而非浪漫主義的激情渲染。在他之後的貝里尼（Vincenzo Bellini，1801-1835）和董尼采第（Gaetano Donizetti，1797-1848）基本上延續義大利美聲學派（bel canto）傳統。前者句法工整精純，在古雅旋律中舒展美聲的華彩；後者更喜愛戲劇張力和陡然升降的衝擊，在不工整卻凌厲的呼喊中拓展人聲的極限。這兩位作曲家互相較勁，開發出各種「瘋狂場景」吸引聽眾。不過到了後來，最熱門的歌劇形式是奧伯（Daniel-Francois-Esprit Auber，1782-1871）開創，但由麥亞貝爾（Giacomo Meyerbeer，1791-1864）發揚光大的「法式大歌劇」（French Grand Opera）。這是結合艱深聲樂、華麗聲響、舞台奇觀、芭蕾舞蹈的大型娛樂，成功占據 1830 至 1860 年代的巴黎舞台。當時法國作曲家若想賺錢發財，若非自己也是演奏家，那麼寫作芭蕾和歌

瘋狂場景
Mad Scene

雖有更早的例子，歌劇中的「瘋狂場景」盛行於美聲歌劇時期：女主角因為情感受到重大打擊而精神失常，作曲家則以此表現絢爛的花腔唱技。瘋狂可以有諸多變形，貝里尼的《夢遊女》（La sonnambula）也是其一。女主角最後也可恢復理智，不一定都以悲劇收場。

劇是唯一出路。亞當（Adolphe Adam，1803-1856）兩者皆擅，
芭蕾《吉賽爾》（Giselle）等更影響深遠。

　　華格納繼承韋伯以降的日耳曼歌劇精神，也吸收法式大
歌劇的創作模式。他首部成功之作，以羅馬護民官故事為本
的《黎恩濟》（Rienzi），就是以大歌劇形式寫成。但要到下
一部歌劇《飄泊的荷蘭人》，他才算交出真正具代表性的作
品。這位以貝多芬繼承人自居的作曲家此時已經三十歲，起
步雖慢卻是大器晚成。最後他不僅走出自己的路，而且走得
比誰都遠。

　　華格納在文學和音樂上皆成就非凡。他自作劇本並譜曲，
更致力讓旋律和語言，音樂與戲劇完美融整。為此他寫出精
心設計的頭韻歌詞，使音樂與德語的抑揚頓挫緊密結合。傳
統歌劇為說白式宣敘調、歌唱式詠嘆調以及諸多音樂與場景
的結合，詠嘆調也多半照既有曲式寫作，通常具有週期性的
反覆段落。但在戲劇中，豈有台詞念完一遍之後再反覆一次
的道理？華格納要寫的不再是傳統的歌劇（Opera），而是音
樂與戲劇高度整合的樂劇（Musikdrama）。於是他捨棄曲式，
讓人聲與樂團共同肩負戲劇發展，運用主導動機演變劇情，
最後更寫出打破古典樂派週期性樂句，也避免明顯終止式的
無窮旋律。由此，華格納終使和聲脫離調性的羈絆，鬆動規
律也就解放寫作，讓音樂創作向前大步邁進。

凡此種種，加上效果動人的美好旋律與別出心裁的管弦配器，光是音樂上的成績就足使華格納名垂千古。但他不只能指揮，後來更親自擔任導演、改革劇場並設計劇院，打造拜魯特音樂節以實踐自己的理念。這一切成就，最後合成為華格納念茲在茲的總體藝術（Gesamtkunstwerk），而他更以作品實現了叔本華的論述，讓音樂這種「無須表象世界媒介」的抽象力量整合各類藝術，感動並撼動一切。在《飄泊的荷蘭人》之後，他的《唐懷瑟》（Tannhäuser）、《羅恩格林》和《紐倫堡的名歌手》（Die Meistersinger von Nürnberg）也有精湛成就，《崔斯坦與伊索德》、《尼貝龍指環》和《帕西法爾》（Parsifal）等劇則堪稱曠世絕作。他是偉大音樂家，更屬十九世紀後半最重要的藝術家，影響擴及各個領域。●⁰⁹

巨人再現：華格納與李斯特的影響

也因成就如此出眾，這位崇拜貝多芬的作曲家，最後也成為另一個貝多芬，讓同代與後輩音樂家不得不做出回應。布魯克納（Anton Bruckner，1824-1896）極為敬仰華格納；他還是繼續創作交響曲，以貝多芬第九號的結構為模範並注入華格納樂風。其作品規模宏大、和聲豐富飽滿、大量運用銅

《飄泊的荷蘭人》
Der Fliegender Holländer

華格納寫於 1843 年的歌劇，以幽靈船故事改寫而成：驕傲的船長荷蘭人遭受天譴而永遠在汪洋航行，唯有找到真心愛他的伴侶方能苦海解脫。七載一泊，短暫停留總是絕望，鬼船船長早已自棄，偏有癡迷少女獻身欲救，不惜一死以表真心。這是華格納的成名作，也是今日仍上演不絕的名劇。

主導動機
Leitmotiv

歌劇中以音樂主題象徵人物、事件或概念，其發展變化更推動劇情發展。

無窮旋律
Unendiche Melodie

華格納在 1860 年提出的概念，打破傳統歌劇中「宣敘調」（Recitativo）與詠嘆調（Aria）的分別，以連綿不斷的旋律使音樂與劇情進展完整結合，也使劇情不隨換幕而中斷。

管、音響常呈現管風琴式音栓思考。雖有宗教情懷，那音樂裡更有凶險晦暗與糾結掙扎，成為諸多電影配樂的師法對象。沃爾夫（Hugo Wolf，1860-1903）以兩百多首充滿半音行進與飄移調性的歌曲展現華格納的力量。他在作品封面上把詩人名字置於作曲家之上，詞曲平等反映總體藝術理念，其聲樂器樂交融的寫作以及說話式的聲線與韻律，也在在呼應華格納的作品。

　　和華格納關係最微妙的則是李斯特（Franz Liszt，1811-1886）。他是在鋼琴上搬演小提琴鬼才帕格尼尼演奏絕技，史上最傳奇的演奏家●[07]。現代鋼琴演奏的技法與風尚，基本上就是從他而來。他也是浪漫主義的代表，不僅廣泛涉獵文史哲學，將音樂與文學結合而成「交響詩」，更不斷精修作曲技法，以主題變形（thematic transformation）開展影響巨大的音樂寫作，《B小調奏鳴曲》絕對是史上最偉大的作品之一。李斯特的和聲也相當新穎，華格納其實就從其作品中偷了不少想法與和弦。到了晚年，這位智慧圓熟，通曉全歐洲音樂作品的大師，更以全知者的觀點看著音樂創作不斷前進。他此時所寫的諸多鋼琴小曲，不要傳統的終止式，不要慣常的和弦，不要可循的舊規，從「調性」到「多調性」，最後走向「無調性」，李斯特的音樂試驗讓人看得瞠目結舌，一音一曲都指向未來，讓人已聽到日後的德布西、拉威爾、巴爾托克甚至梅湘●[15]。

　　李斯特和華格納對十九世紀後半的法國樂壇影響極其深

遠。法朗克（César Franck，1822-1890）學到後者的半音化和聲與前者的主題變形，作品轉調頻繁，更發展出主題不斷變化並反覆出現的「循環曲式」（cyclic form）。他對華格納崇拜之深，導致他的信徒——所謂「法朗克黨」的諸多學生們——也將華格納奉若神明，蕭頌（Ernest Chausson，1855-1899）和丹第（Vincent d'Indy，1851-1931）尤其是好例子，作品也延續華格納與法朗克的影響。法國歌劇舞台在大歌劇之後由古諾（Charles Gounod，1818-1893）成為新世代霸主，《浮士德》（Faust）紅遍歐洲到人人朗朗上口；也有奧芬巴哈（Jacques Offenbach，1819-1880）這般旋律奇才，笑鬧或嚴肅歌劇都有不凡成就。德利布（Léo Delibes，1836-1891）的歌劇相當出色，芭蕾更著名，寫出那個時代最輕盈曼妙的舞蹈。但當華格納的魅力席捲巴黎時，除了比才（Georges Bizet，1838-1887）的《卡門》尚能抗拒外，歌劇實難脫離他的影響。作品眾多且廣受喜愛，風格旖旎甜軟的馬斯奈（Jules Massenet，1842-1912），就因其樂風而被戲稱為「華格納小姐」，而他可是當時法國歌劇首屈一指的大師。

循環曲式
Cyclic Form

一部作品中若主題出現在不只一個樂章（或段落），那麼就可稱為循環曲式作品。若持較嚴格的定義，則主題必須在不同樂章中有所發展，不能只是單純重現，作品才能算是循環曲式。如此技法從貝多芬就開始運用，法朗克的學生則將其教條化，以二至三主題於樂曲中反覆辯證，成為具有法國特色的作曲風格。另一位法國作曲大師聖桑，其循環曲式則接近李斯特的主題變形，多是同一主題的不斷轉化出現。

印象派的新天地

　　不過法國並非只有法朗克一派。傳統的古典精神仍在，聖桑就是最佳代表。即使他樂曲多用李斯特式的主題變形和法朗克的循環曲式，卻未走入華格納風的聲響與和聲。他的學生佛瑞（Gabriel Fauré，1845-1924）繼承了如此典雅，在鋼琴曲與歌曲上更超越老師而有絕佳成績，與杜帕克（Henri Duparc，1848-1933）和之後的韓恩（Reynaldo Hahn，1874-1947）寫下德布西（Claude Debussy，1862-1918）之前最精采的法文藝術歌曲。而佛瑞的得意學生拉威爾（Maurice Ravel，1875-1937），風格也有悠遠古意，雖然他開創的新天地可比老師要廣──世人所謂的「印象派」（Impressionism），說到底，不過就是德布西和拉威爾。他們都是不世出的大天才，各自擁有不朽成就。德布西比拉威爾大十三歲，1894 年的《牧神午後前奏曲》（Prélude à l'après-midi d'un faune）對拉威爾與他那一代年輕音樂家而言，是振聾發聵、擺脫華格納影響又能另指出新語彙與新方向的典範。德布西聰明自信，總是不想重複自我，於是作品部部精鍊且推陳出新。他是文字、溫度、意象、香氣的捕捉聖手，是「象徵主義」（Symbolism）的曠世奇才，以五聲音階和全音音階鬆動調性的感覺。筆法模糊曖昧、情節撲朔迷離的《佩利亞與梅麗桑》（Pelléas et Mélisande），大概只有天才橫溢的他才能譜成歌劇，音樂與台詞一樣精妙幽微。時人認為他晚年靈感盡失，四十年後才又驚訝發現，

德布西後期作品所展現的新觀念與新技法，竟神奇預言二次戰後的音樂發展。離德布西愈遠，他就愈顯得現代。蓋棺仍難論定，對他的評價只會愈來愈高● [13]。

　　然而拉威爾更是甚早就建立起自己風格的作曲家，學生時代就已名揚樂壇。當他自成一家後，又回過頭來影響德布西。拉威爾總能把技巧寫在刀口，逼演奏者在鋼索上跳芭蕾，但效果之好確是毋庸置疑。他的作品毫無敗筆，以版稅收益而論亦是法國最受歡迎，樂曲上演次數最頻繁的作曲家。他神乎其技的管弦配器，更是古往今來一等一的絕藝。就表象觀之，德布西和拉威爾確實很像。他們生活在同一時代，創作常選相同主題，甚至也曾用相同和聲，但本質仍相當不同。簡言之，拉威爾古典工整，德布西自由抽象。拉威爾遨遊穹蒼，音符仍綁了風箏線；德布西天馬行空，聲音竟如香氣飄散。論及技術，拉威爾的和弦其實比德布西複雜，只是將種種奇特聲響包裝於美好框架之內。德布西的概念則永遠前衛，眼光始終看向未來● [14]。

布拉姆斯與國民樂派

　　德布西和拉威爾的對比，相當程度也是華格納和布拉姆斯（Johannes Brahms，1833-1897）。當年兩人處於對立陣營，前者革命後者傳統，看似擁護不同美學。但論及音樂筆法，其分歧卻沒有一般人想像的嚴重。布拉姆斯曾說華格納的諸

多追隨者都是「贗品」，他才有真正的華格納風格——如果
檢視布拉姆斯的作曲技巧，的確可以發現他用了諸多激進大
膽，當年除華格納之外無人寫出的複雜和弦。只是作曲家將其
藏於古典外衣之內，一般人不易察覺罷了。同樣是德國作曲
家，如果欣賞比布拉姆斯年長九歲的藍乃克（Carl Reinecke，
1824-1910），或是比他小五歲的布魯赫（Max Bruch，1838-
1920），聽到他們宛如舒曼與孟德爾頌混合體的寫作，必能
更感受到布拉姆斯的卓越、先進與特別●[10]。

　　布拉姆斯是少年老成的音樂奇才，作品異常成熟，也是
鋼琴演奏大師。他和華格納一樣尊敬貝多芬，對古典、巴洛
克、文藝復興音樂亦有深刻鑽研。對昔日經典的厚實學養，也
讓他如同孟德爾頌，寫出十九世紀最好的合唱創作。布拉姆
斯重新詮釋了古典形式和絕對音樂的傳統，加以澎湃而洗練
的浪漫情感與匈牙利的吉普賽民俗素材，是嚴謹且迷人的音
樂巨擘，變奏技法之高更是一絕。華格納影響深遠，布拉姆斯
也不遑多讓，從德沃札克（Antonín Dvořák，1841-1904）作
品中，我們就可同時看到兩者身影。這位波西米亞大師有過
人旋律才華，質樸美麗的曲調好似用之不盡，更是少見的結
尾大師，樂曲終段總有出色創意。他和前輩史麥塔納（Bedřich
Smetana，1824-1884）一樣，都是所謂「國民樂派」的代表。
天下分久必合，合久必分，古典時期成形的齊一式風格，到
十九世紀中又開始變化出民俗特色，更因政治與文化上的民

族主義風潮而大鳴大放。但就像德沃札克所提醒我們的，此時期作曲家的民俗風格，不必然就是該民族的音樂特色。德沃札克音樂中當然有波西米亞元素，但也有布拉姆斯與華格納。葛利格（Edward Grieg，1843-1907）的音樂裡有挪威，有留學萊比錫的成果，也有他自己的創見。丹麥的尼爾森（Carl Nielsen，1865-1931）早期作品顯見葛利格和布拉姆斯的影響，後來則走出個人化的音樂語法與聲響。雖屬於丹麥，但更是他自己。

芬蘭的西貝流士（Jean Sibelius，1865-1957）亦是如此。他從德國與俄國風格中摸索，最後寫出獨一無二、森冷卻富有色彩的細膩管弦聲響。對形式與結構的反覆思索則讓他交出高度原創性的作品，影響了整個北歐的音樂寫作。艾爾加（Edward Elgar，1857-1934）是英國繼普賽爾（Henry Purcell，c.1659-1695）之後，二百年來第一位享有國際聲望的本土作曲家。但他的和聲源自布拉姆斯和華格納，清唱劇還沿用後者的主導動機。其作品既無民歌影響，也沒有任何得自民俗傳統的技巧，卻塑造出最英國式的風情。在他之後的封・威廉斯（Ralph Vaughan Williams，1872-1958）倒是熱心採集民歌，兩人共同創造出英國式的聲響。西班牙的阿爾班尼士（Isaac Albeniz，1860-1909）、葛拉納多斯（Enrique

絕對音樂 vs. 標題音樂
Absolute Music vs. Program Music

相對於以文字說明音樂，或以音樂表現文字、戲劇、繪畫、思想等等的「標題音樂」，「絕對音樂」是不受音樂之外因素影響的音樂，樂曲沒有標題與解釋，純粹以音樂自身邏輯存在。

Granados，1867-1916）和法雅（Manuel de Falla，1876-1946）都是迷人的作曲家與鋼琴好手。前二者的作品可以見到蕭邦、舒曼與李斯特，後者則有明確的法國印象派影響，管弦樂曲更效果精湛：那是伊比利半島的藝術瑰寶，音樂裡有的卻不只是西班牙。

「後發先至」的俄羅斯

俄羅斯的情況最是精彩。起步雖晚，到二十世紀反而引領風騷。從彼得大帝開始，羅曼諾夫王朝一心學習西歐文化，俄國人才也因此多向西方取經。葛令卡（Mikhail Glinka，1804-1857）十三歲時至聖彼得堡貴族寄宿學校就讀並接觸音樂，後來至義大利與德奧等地遊歷學習。他早先作品並不特殊，後來竟將民族色彩與西方技法結合為一，成為影響重大的「俄國音樂之父」。

然而要有傑出本國音樂人才，就必須建立自己的音樂教育。安東‧魯賓斯坦（Anton Rubinstein，1829-1894）是當時足以和李斯特媲美的鋼琴大師。他於 1862 年成立聖彼得堡音樂院，四年後其弟尼可萊（Nikolai Rubinstein，1835-1881）創辦莫斯科音樂院，在教育上貢獻心力更深。他們是西化派代表，認為好的音樂沒有國界之分，其創作風格宛如當時德國作曲家。但不是所有人都願接受西方觀點與學習──為什麼俄國人要用別人的曲式與技巧？「強力五人團」宣揚俄羅斯民族

主義，成員包括巴拉基列夫（Mily Balakirev，1837-1910）、鮑羅定（Alexander Borodin，1833-1887）、庫宜（César Cui，1835-1918）、穆索斯基（Modest Mussorgsky，1839-1881）及林姆斯基－高沙可夫（Nikolai Rimsky-Korsakov，1844-1908）。他們幾乎都自學出身，排拒西式結構與章法。領袖巴拉基列夫意志強烈，鋼琴演奏則頗見奇才。他在聖彼得堡建立「自由音樂學校」，和沿襲德奧傳統的聖彼得堡音樂院明顯對立。庫宜正職是砲兵學校築城法教授，作品以沙龍🎵歌曲見長。鮑羅定正職是軍醫和化學教授，但交響曲和弦樂四重奏皆相當出色，是頗具天才卻未能充分發揮的名家。

　　五人中對後世影響最大的當屬林姆斯基－高沙可夫和穆索斯基。穆索斯基有無所限制的靈感與旋律才華，真正在西方格式之外創出純然俄國的音樂語法。他力求旋律與俄文語韻融合為一，影響及於德布西等西方作曲家。林姆斯基－高沙可夫原為海軍軍官，卻在服役中摸索出作曲與配器之道，更靠自修而成學院派一代掌門，神奇的樂團聲響魔法師。只是他雖練就傲人管弦技法，樂思發展卻相當有限，而這偏偏就是柴可夫斯基（Pyotr Ilyich Tchaikovsky，1840-1893）的強項。他深愛莫札特，創作也和其偶像相似，幾乎在各個曲類皆有傑出成就，從司法院小秘書蛻變成震驚世界的作曲大師。柴可夫斯基是全方面的旋律奇才，其歌劇歷久不衰，交響曲、協奏曲

沙龍
Salon

🎵 Salon 一詞最早出現於 1664 年的法國，但此語來自義大利，原指大宅邸的待客廳。沙龍是由（女）主人邀請賓客參加，以促進交流、提供娛樂或增進修養為目標的聚會，直接或間接影響各種思潮與藝術。沙龍音樂通常以篇幅短小、曲調悅耳、技巧華麗著稱，沙龍歌曲則有直接而感性的抒懷。

12
　與室內樂也多為經典。他愛舞蹈，不只樂曲充滿舞蹈素材，更把芭蕾舞樂的戲劇概念大幅推展，使之成為無言歌劇。柴可夫斯基是「充滿世界意識的俄羅斯人」，向西方學習也同時實驗不同觀點，對德奧奏鳴曲式和法國循環曲式皆得心應手，還能融合俄羅斯觀點而於形式上求創新。他的音樂訴盡所有欲言又止的心事與華麗璀璨的夢想，以一部部絕美作品展現纖細敏感又狂放激越的靈魂，從俄國征服全世界。●¹²

個人特質與名人技

　　也從十九世紀，我們看到愈來愈多脫離學派與學院，屬於原創、個人性的特殊才華。法國的夏布里耶（Emmanuel Chabrier，1841-1894）就是自學成才卻能掌握各種風格，又能將其以趣味手法錯綜交織的鬼才。薩替（Erik Satie，1866-1925）比德布西更早提出脫離華格納影響的新語彙，以童真的悲傷與寂寞的笑語創造獨樹一幟的世界。英國的戴流士（Frederick Delius，1862-1934）格調特殊，自成一派，遊走於德法英等風格之中。波西米亞的楊那捷克（Leoš Janáček，1854-1928）和穆索斯基一樣致力於音樂和語言的結合，更深刻地運用民俗素材，作品自成一套與西歐不同的音樂系統，器樂、聲樂與歌劇都有罕見異彩。當然，個人特質也可展現於演奏技法的開創，十九世紀尤其是演奏名家的時代。阿爾坎（Charles-Valentin Alkan，1813-1888）艱難又奇妙的鋼琴功夫，

到近三十年才算真正為人所知。博古通今的布梭尼（Ferruccio Busoni，1866-1924）不只寫出長近八十分鐘的《鋼琴協奏曲》和諸多龐大複雜的獨奏曲，也有歌劇和交響樂曲傳世。從帕格尼尼以降，恩斯特（Heinrich Wilhelm Ernst，1812-1865）、韋尼奧夫斯基（Henryk Wieniawski，1835-1880）、薩拉沙泰（Pablo de Sarasate，1844-1908）等等鬼才都在小提琴上開發出精湛技法，易沙意（Eugène Ysaÿe，1858-1931）的多聲部對位與獨特和聲更是一絕。

調性解離與世紀末美學

值得特別一提的，是來自俄國的史克里亞賓（Alexander Scriabin，1872-1915）。他私淑蕭邦和華格納，最後自創一套無調性的神秘主義作曲◊系統。不只是鋼琴演奏大師，也是迷離魔幻的音樂巫師。只是說到無調性，我們還是不得不把目光放到世紀末的維也納。馬勒（Gustav Mahler，1860-1911）是錙銖必較的管弦效果家。作為指揮，執掌國家歌劇院的他位高權重，受人尊敬；作為作曲家，他永遠徬徨，在無止盡的自我質疑中以音樂訴說充盈宇宙的感傷。他的音樂將深邃龐雜與簡約樸實合而為一，各種衝突元素皆能置於他的交響曲，每曲都是一個世界。在世紀之交，眼見美好時代即將離

神秘主義作曲

◊史克里亞賓早期作品師承蕭邦心法，繼而擁抱華格納的和聲，最後則投入「通神論」，訴求印度哲學和天啟式的世界末日作為未來的預備。其晚期創作在總體藝術概念下發展出獨特的神秘主義，音樂、舞蹈、繪畫等全是一體。交響詩《普羅米修士》（Prometheus: The Poem of Fire）以「色光風琴」將十二音分別對應十二種顏色，演奏同時投射彩暈。可惜他僅活四十三載，來不及完成《神秘》（Mysterium）：那是結合音樂、舞蹈，甚至氣味，概念超乎尋常的驚世絕作。

去，馬勒逃往童年，尋找失落樂土。歌曲集《少年魔號》（Des Knaben Wunderhorn）以童稚質樸看盡世間殘酷，以此出發的第一至四號交響曲都可見魔號身影。交響曲第五號和第六號《悲劇》則是新出發，後者結構之精更是不凡成就。之後經過實驗性質的第七，與聲響宛如「宇宙運行」的第八號，馬勒寫下《大地之歌》和《第九號交響曲》兩部經典，最後留下未完成的第十號辭世●[16]。

綜觀整個十九世紀至二十世紀初的音樂發展，其實就是調性崩解的過程。由於馬勒對調性內涵的感受不同，因此交響曲結束時的調往往不同於開始的調。《第九號交響曲》第一樂章調性已經非常模糊，第十號的筆法又再一步解離。只是最後讓音樂史另闢新章，把馬勒作品更往前推的，還是要屬天縱奇才的荀貝格（Arnold Schoenberg，1874-1951）。雖然曾和好友，也是後浪漫作曲名家的齊姆林斯基（Alexander Zemlinsky，1871-1942）上過些對位法，荀貝格仍是樂史上最驚人的自學大師。他敏銳至極的耳朵，最終化成無懈可擊的管弦配器與和聲寫作，既奇亦廣的音樂筆法更是罕見敵手。他在十九世紀最後十年寫出不可思議的世紀末大型後浪漫交響樂，掀翻無邊無際的激情，之後更有曠世絕作《古勒之歌》。若浪漫派已被荀貝格達到不可超越的頂點，作曲家下一步又該怎麼辦？解鈴還須繫鈴人：荀貝格既可將浪漫派逼至巔峰，他也一樣能為音樂找到新方向。表現本來無窮，侷限的其實是調性。

為何音樂最後必須返回原調？誰規定旅程的終點非得回家？想要表現無拘無束的自由，就當拋棄調性系統的羈絆。經過多方嘗試，他在 1909 年正式走入無調性，不變的是音樂裡強烈又強悍的情感、毫無保留的表現主義（Expressionism）——高高沙卡（Oskar Kokoschka），指導荀貝格繪畫的表現派名家，曾為諷刺作家克勞斯（Karl Kraus）繪製肖像，而克勞斯的感想可謂表現派的代言：「那些認識我的人很可能認不出畫中人是我，但不認識我的人卻必能從這張畫認出我。」無論是後浪漫或無調性，荀貝格從未改變●[17]。

只是拿掉了調性，也就去除了傳統作曲中最重要的結構。為了規範無調性寫作，他又從過往技法中整理出「十二音列」♪而成新的音樂結構力。他的兩大門生貝爾格（Alban Berg，1885-1935）和魏本（Anton Webern，1883-1945），各以不同個性展現所學。貝爾格是徹底的浪漫派。即使也會運用音列，即使也強烈表現，他將十二音建築在調性和弦之上，偷渡昔日傳統美學。反觀魏本倒是全心發展老師的技法，譜曲極其精雕細琢，縝密高妙成前所未見的微觀世界。他的作品都很短小，其細膩的對稱結構、音色關係與時空調和，宛如真空中切割完美的鑽石，既冷然煥發奪目光彩，更照亮二十

十二音列技巧
Twelve-tone technique

荀貝格在開始寫作無調性音樂之後，為了使作品排除調性因素的干擾，並找出替代調性的結構力，於 1921 年所研發出的作曲技法。他讓十二個音等量齊觀，沒有調性音樂的從屬關係。一個音出現後在其他十一音尚未依次出現一遍前，不得重複，且音列結構必須排除調性因素。序列出現後（原型），以逆行（Retrograde）、倒影（Inversion）、倒影逆行（Retrograde of Inversion）等手法變形發展，序列自始至終貫串於作品，以此一致性為音樂帶來結構力與統一感。

世紀後半的音樂創作，成為較荀貝格影響更大的「序列主義」
（Serialism）🎵宗師。他們三人被稱作「第二維也納樂派」
（Zweite Wiener Schule），在新時代重鑄德奧音樂的輝煌傳承。

新古典主義 vs. 十二音列

　　荀貝格對自己信心滿滿，以先知的態度認為「十二
音列」是音樂發展的必然道路，但史特拉汶斯基（Igor
Stravinsky，1882-1971）卻以另一種方式吸引了作曲家的目
光。在他之前，俄國作曲家或如亞倫斯基（Anton Arensky，
1861-1906）受柴可夫斯基影響，或如葛拉祖諾夫（Alexander
Glazunov，1865-1936）同受五人團與西方風格影響，或如譚
涅夫（Sergei Taneyev，1856-1915）自俄式浪漫深探對位法
的奧義，但就是沒有人像史特拉汶斯基一樣，不但大量運用
俄國民謠和舞曲，更從民俗素材中思考解放節奏之道，試驗
多重調性與不和諧音。他從《火鳥》和《彼得洛希卡》等一路
走來，到了描寫俄羅斯史前異教世界的《春之祭》（Le Sacre du
printemps），震撼力之強宛如在樂界投下原子彈，是二十世紀
最重要、影響力最強的藝術作品之一。然而如此俄羅斯風格
發展近十五年後，史特拉汶斯基到了 1920 年的芭蕾舞劇《普
欽奈拉》（Pulcinella），竟開始引用裴高列西（Giovanni Battista
Pergolesi，1710-1736）等人作品，以新節奏、新織體與新和
聲重新思考詮釋昔日音樂素材，開啟日後三十餘年的新古典

主義（Neoclassicalism）時期 [20]。

　　雖然名稱實是誤導：史特拉汶斯基取法的並非古典樂派，而是上溯巴洛克與文藝復興。但新古典主義確實影響深遠，效法者之多且流派之眾形成當時重要的創作趨勢。自此「新古典主義」與「十二音列」一度分據美學天平兩端。他們各有信眾，紛紛爭辯何者才會是音樂發展的未來道路。但就在荀貝格過世之後，身為「新古典」陣營領袖的史特拉汶斯基竟然開始寫作序列作品，一寫就是十五年，讓音樂界跌破眼鏡。雖然以其個性來看，史特拉汶斯基本來就活到老學到老，晚年遊戲人間又有何不可？可是如果我們回到創作本身，那麼「十二音」和「新古典」，本質其實沒有那麼不同。

二十世紀的多元面貌

　　荀貝格曾在演講中「強調」，他是「發現」而非「發明」十二音列作曲法。不只他自己這樣說，連作曲家巴爾托克（Béla Bartók，1881-1945）在 1943 年哈佛大學演講中討論荀貝格和史特拉汶斯基，這兩位被認為是「前進」、「創新」、甚至「革命性」的作曲家時，也說「從他們作品的延續來看，既沒有對以前方法的突變，也沒有廢除前輩作曲家所用過的幾乎任何一種方法。」可見，「那些最有成就的作曲家並不是藉

序列主義
Serialism

荀貝格的「十二音列」僅規範音高，魏本的序列卻連時值、力度、音色等等都要控制，展現作曲家無微不至的思考與設計。序列主義在二戰後不斷發展，以理性甚至數學化的控制摒棄傳統音樂的各種結構因素，也和昔日浪漫主義分道揚鑣。

梅湘、布列茲、史托克豪森、諾諾、巴比特（Milton Babbitt，1916-2011）和巴拉克（Jean Barraqué，1928-1973）等人都在序列音樂發展中佔有重要地位。

助於破壞性的革命；事實上恰好相反，他們藝術的發展正是以穩步的連續的演變作為基礎。」[8]巴爾托克這段話絕非貶抑，因為他自己也是精研傳統的大師，作品受新古典主義影響但也探索不諧和音，更和柯大宜（Zoltán Kodaly，1882-1967）一起採集研究匈牙利與周邊國家民俗音樂，並整理成自己的創作語彙。無論他們的技法有多「舊」，巴爾托克、荀貝格和史特拉汶斯基所寫出的作品卻是絕對的「新」，透過舊素材與技巧提出原創性的成果●[18]。

　　也從十九與二十世紀之交，我們看到各種不同的音樂主張與寫作方式，繽紛燦爛難以細數。法國作曲家杜卡（Paul Dukas，1865-1935）對各方觀點皆持敬意，對自己的創作則吹毛求疵以至傳世樂曲不多。德國作曲家瑞格（Max Reger，1873-1916）是絕對音樂路線的延續，卻把李斯特與華格納的和聲帶入賦格之中。長壽且多產的理查‧史特勞斯（Richard Strauss，1864-1949）和荀貝格一樣接受了布拉姆斯與華格納的洗禮。他技巧絕佳，幾乎沒有不能描寫的事物，也嫻熟聲樂（特別是女高音），可說是最後一位藝術歌曲巨擘。史特勞斯先在交響詩上獲得傑出成就，後又創造出諸多偉大歌劇，題材之廣之奇令人嘆為觀止，筆法上亦能用極其複雜的和聲玩弄調性的解離。在荀貝格正式走入無調性的那一年，他也寫出刺耳音響層出不窮，甚至具有無調性段落的歌劇《艾蕾克特拉》（Elektra）。但此技法只是配合劇情，史特勞斯仍是擁護調

性的浪漫派，人生終語的《最後四首歌》（Vier letzte Lieder）也堪稱傳統浪漫語彙最雋永的句點●[21]。

義大利則堅守威爾第（Giuseppe Verdi，1813-1901）的美好傳統，歌劇始終有清晰易懂的動人旋律。這位大師筆下角色性格明確而情感強烈，旋律明晰且具一致風格。雖然和聲多半單純直接，仍能展現傑出對位技法和豐富管弦色彩。他對過往經典與當代作品皆有廣博涉獵，吸取眾多素材並轉化成自己的音樂語言，歌劇題材也反映社會與政治現實，是十九世紀義大利最具開創性的歌劇巨擘●[11]。

威爾第的歌劇並非一成不變，筆法愈到後期就愈寫實，不能不說這也是對華格納的回應，但義大利「寫實歌劇」風潮之始，則要算 1890 年馬斯康提（Pietro Mascagni，1863-1945）的《鄉村騎士》（Cavalleria rusticana）以及其後雷昂卡發洛（Ruggero Leoncavallo，1857-1919）的《丑角》（Pagliacci）。所謂「寫實」，在於音樂最好連續不斷，詠嘆調能短則短，唱句滿是說白語氣與激烈衝撞，以一般生活，特別是下層社會尋常百姓為題材。雖然日後的寫實歌劇並非皆是如此，像喬大諾（Umberto Giordano，1867-1948）最著名的作品就仍是上流社會故事，但音樂上如此新風已成顯學。只是大概沒人料到，威爾第之後義大利最成功的歌劇大師，居然是到三十五歲才寫出成名作的普契尼（Giacomo Puccini，1858-1924）。他戲劇感極為敏銳，筆法海納百川，任何流行

19

招數都能學會，再巧妙運用於自己精雕細琢的作品。普契尼
兼具傳統與寫實兩派之長，雖只寫了十部歌劇，卻屬史上最
受歡迎的歌劇作曲家。

通俗音樂也能成為經典

這就是二十世紀。作曲家可以完全拋棄調性，也可延續
十九世紀以來的傳統。雷史碧基（Ottorino Respighi，1879-
1936）至俄國習得絕佳管弦樂法，創作則取法新古典主義而
回探義大利傳統，浪漫古雅兼備。同樣來自俄羅斯，拉赫曼
尼諾夫（Sergei Rachmaninoff，1873-1943）和梅特納（Nikolai
Medtner，1880-1951）堅持傳統價值與旋律美學，普羅柯菲夫
（Sergei Prokofiev，1891-1953）則有奇詭銳利的辛辣諷刺，
但三人都是個性鮮明的曲調聖手，更為鋼琴音樂開創出新穎
的技法與風貌◎[19]。這時期也是風格混合與不斷變化的時代，
齊瑪諾夫斯基（Karol Szymanowski，1882-1937）從晚期德式
浪漫與早期史克里亞賓風格出發，之後探索印象派與無調性，
最後卻又回訪自己的波蘭民俗音樂。

更新奇的還有被記者硬湊而成的「法國六人團」（Les
Six）。他們對德布西和拉威爾等印象派已感厭煩，反而以
薩替為導師，認為音樂要注入新血：在嚴肅性音樂中添加爵
士樂、通俗樂、輕鬆音樂喜劇和商業音樂等等。現代音樂家
應該致力創造狐步舞、諷刺曲、滑稽曲、模仿曲和小品，而

非致力於寫作大型交響曲。低級趣味若能經過加工，也能成為高級趣味。事實上輕鬆又有藝術價值的音樂一直存在，奧匈帝國的輕歌劇、圓舞曲和波卡舞曲就是最好的證明，小約翰・史特勞斯（Johann Strauss II, 1825-1899）和雷哈爾（Franz Lehár，1870-1948）的創作尤為經典，風行歐洲美好時代（Belle Époque，約 1871 年普法戰爭後至 1914 年一次大戰之間）的沙龍音樂也常見非凡傑作。但真要說到風格夾雜融會，除了德國鬼才懷爾（Kurt Weill，1900-1950）之外，六人團大概少有對手。

不過這六人風格和能力差別甚大。成就最高的三人中，霍乃格（Arthur Honegger， 1892-1955）樂曲嚴謹且不避晦澀，米堯（Darius Milhaud，1892-1974）開心玩耍複調、爵士與巴西音樂，普朗克（Francis Poulenc, 1899-1963）則從起初不起眼的襯角蛻變成真正的大師。他能譜寫各類作品，卻也始終做自己，是二十世紀最能表達繽紛情感與幽微變化的作曲家之一。他很幸運。在蘇聯的蕭士塔高維契（Dmitri Shostakovich，1906-1975）年輕時也能嬉笑怒罵，爵士樂和馬勒皆可玩弄於股掌之間，更有普朗克無法企及，譜寫巨型結構的能力。可惜專制政權不容許他繼續實驗，從此作品開創受到限制。雖然如此，其樂曲中的精神深度與精鍊筆法，仍使他入列偉大作曲家之林。

美國音樂家進入國際舞台

　　一如十九世紀後半，音樂邊陲國家紛紛出現不輸主流重鎮的大師，二十世紀則有更多地區加入貢獻。羅馬尼亞的恩奈斯可（George Enescu，1881-1955）和巴西的維拉－羅伯士（Heitor Villa-Lobos，1887-1959）都讓人耳目一新，但最令人驚喜的則是美國。這塊土地的音樂創作原本一直跟隨德奧語法，卻也早在艾維士（Charles Ives，1874-1954）就寫出全然原創，不同於歐洲觀點的音樂。進入二十世紀後，更有蓋希文和柯普蘭（Aaron Copland，1900-1990）譜出相當不同，卻又共同建立起美式風格和音響的作品。這個國家本土不受戰爭侵擾，又不斷接受各地移民，風格自然可以豐富多元。作品融合歐洲質感與美國新風的巴伯（Samuel Barber，1910-1981）和研發「裝置鋼琴」（prepared piano：在琴弦裝置物品以發出特殊聲響）並倡導「機遇音樂」的凱吉（John Cage，1912-1992），年代並未相差太遠。活到近104歲的卡特（Elliot Carter，1908-2012），九十歲之後仍寫了六十多首作品，技法之刁鑽繁複往往令人瞠目結舌，是二十世紀後半舉足輕重的大師。

　　歐洲音樂家則持續保持活力。有些延續傳統技法再作開創，比方說法國的杜提耶（Henri Dutilleux，1916-2013）就可說建立於德布西、拉威爾與盧賽爾（Albert Roussel，1869-1937）等印象派風格之上。英國的華爾頓（William Walton，

1902-1983）和布瑞頓（Benjamin Britten，1913-1976）繼續開
創大不列顛的榮耀。前者也是自學成才的典範，後者則寫出直
探人性最深幽之處，二十世紀後半最出色的歌劇。匈牙利名
家庫爾塔克（György Kurtág，1926-）可說是巴爾托克的延續，
波蘭的魯托斯拉夫斯基（Witold Lutosławski，1913-1994）筆
法仍可見東歐美好傳統一脈相承，雖然這兩人都有獨到的作
曲方法。德國的辛德密特（Paul Hindemith，1895-1963）和法
國的梅湘（Olivier Messiaen，1908-1992）發展出自己的作曲
系統，個人特色非常鮮明。前者對位技法可觀，寫出相當不
同於史特拉汶斯基的新古典風格；後者自古希臘與印度節奏
中汲取心得，更深入理解爪哇、日本等東方音樂，是非凡的
節奏大家，也是把鳥囀譜成音樂的大師◐ [23]。

當代音樂的面貌

幾乎和史特拉汶斯基同時，自教學中梅湘開始鑽研十二
音列，繼而寫出更求力度、時值、句法等各面向的序列結
構。但二次大戰對世界和人性的摧毀，終究也反應在作曲家
身上。達姆城學派（Darmstadt School）就是最鮮明的例子。
這個作曲夏令營，從探討魏本和電子音樂大家瓦瑞斯（Edgar
Varèse，1883-1965）的作品中展現他們對納粹的批判，二戰後
立即從事創作的布列茲（Pierre Boulez，1925-）、史托克豪森

機遇音樂
Chance Music

可說是對序列主義追求控制的反
動。它是由作曲者或演奏者或雙
方，任意選擇音樂素材，產生「不
帶任何目的」的音樂。音樂不僅是
演奏者的「再創造」，在欣賞時演
奏者與聽眾也同時成為創作者。比

方說凱吉於 1952 年「為任何樂器
或樂器組合」所寫的三樂章作品
《4' 33"》，演奏者上台靜默四
分三十三秒後下臺，其間的「音樂」
由觀眾與外界所發出的聲音完成，
堪稱機遇音樂最出名的創作。

（Karlheinz Stockhausen，1928-2007）和諾諾（Luigi Nono，1924-1990）更是感觸尤深，亟欲和傳統說再見。他們確實反映出那個世代的焦慮、內省與激動，序列也成為創作的主流。布列茲和史托克豪森的絕對強烈意志與體大思精筆法，使他們的作品成為當代音樂兩大高山，前者更是名聞遐邇的指揮大師。在此之後，聲音不只要注重音高、時值、音量，更要講究音色和方向，記譜法在二十世紀中期出現重大變革。

只是經過二十年的試驗與衝撞，從 1970 年代至今，國際樂壇又經歷一番演變與轉折。要談這四十年來的發展著實不易，因為我們身在此山中，又怎能識得廬山真面目？但可以確定的，是我們目前處於史上音樂創作風格最多元的時代。作曲家可在人生不同階段以截然不同的方式寫作，甚至可在同一時期展現完全相異的創作風格。西方作曲家大量從非西方文化吸取養分，出身匈牙利的李給提（György Ligeti，1923-2006）後來甚至從非洲音樂獲得靈感與技巧◐[22]；歐美之外的作曲家也逐漸成為國際樂壇要角，武滿徹（Toru Takemitsu，1930-1996）在 50 年代晚期就被史特拉汶斯基肯定，到 70 年代更成為具國際影響力的名家。古典音樂不只和各種音樂文化交流結合（包括流行音樂），更和各種藝術互相整合，在媒介、表演與表現方式等面向上都有高度互動。卡格爾（Mauricio Kagel，1931-2008）的音樂劇場與他阿根廷同胞皮亞佐拉（Astor Piazzolla，1921-1992）的新探戈，以及優游於古典與通俗之間的伯恩斯坦（Leonard Bernstein，

1918-1990），都是非常有趣的例子。義大利的貝里歐（Luciano Berio，1925-2003）和蘇聯的舒尼特克（Alfred Schnittke，1934-1998）則各以拼貼和風格並置聞名於世，作品也都深刻探索人性。

　　不過，若論這四十年來的音樂風尚有何巨大轉向，我認為那是作曲家又開始回復調性與浪漫和聲，韓徹（Hans Werner Henze，1926-2012）甚至早在達姆城時代就開始擁抱傳統的聲音美感。到 1970 年代初期，雖然還是有作曲家希望探索複雜或簡單的極限，或者風格維持不變——像甄那基斯（Iannis Xenakis，1922-2001）就遵守模式寫作，愈到後期愈見成熟——但大部分作曲家已開始尋求不極端的立場。這不見得是要討好聽眾，或許只是純粹沒有必要持續「不妥協」，創作態度從緊張變為放鬆。潘德瑞斯基（Krzysztof Penderecki，1933-）在 1970 年代後的曲風就有極大轉變，而從美國興起的低限主義音樂（Minimalism）更是向浪漫派靠攏。葛拉斯（Philip Glass，1937-）和亞當斯（John Adams，1947-）的作品都非常「悅耳」，而且愈來愈是如此。低限主義技法的影響也可見於英國作曲家塔凡那（John Tavener，1944-2013）、波蘭作曲家葛瑞斯基（Henryk Górecki，1933-2010）、愛沙尼

低限主義
Minimalism

低限主義(或譯成「簡約主義」)是二十世紀一美學派別。在音樂上，低限主義強調和諧的和聲，樂句(或更小單位的動機、音型之類)不斷重複，以持續的低音、節奏或長音等方式暫停音樂演進，音樂改變相當緩慢，甚至長時間旋律都不曾改變。不過著名的低限主義作曲家在演奏方法、音樂結構與表現技巧上都各有不同，後期發展也相當多元，不能一概而論。

亞作曲家帕爾特（Arvo Pärt，1935-）和俄國作曲家古拜杜林娜（Sofia Gubaidulina，1931-）等人作品，雖然他們很不一樣，且各自回到傳統以持續研究新技法。

歷史的重要與限制

「歷史是歷史學家和其事實之間，不斷交互作用的過程，是現在和過去之間，永無止境的對話。」——為上述西方古典音樂史摘要收筆前，讓我再引一次卡爾（Edward Hallett Carr，1892-1982）這句名言。同樣的事實，不同人來寫就會有不同解讀。這個摘要充其量只是一個記載各個城市的地圖，真正的遊歷還是得靠你自己去旅行，並在途中發現更多地圖上並未標出的景色。

而以一個過來人，面對音樂與歷史，我還有兩點旅遊心得要和大家分享。

首先，聽音樂，時序很重要。

時間不是永遠重要。《悲慘世界》（*Les Misérables*）第五卷，雨果（Victor Hugo，1802-1885）寫青年馬呂斯被尚萬強從街壘救回，送到他外公家「整整四個月以後」，在九月七日醫生才宣布他脫離險境。但馬呂斯街角終戰，小說中的日期是六月六日，到九月七日其實只過了三個月。

不過這沒什麼大不了。托爾斯泰（Leo Tolstoy，1828-

1910）寫《戰爭與和平》（*War and Peace*），貝祖霍夫家族的
薇拉小姐 1805 年是十七歲，到 1809 年卻變成二十四歲。她哥
哥尼可萊在 1805 年去當兵，1806 年二月回家，小說裡卻說自
己離家一年半。嗯，我想托爾斯泰和雨果（還有他們的編輯），
算術能力大概很不怎麼樣。

　　虛構故事裡，時間可以錯，但順序可不能錯。面對現實，
時序更是重要。一般愛樂者多聽作品，對作曲家了解較少。
我建議大家至少要知道作曲家的生卒與創作年代，以及作品
問世的時間，才能對音樂世界有較完整的圖像。

　　比方說蕭邦和李斯特只差一歲，這很容易想像與理解。
李斯特只比華格納大兩歲，這就可能讓許多愛樂者錯愕，特
別是前者還成了後者的岳父。但蕭邦十七歲就寫出傳世名曲，
李斯特二十出頭即震撼巴黎，華格納卻要到三十歲才寫出代
表作《飄泊的荷蘭人》，影響力自然也較晚出現。另一個常
讓人驚訝的，是布拉姆斯其實小華格納二十歲，還比布魯克
納年輕九歲！若以作品來看，布拉姆斯實在太早慧，二十歲
就寫出經典之作，讓他的作曲家身分極早入場。但我們也不
能忘記，無論是華格納還是布拉姆斯，他們都曾經存在於同
一個時空，那段時間所發生的事也或多或少影響他們。只是
1850 年的華格納已經三十七歲，布拉姆斯卻只有十七歲。《飄
泊的荷蘭人》有機會影響布拉姆斯，此時的布拉姆斯顯然無
法影響華格納。

　　許多人討厭歷史，覺得歷史只是背誦。這真是大錯特錯。時序本身沒有意義，重點是要觀察人事物的相對關係。畢竟萬事雖然彼此牽動，仍按時間依序行進。有了清楚脈絡，就能定出明確座標，觀察作曲家與演奏者如何前後或彼此影響。就像卡爾維諾說的：

　　當我閱讀《奧德賽》時，我是在讀荷馬的作品，不過我無法忘記尤里西斯的冒險在各個世紀中所代表的意義，我也會不禁思索，這些意義究竟暗含在原本的文本中，或者是後人添加、變形或加以擴充而成的。[…] 閱讀屠格涅夫的《父與子》或是杜斯妥也夫斯基的《惡魔》時，我也會不禁思索，這些書中的人物如何繼續化身轉世，直到我們的時代 [9]。

　　無論你聽過的作品有多少，我都建議你找個機會，按照時間順序再聽一次，必然更有屬於自己的獨到心得。

　　第二件要和大家說的，是**認識音樂家很重要，但音樂家的人生不見得能解釋他們的作品。**

　　喜歡作品，愛烏及屋，也想認識作曲家──這當然是好事，而且應該鼓勵。就我時間甚短的教學經驗裡，我非常恐懼地發現許多音樂系學生對作曲家人生渾然不知：不知道蕭邦在巴黎的優渥生活，不知道馬勒是名動公卿的大指揮家，不知道梅湘喜愛自然與鳥類，不知道蕭士塔高維契所面對的極權政體。

　　但另一方面，每當作報告或討論，我總是聽到「因為蕭

邦身體不好，所以這首曲子很多弱音（？）」，「因為貝多芬耳聾，所以這部作品充滿鬥志（？）」，「因為聖桑是同性戀，所以這部作品聽起來很曖昧（？）」。

老實說，我實在不關心敘事體（或任何文本）的實際作者。我這麼說可能會觸怒不少聽眾，這些聽眾花不少時間閱讀珍・奧斯汀或普魯斯特，杜斯妥也夫斯基或沙林傑的傳記。我充分理解窺視真實人物的私生活是多麼美好而刺激的事，尤其這些人我們又引為知己朋友。在我伏案苦讀的青澀歲月裡，得知康德以五十七歲的望重之齡才寫下哲學傑作，對我無疑是一大鼓舞，並引為師法的對象。而每當想起哈迪桂（Raymond Radiguet）二十歲就寫出《惡魔附身》時，又覺得妒火攻心。

但這些知識無助於我們判定康德將哲學範疇自十種增為十二種的對錯，或《惡魔附身》是否為傑作（哈迪桂即便在五十七歲時寫成此書，是傑作者仍為傑作）。蒙娜麗莎的雌雄同體論是個有趣的美學話題。至於達文西的性癖好，就我欣賞繪畫作品而言，不過是八卦而已 [10]。

說這話的，是看書既多又廣，博學到不可思議的安貝托・艾柯（Umberto Eco，1932-），而我完全同意他的看法。他絕對不是不在乎作者，而是不會用作者的人生去解釋他們的創作。請永遠記得，**音樂家的人生，不見得能夠對應他們的作品。**貝多芬可以一邊思考遺書，一邊寫洋溢諧趣的《第二號交響曲》。莫札特經歷喪父之痛時，譜出的創作也包括

膾炙人口，宛如其註冊商標的《小夜晚音樂》（Eine kleine Nachtmusik）。華格納的操守很有問題，你大概不會想和這人交朋友，但這並不妨礙他譜出史上最深邃偉大的音樂。

更何況，我們對作曲家的認識，很可能並不真切。

比方說孟德爾頌。這位短命、天才、卻功成名就，堪稱最幸福快樂的猶太富商之子，許多人也因此認為他的音樂總是快樂，就連悲傷也不過是帶著笑容的嘆息。

但一批塵封百年的信件，很可能會全然翻轉這個印象。

這份鎖在「孟德爾頌獎學金基金會」的神秘檔案，是作曲家學生歌德史密特（Otto Goldschmidt，1829-1907）於 1896 年所置。傳說這是孟德爾頌寫給「瑞典夜鶯」珍妮‧林德的狂熱情書：孟德爾頌寧願捨棄一切，不惜拋妻棄子也要和她遠走美國；倘若佳人不允，絕望的作曲家竟以自殺威脅！林德最後拒絕了孟德爾頌。數月後，孟德爾頌過世，得年僅三十八歲。

孟德爾頌死因背後可能藏著如此秘密？歌德史密特的百年封印早該在上世紀解除，基金會至今卻仍不公開檔案，難道真相比傳說還要駭人？若傳聞屬實，這將徹底改變孟德爾頌的形象。他優雅美麗的《仲夏夜之夢》（A Midsummer Night's Dream）劇樂和《E 小調小提琴協奏曲》必然仍是熱門經典，但他在《D 小調鋼琴三重奏》或《F 小調弦樂四重奏》所寫下的痛苦陰影，可能就會有完全不同的解讀。只是無論如何，這些作品

都是傑作，本來就該就事論事。你若從中聽到幸福，很好；若聽到悲傷，也很好。重要的是你聽到了什麼，而不是書本告訴你這首曲子是幸福或悲傷，你才按圖索驥去「聽出」幸福或悲傷。

再談「經典」與「經典作曲家」

最後，在這章結束之前，讓我回到達蓋爾的照片與李煒的問題：那些讓自己進入畫面繼而進入歷史的人物，真的都貨真價實嗎？

當然不是。但我們的藝術，自有其脈絡形成。如果博物館中陳列的鍋碗瓢盆雖非當時頂尖藝術，卻有後代名家從此得到靈感而開創出精湛作品，那這些瓶瓶罐罐的意義也就會跟著不同。「**一部文學作品就是一座紀念碑。每當新作問世，世界上就多了一座紀念碑，從而改變現存紀念碑的排列方式。**」詩人艾略特（T. S. Eliot，1888-1965）這句話，可以作為我們對待經典的角度。現存古典音樂作品，其構成脈絡就是意義。若有新作加入或被發現，頂多改變經典的排列方式，該被正視的不會因此而消失。

也由這層意義，「經典」最嚴苛的意義，在於其必須是脈絡中「不可或缺」的存在。這些作品，每一部都是歷史轉捩點。少了它們，音樂史就不會是現在的樣貌。

瑞典夜鶯 —— 珍妮・林德
Jenny Lind, 1820-1887

瑞典女高音，是當時歐洲最著名的歌唱家之一。她人美聲美，為許多藝術家的靈感來源。安徒生對珍妮・林德也深深迷戀，筆下許多童話故事皆可見到她的身影。

17

可以想見，這樣的作品雖然不少，但也不可能太多。貝多芬《第九號交響曲》、白遼士《幻想交響曲》、蕭邦《第一號敘事曲》、麥亞貝爾《新教徒》（Les Huguenots）、華格納《崔斯坦與伊索德》、德布西《牧神午後前奏曲》、史特拉汶斯基《春之祭》與荀貝格《月光小丑》（Pierrot lunaire）●[17] 等等，都屬於如此創作（曲單當然不只如此）。而由此來選史上最重要的作曲家（如果不得不選），我的名單會是巴赫、莫札特、貝多芬、蕭邦、華格納、德布西、荀貝格、史特拉汶斯基。若考慮曲類和影響區域，還可以加上蒙台威爾第、舒伯特、李斯特、威爾第、柴可夫斯基、巴爾托克。這些作曲家都寫得夠多夠好，更重要的是，他們的概念常常指向未來（特別是第一個名單），音樂史也在他們的光芒下繼續前進。

之所以提出這些名字，並不是說在他們之外的作曲家就不重要，而是無論你喜不喜歡，我都建議你花時間去認識他們。如果你只是喜愛聽音樂，那聽什麼都好。如果你想了解音樂史，有些作品和作曲家仍是不得不聽。

也因為這些作品的總集自成脈絡，我們更需要認識當代作品。讓我再一次引用卡爾維諾：

我們總是必須將自己置身於當代的背景中，才能向前或向後看。為了閱讀經典，我們必須確定自己是從何處閱讀它們 […] 因此我們可以說，能夠從閱讀經典中獲得最大利益的人，是有技巧地輪流閱讀經典與適量當代資料的人 [11]。

　　欣賞昔日經典，也不要忽略當代作品，我們才有立場思考音樂創作如何發展，未來道路又將走向何方。然而卡爾維諾畢竟是思考縝密的大師，他在當代資料前加了「適當」二字。什麼才是「適當」？我想答案將因人而異。愈早探索，你會愈早得到答案。

　　還能說什麼呢？現在該由你來描繪音樂的地圖，規畫屬於自己的探索旅程。

註釋

1　李煒，陳青、於是譯，2012 年，《反調》，頁 132，聯經。

2　李煒，陳青、於是譯，2012 年，《反調》，頁 132-133，聯經。

3　為了讀者比對方便，作曲家於本章首次出現時，全部再標註其生卒年。

4　房龍(Hendrik van Loon)，吳梅譯，1998 年，《巴哈新形象》，頁 94，世界文物。

5　Philippus de Caserta 生卒年不詳，僅知於十四世紀晚期過世。

6　米蘭·昆德拉，翁德明譯，1993 年，《被背叛的遺囑》，頁 62，皇冠。

7　不過英國作曲家拜爾德(William Byrd，1542-1623)以及道蘭(John Dowland，1563-1626)的作品，近年來似有復興趨勢，就讓我們繼續觀察。

8　貝拉·巴托克 (Béla Bartók)，鄭英烈譯，湖北藝術學院作曲系編輯，1993 年，《巴托克論文書信選》，頁 167, 171，世界文物。

9　伊塔羅·卡爾維諾，李桂蜜譯，2005 年，《為什麼讀經典》，頁 3-4，時報文化。

10　安貝托·艾柯，黃寤蘭譯，2000 年，《悠遊小說林》，頁 17-18，時報文化。

11　伊塔羅·卡爾維諾，李桂蜜譯，2005 年，《為什麼讀經典》，頁 7，時報文化。

古典音樂小知識

第六章

前一章具體而微地介紹了西方古典音樂的發展，希望大家能了解，許多問題只能從歷史中尋得解答。這一章我將由另一個角度，從認識各類表演形式開始，討論一般愛樂者常有，我不時在演講、課堂、音樂廳、甚至廣播電台留言中所遇到的疑問。

只是想要解答這些問題，我們還是不能完全脫離歷史。比方說「獨奏會」為何叫作 Recital，就非得回溯過去不可。

獨奏會的藝術

現在的「獨奏會」，其實多數是「焦點放在一位音樂家的演奏會」。鋼琴獨奏會當然是「獨奏」，現在偶爾也有小提琴、大提琴家等器樂家挑戰全場無伴奏獨奏會，但一般而言所謂的「小提琴獨奏會」或「聲樂獨唱會」仍有鋼琴伴奏或重奏——許多獨奏會事實上是二重奏，鋼琴部分無論就音樂或技巧而言都非常吃重，是獨奏或獨唱家旗鼓相當的夥伴，不該僅以「伴奏」視之。拉赫曼尼諾夫的《大提琴奏鳴曲》（其實是「為大提琴與鋼琴的奏鳴曲」），鋼琴部分難如協奏曲，就屬最令演奏者頭痛的例子。

相對而言，獨奏會是晚近出現的表演型態。歐洲最初的音樂會都不是獨奏，而是由獨奏家（音樂會主角）、歌唱家和其他演奏家（類似特別來賓）組成，有時還會請舞者串場演出。這自然有其時代背景：當時一般人習慣看多樣化的音

樂演出，聽眾參加音樂會往往也醉翁之意不在酒，目的實為社交。許多演奏會甚至是戲劇、歌劇或芭蕾的串場：韓德爾就常在演出自己的神劇時於換幕空檔彈奏管風琴，藉此增加演出的吸引力。這些演奏或許有獨角戲的段落，但整體而言都不是獨奏會。

　　西方第一場獨奏會出現於 1839 年的羅馬，而且不意外的是鋼琴獨奏會。十九世紀上半鋼琴製造業愈來愈進步，不但鋼琴成為中產階級家中必備之物，鋼琴家與鋼琴樂譜出版也如雨後春筍增生。若說能有演奏家一人撐起全場，大概也非鋼琴家莫屬。至於這開創歷史的第一人，也不意外的是鼎鼎大名的李斯特，名稱還是非常有詩意的「鋼琴獨白」（monologues pianistiques）。在寫給贊助人貝吉歐裘索公主（Princess Christina Belgiojoso，1808-1871）的信上，李斯特難掩興奮的表示這場演出等於模仿路易十四「朕即國家」（L'État, c'est moi）的名言，是「我即音樂會」（Le Concert, c'est moi）。

　　在這場別開生面、史上第一的「鋼琴獨白」音樂會中，李斯特彈了什麼呢？仔細考查後結果可能令人失望，因為這位鋼琴上的帝王，其實只彈了四首曲子，分別是：

　　羅西尼：歌劇《威廉泰爾》序曲（Overture to William Tell，李斯特改編）

　　李斯特：《清教徒回憶》（Réminiscences des Puritains de Bellini, S.390，貝里尼歌劇《清教徒》改編曲）

李斯特：練習曲與音樂片段選

李斯特：依現場聽眾所給的旋律即興演奏 [1]

第四首「曲子」現在看起來特別，以往卻是熱門流行。那時的鋼琴作曲家多只是「會譜（編）曲的鋼琴家」，他們如今日的流行歌手到處演奏（各地開演唱會），音樂會幾乎都演奏自己的作品（唱自己的歌），而最受歡迎的橋段就是開放現場觀眾「點歌」──鋼琴家應觀眾所提出的旋律，即興表演華麗變奏（像是爵士樂）。蕭邦十九歲首次到維也納演奏，音樂會後的安可之一，就是以觀眾所提的歌劇詠嘆調作即席展技變奏。孟德爾頌非常討厭這種音樂會風氣，但他可有驚人的即興能力，無論多不情願，最後仍不免得應聽眾要求表演一番。

李斯特取巧之處，在於把安可曲目當成正式演出。即使如此，這場獨奏會估算起來大概就是五十分鐘到一個小時，和現在音樂會的半場相當。可見就算是李斯特，一開始也不能想像觀眾可以接受兩、三個小時僅看一人表演的音樂會，更不用說獨撐全場也的確是極大的體力與曲目負擔。至於史上第一次出現 Recital 這個名稱，肇始者還是李斯特：那是 1840 年 6 月 9 日於倫敦 Hanover Square Rooms 所舉辦的獨奏會。Recital 顧名思義來自「朗誦」（recite），延續先前「鋼琴獨白」的概念，而這次他排了五首作品：

貝多芬：《第六號交響曲》「田園」第三、四、五樂章（李斯特改編）

舒伯特：歌曲《小夜曲》、《聖母頌》（李斯特改編）

李斯特整合編曲之《創世六日》（Hexameron）

李斯特：《拿波里塔朗泰拉舞曲》（Neapolitan tarantella）

李斯特：《大半音階跑馬曲》（Grand galop chromatique）[2]

　　這套曲目相當炫技，編排也比羅馬場豐富，不過時間加起來也就是六十分鐘上下。但從此開始一路發展，到十九世紀後期獨奏會這種表演形式不但已經司空見慣，時間更可長達三小時，一場能排上八首貝多芬鋼琴奏鳴曲。今日一般在兩個小時內的獨奏會，和百年前相比已是簡化版本。但無論時間長短，獨奏（唱）會都最為考驗表演者的個人能力，也最能讓我們欣賞大藝術家的奇特魅力——有人就是有一現身即征服全場、顛倒眾生的特質。這言語無法描述，你只能親身體會。也因為如此，在獨奏會中往往可以聽到最特別、最個人化的藝術。我希望聽眾也能珍惜這項特質，用心品味演奏者從曲目設計到樂曲詮釋的理路，而不是把演出當成學校考試，只求聽到制式化、公式化的演奏。

繽紛燦爛的室內樂

　　獨奏會是新產物，室內樂（chamber music）則堪稱歷史最悠久的表演形式，也是昔日音樂演奏的主力。在沒有錄音的時代，演奏音樂常是為了自娛，就像邀約三五好友玩牌打球一樣。時至今日，室內樂仍是歐美極盛行的音樂表演類型，

絕大多數的演奏家甚至必須會室內樂才能開展傑出事業。台灣則恰恰相反。或許家長多期待子女成為獨奏家，每個人都要成王成后，以至於室內樂發展不起來，欣賞人口始終不多。這實在可惜，因為這錯過的不只是諸多美好音樂，還有可貴的人格養成教育。

　　室內樂沒有嚴格的定義。一般而言，室內樂是不設指揮，合奏形式的小編制作品（能在私人住家房間內演出）。就音樂發展來看，既然最初是供業餘、私人合奏，且多屬休閒性質，室內樂的演奏技巧自然也較簡單，著重演奏者之間的互動與對話。比方說海頓的交響曲和弦樂四重奏雖常以類似曲式寫作，但海頓就會讓主題在後者多呈現一次，使旋律於四個樂器中流轉，大家都有主題可以演奏。當然，有對話也就可以有競爭。「聆聽小提琴、大提琴和鋼琴合奏的三重奏或奏鳴曲，對我而言簡直就是一種折磨！」柴可夫斯基既然如此設想，其唯一的《鋼琴三重奏》「紀念一位偉大藝術家」就藉由這三樂器劍拔弩張的相抗來表達內心痛苦與緬懷恩師之情。在原創作品之外，也有為數眾多的室內樂其實是交響樂的改編，讓一般人都有機會可以聽到這些創作。不過隨著錄音普及，這類作品也就愈來愈少。事實上從貝多芬中期作品以降，室內樂的難度就愈來愈高，現在的室內樂幾乎皆為專業演奏家而寫，巴爾托克的《弦樂四重奏》就艱深到令人咋舌，不太會是尋常家庭晚餐後闔府同樂的餘興節目●[18]。

可以簡單、可以困難,無論作品是何面貌,由於編制較小,室內樂常往兩個方向發展,一是內心話,一是實驗場。相較於獨奏的孤單與管弦樂的眾多,室內樂畢竟有其親密性,讓作曲家透過如此形式吐露內心秘密,亦可由小編制練筆,實驗新語彙與新技法。荀貝格試探無調性寫作就從弦樂四重奏著手,而史特拉汶斯基研究十二音列技法也從其《七重奏》開始。貝多芬在人生最後專注於弦樂四重奏,體現室內樂的親密感又開拓出超越時代的手筆,在兩大面向都得到至高成就,為歷史寫下新頁。此外,室內樂雖然編制小,組合可能卻無窮無盡,這也給予作曲家極大的發展空間。德布西晚年《為長笛、中提琴與豎琴的三重奏》,就是看似不可能,卻被作曲家寫出精湛效果的奇特編制。愈探索室內樂,就愈知道那世界之繽紛燦爛,值得演奏家與愛樂者用心耕耘。

刺激非常的協奏曲

室內樂雖然也可競爭,但最刺激的相抗仍然要屬協奏曲(Concerto)。協奏曲現在的定義,大致是以一樣或多樣樂器為主奏,和樂團一起演奏的作品。此處的「樂器」包括人聲,如葛利葉(Reinhold Glière,1874-1956)的《花腔女高音協奏曲》,就把女高音聲線當成樂器。事實上若考察歷史,最早為人聲和樂器(或不同的人聲和樂器組合)分別創作聲部的作法,就稱為協奏(唱)手法(concertato medium),而

concerto 最早也包括人聲合唱作品。現代意義的協奏曲大約於十七世紀最後二十年中出現,後來成為巴洛克管弦樂中最重要的曲類。除了「獨奏協奏曲」(solo concerto:一人獨奏,樂團與之協演競奏),也有「協奏交響曲」(Sinfonia concertante:多人獨奏,樂團與之協演競奏;或是獨奏宛如交響樂一部分的作品)和「大協奏曲」(concerto grosso:樂隊的一部分和另一部分之間對答交替,通常分成人數較少的「主奏部」和人數較多的「協奏部」)等不同種類的協奏曲,變化相當豐富。

協奏曲的主要賣點通常在於獨奏家的過人技藝或明星魅力。布梭尼將近八十分鐘的《鋼琴協奏曲》,就是挾泰山以超北海,名人技中的名人技。古典時期協奏曲通常有裝飾奏(cadenza)🎵,讓獨奏家施展高超技巧,浪漫時期協奏曲中裝飾奏則可有可無。貝多芬在其《第五號鋼琴協奏曲》第一樂章,就以鋼琴獨奏段代替裝飾奏。裝飾奏原本留給演奏者即興發揮,但作曲家可能自己也寫裝飾奏,或獨奏家演出自己在家寫好,或由別人譜成的裝飾奏。總之,裝飾奏常常可以帶來驚奇(甚至驚嚇),也讓現場演奏樂趣更多。許多協奏曲讓獨奏與樂團飆出血脈洶湧、刺激異常的競奏,不只演奏者你來我往好不精采,觀眾也看得目瞪口呆大呼過癮,堪稱最具效果的音樂形式。當然也有許多協奏曲,若指揮與樂

終止式與裝飾奏
cadence & cadenza

🎵 在第五章我們提過,終止式(cadence)是結束樂句或段落的和聲進行公式。這個字源來自義大利文的「落下」,本意是指「和弦行進落在一個終點」。中文翻譯的「裝飾奏」(也有譯為「華彩段」),原文 cadenza 也來自這個字源,表示那是樂團「停止」之後,給獨奏/唱家的自由發揮段落。不過隨著時代演進,古典樂派之後的作曲家通常自己譜寫「裝飾奏」,使其成為協奏曲中的一段獨奏,不讓演奏者自行發揮。

團表現不佳絕對會嚴重影響音樂表現。布拉姆斯的協奏曲就宛如附獨奏的交響曲，管弦樂是壁立千仞的巍峨大山，一但風景做小了，眼界也就跟著受限。至於像巴爾托克在 1943 年寫成的《管弦樂團協奏曲》（Concerto for Orchestra）則是把樂團各部分都當成獨奏，要求每位團員皆得展現炫目耀眼的超絕技巧。雖然先前已有作曲家用過這個名稱，但還是要等到此作問世才真正掀起「管弦樂團協奏曲」的寫作風潮，成為極具特色的曲類。

豐富精妙的管弦天地

另一方面，許多樂曲雖然沒有「管弦樂團協奏曲」之名，難度之高卻不亞於協奏曲。拉赫曼尼諾夫不只是鋼琴音樂大師，晚期的管弦寫作也出神入化。他熱心鑽研各種樂器的性能，最後巨作《交響舞曲》（Symphonic Dances）的弦樂弓法還請到小提琴巨擘克萊斯勒協助編寫，效果之好令聽眾拍案叫絕，技法之難也足以使樂手翻桌。說到管弦樂，我們所熟悉的西方管弦樂團規模，大約在十七世紀由盧利主導的路易十四宮廷樂團開始定型。至於樂團的內容，也就是實際編制，則要到十八世紀海頓與莫札特的時代才算真正定型。十九世紀的樂團編制在此基礎上持續擴大，與作曲家不斷實驗互動下逐漸定成現在的樣式。今日管弦樂團的固定編制包括：

　　木管樂器：短笛（piccolo）、長笛（flute）、單簧管（clarinet，或稱黑管、豎笛）、雙簧管（oboe）、英國管（English horn）、低音管（bassoon，或稱巴松管）。薩克斯管（saxophone）一般而言不在編制內，但也屬於木管樂器。

　　銅管樂器：小號（trumpet）、法國號（French horn）、長號（trombone，所謂的伸縮喇叭）、低音號（tuba）。

　　弦樂：小提琴（violin）、中提琴（viola）、大提琴（cello）、低音提琴（double bass）、豎琴（harp）。

　　敲擊樂器：定音鼓（timpani）和各式鼓、鑼、鈸、鈴鼓、響板、三角鐵、鐵琴（metallophone）、鐘琴（glockenspiel）、管鐘（chimes）、木琴（Xylophone）、馬林巴琴（Marimba）、鋼琴和鋼片琴（celesta）等。

樂器的分類原則

　　鋼琴和鋼片琴雖可和風琴另成鍵盤樂器，但就其琴槌敲擊琴弦的發聲原理而言，自可歸類於敲擊樂器。現在木管和銅管樂器的區分，並不完全在樂器材質而在發聲方式。木管樂器以切口和簧片發聲，管身上開有音孔，通過開閉特定音孔改變管身的有效長度以產生不同音高。銅管樂器則是以嘴唇振動吹嘴發聲。演奏者以氣流改變嘴唇的振動頻率，或使用按鍵、滑管等裝置來產生不同音高。所以即使今日長笛多以金屬製成，短號（cornet）的樂器體多屬木製，前者仍屬木管，後者仍屬銅管的原因。必須特別一提的是法國號雖屬銅

21

管，由於其音色特質和表現力得以和木管搭配互補，因此所謂的「木管重奏」常常可見法國號身影。木管五重奏的標準編制即是長笛、單簧管、雙簧管、低音管、法國號，而銅管五重奏則是兩把小號、一把法國號、一把長號和一把低音號。法國號左右逢源，雖然極為難學，卻無比重要。●21

在學習困難度上可以和法國號分庭抗禮的，大概非雙簧管莫屬。這整人的樂器得把兩片簧片纏繞在細鋼管上做成吹口，再將裹上軟木的吹口安在樂器上端的凹槽。樂器裝置如此，說好聽是「穩定」，說實在就是「難以控制」或「調整度有限」。所以過去樂團以雙簧管調音，主因還是「遷就」它的性能，如此傳統也就延續至今。不過現代雙簧管製作遠比以往精良，演奏者技術也大幅提升，並能以電子裝置輔助音準校正，若說「遷就」那倒有點委屈雙簧管了。現在一般樂團調音以 A 音為基準，音高定為 440 赫茲（每秒振動 440 次）。不過這個基準也是各地不同，歐洲樂團一般而言就都在 442 以上，我們的國家交響樂團也是調 442。以前的音高沒有現在高，現在的 A 已比兩百年前的 A 高了差不多半音，基準音愈來愈高也愈來愈亮。一般聽眾不見得能聽出音高的差異，卻能體會不同基準下的樂團聲響，或明亮或沉穩的不同感受。有的樂團甚至調到 445，那效果是光亮或刺耳，可能就見仁見智。

在古典時期（也就是編制定型時期）樂團仍以弦樂為

Q：為什麼管樂演奏者那麼「不衛生」，常常在台上倒樂器的口水呀？
A：唉呀，那不是真的「口水」，而是熱氣流通過管壁所凝結成的水分。如果不清，多了就會發出呼嚕呼嚕的聲音，你可不希望聽到吧！

主，而小提琴四根弦的定音是 GDAE，中提琴和大提琴是 CGDA，低音提琴是 EADG。A 是四種樂器都共同有的定弦之一，最後就被選為調音之音。如果是沒有弦樂器的管樂團，那就不必以 A 音為基準，因為管樂器有諸多移調樂器，而 A 音對它們而言不見得是最合適的選擇。所謂移調樂器，就是樂譜上顯示的音高和實際所奏音高並不相同，發音和記譜方法不一致的樂器。比方說對降 B 調單簧管而言，演奏一首沒有升降記號的 C 大調樂曲，出來的聲音會是降 B 大調。既然降 B 調單簧管會把樂譜的 C 奏成降 B，聲音低了大二度，那麼作曲家如果要使它吹出 C，記譜就必須高大二度。

為什麼要這麼麻煩？把所有樂器都做成 C 調不就好了嗎？那是因為每個樂器有其最佳音色，音管長度為 C 調時不見得音色優美。F 調法國號、降 B 調單簧管和降 B 調小號，都是同類樂器中音色最佳的範例。不過為了音色效果或簡化讀譜時所見的升降記號，也會製作不同調的樂器，A 調單簧管和 C 調小號就是最常見的例子。

博大精深的管弦樂寫作

不同調性的樂器有不同的自然泛音，混合得好就會有非常豐富的音響效果，這屬於所謂管弦樂法（orchestration，或稱配器法）的學問。想了解管弦樂團各種樂器的基本聲

Q：為什麼調音不先在後台調好呢？
A：因為舞台上強光一照，樂器隨之熱脹冷縮，音準也會跟著改變。所以一般而言都會在現場調音，這可不是演奏者偷懶呀！

Q：我常看到演奏者給銅管樂器裝一個塞子（？），或是弦樂器在琴橋上卡一個梳子（？），那是什麼呀？
A：那是弱音器。有的可以降低音量，有的則能改變音色。作曲家會在譜上註明是否使用弱音器和使用何種弱音器，有興趣的話不妨特別注意樂器加了弱音器之後的效果喔！

響特色，聽一遍布瑞頓的《青少年管弦樂指南》（The Young Person's Guide to the Orchestra）大概就能有相當概念，但管弦樂法就沒有那麼簡單了。這是一加一不等於二的化學變化，迷人的「聲響調色學」。比方説小號的高音搭配小提琴的高音域，兩者加乘會煥發出更光潔透亮的質感。大提琴和法國號一起演奏，你聽到的不會再是大提琴與法國號，而是由這兩種樂器混合出來，高貴、輝煌又堅韌的華美聲響。理查·史特勞斯交響詩《英雄生涯》（Ein Heldenleben）開頭與布拉姆斯《第四號交響曲》第一樂章第二主題就是這樣的音色，而霍爾斯特（Gustav Holst，1874-1934）《行星組曲》（The Planets）中〈木星：喜悦之神〉那感人至深的中段，現身時也是以如此配器為基底。

說到管弦樂法，就不得不提拉威爾的《波麗露》。從頭至尾約十四分鐘，音量不斷增大，是音樂史上最長也最出名的漸強。但更瘋狂的是除了結尾轉折外，全曲從頭到尾也就只有一段旋律。此曲首演時，有位女士在觀眾席大喊「這個作曲家瘋了！」隔天拉威爾竟然表示，昨晚只有她了解《波麗露》。

拉威爾真的瘋了嗎？那可沒有。《波麗露》之所以為《波麗露》，一方面拉威爾設計出具有不斷推進感的旋律和節奏，讓音樂始終保有積極的前行脈動；另一方面，透過不同樂器搭配組合並開發前所未聞的音域，作曲家等於用管弦配器寫

變奏，讓你聽了不覺膩煩。像是第九段以法國號、兩支短笛和鋼片琴所調製出的音色，效果就極為特殊。可以混合多樣泛音，也可以要長號吹超高音，旋律雖沒變，聲音色彩卻不斷在變，加上令人興奮的節奏勁力與漸強效果，拉威爾沒瘋，瘋的可是千千萬萬的愛樂者──從問世以來，《波麗露》不只是拉威爾最著名的作品，也是古典音樂中最出名的經典。愈咀嚼《波麗露》就愈能知其精奧，也就愈著迷於拉威爾的絕藝。但同樣以小鼓節奏開始，同樣是長達十分鐘以上的漸強，同樣是相同旋律但樂器色彩不斷變化，蕭士塔高維契《第七號交響曲》「列寧格勒」第一樂章中段的進行曲，就予人完全不同的感受。作曲家以嘲諷筆法描寫邪惡對人性的包圍與攻擊，更被指涉成納粹對列寧格勒八百七十二日的圍城，二戰史上最慘烈的戰事。先聽拉威爾，再聽蕭士塔高維契，不難想像後者應當熟知前者的《波麗露》，卻能轉化出截然相異的音樂世界。

　　管弦配器是鑽研不完的學問，作曲家也各自有其招式。拉威爾為達目的不擇手段，樂器常常能用則用，要求困難技巧，林姆斯基‧高沙可夫卻總希望給樂手方便，編制能省則省；前者燦爛如油畫，後者透明如水彩，各有絕佳技巧與非凡想像。聽聽林姆斯基‧高沙可夫在歌劇《隱形城傳奇》（The Legend of the Invisible City of Kitezh）與《金雞》（Le coq d'or），或拉威爾在《圓舞曲》（La Valse）與芭蕾《達夫尼與

克蘿伊》（Daphnis et Chloé）所展現出的奇幻世界，那聲響概念雖然不同，卻皆是非凡才華與苦功的成果。《達夫尼與克蘿伊》的日出場景不僅旋律絕美，更把從夜晚到黎明的光影、溫濕、冷熱和氣象皆以音樂一一呈現，實是不可思議的魔法展演。

可同樣寫日出，理查·史特勞斯《阿爾卑斯交響曲》（Eine Alpensinfonie）開頭也有神乎其技的描繪，筆法又和拉威爾迥然有別。這世上沒有絕對正確的管弦樂法，但配器絕對有效果好壞之分。管弦寫作是科學是藝術，也是可貴可敬的專業。愈是現代、當代作品，對音響音色就愈注重，招術也愈多。愛樂者自然不該錯過今日作曲家所帶來的聽覺震撼，更何況對許多作品而言，色彩就是主旨，聲音本身就是意義。

聲樂：人類與生俱來的樂器

以上所討論的都是樂器而非人聲，但人聲也可視為樂器，而所有去過 KTV 的人應該皆可體會，這樂器鍛鍊起來可沒有想像中容易。演唱家或許得耗費經年，才能以腹部肌肉和橫膈膜有效控制氣息，掌握肺、喉、聲帶、嘴、鼻等器官的協調運作，找到最佳共鳴而發出優美且具各種表現力的聲音。雖然有人是無師自通的天生歌者，多數人仍然是經過後天不斷訓練，方可在舞台上唱得自然流暢。萬千聽眾著迷於帕華洛帝（Luciano Pavarotti，1935-2007）矜貴明亮、渾然天成的

高音與美聲，卻常忽略了要達到如此「渾然天成」，背後除了天分，更是辛勤不懈的苦功。

同樣是人聲，演唱技巧和風格隨著文化背景而不同，也各有其美學標準。白遼士形容中國戲曲唱法像是「貓吃到魚骨頭噎到後的嘔吐聲[3]」，谷崎潤一郎看西方歌者嘴唇的動作，覺得那「似乎是發音的機械，一種不自然的感覺油然而生[4]」。西方美聲唱法和東洋三味線歌吟，兩者固然天差地遠，但同樣在西方，歌劇唱法與流行、搖滾或爵士唱法，相異也不可以道里計。有智慧的歌者，會根據作品性質而以最佳演唱方式表現。女高音韓翠克斯演唱的迪士尼與爵士歌曲，就沒有多少厚重的歌劇腔。貝里歐為妻子貝柏麗安（Cathy Berberian，1925-1983）量身打造的《民歌集》（Folk Songs），更必須以不同唱法表現才能適切詮釋。但論及方法，還是有健康與不健康，有效與無效的差別。西方聲樂訓練可能包括表現力最豐富的演唱技巧，讓人不用麥克風、不用擴音器就能唱出凝聚且具穿透力，並可塑造各種音樂效果的歌聲。許多歌手聲音之奇之美，更是器樂難以企及的絕響。不論他們唱什麼，那樣的嗓音本身就是至高的享受與藝術，是世上最美妙的樂器[5]。

歌手的發聲方式不只和派別有關，技巧往往也和語言相連，這是德語系歌手不見得能唱好義大利歌劇，義大利歌手也難以掌握德文歌劇的原因。但人聲畢竟是唯一能夠同時表現歌詞與音樂的樂器，對發音、咬字、語韻與語言的掌握，

是歌者一生的修練。像舒瓦茲柯芙（Elisabeth Schwarzkopf，1915-2006）和費雪迪斯考（Dietrich Fischer-Dieskau，1925-2012）的德文或勒胡（François Le Roux，1955-）的法文，唱得字字可辨且無懈可擊，絕對是值得尊敬的偉大成就。無論是歌曲、歌劇還是合唱，「妥切唱清楚歌詞」仍是衡量演唱是否傑出的重要標準，也是絕大多數歌手所追求的目標。

　　不過，歌手唱得是否清楚，不見得會影響你是否欣賞一部音樂作品。許多愛樂者因為懼怕外文，所以難得接觸外國聲樂作品，或認為不會外文，就無法欣賞藝術歌曲與歌劇。我覺得這實在過慮了。歌詞雖然重要，音樂與演唱也很重要，甚至更為重要。不會日文，並不妨礙我——以及時下千千萬萬歌迷——喜歡聽椎名林檎與東京事變的歌。張國榮國語唱得很好，但若有粵語版可選，我還是喜歡聽他唱粵語，即使我不對照歌詞就無法了解。流行歌曲如此，歌劇與藝術歌曲亦然，但愈是精緻藝術，愈去鑽研探索，所得自然愈多。不懂俄文，一樣可以被穆索斯基的史詩巨作《鮑利斯·郭多諾夫》（Boris Godunov）所感動，但若懂得俄文，感動必然更深。就像若了解德文語法語韻，必會更清楚華格納頭韻寫作的過人之處，欣賞時更能觸類旁通。一邊聽音樂，一邊多少學點語文，不也是樂事一樁？

指揮在做什麼？

上述種種，無論器樂或聲樂，演奏或演唱，至少都是音樂的實際製造者。「可是指揮究竟在做什麼？」——即使是音樂會常客，很多人仍然有如此疑問。樂團團員都會看譜，那照著演奏不就行了，為何一定需要指揮？樂器演奏的技術大家不難想像，但指揮的技術又是什麼，我們怎麼欣賞指揮的藝術？

指揮當然有技術，其核心在提示與引導。指揮看的是樂曲總譜，團員看的是分譜，也就是只有自己那一部分的樂譜。定音鼓可能這下敲完，譜上是二十四個小節的休止符；長號這段吹完後，或許得等一百八十五個小節才再上場。當然團員可以時時警醒，隨音樂進行數算小節，但最好還是有人提示。愈是陌生的作品，就愈需要指揮，告訴團員何時該準備演奏。然而每種樂器的理想反應時間都不同。弦樂或可在一拍前提示即可，木管和銅管就必須有更長的準備時間，方能妥適調整呼吸與樂器。團員準備愈充分，自然也就愈能奏好。一首作品那麼多樂器進場出場，指揮得耳聽四面、眼觀八方，還要以適當而非干擾的手勢引導。為何樂團在某些指揮手下錯誤率就是比較低，聲音也比較優美整齊，指揮技術高下自然是關鍵因素。🎶

Q：為什麼有的指揮用，有的卻不用指揮棒？或有的指揮有時用，有時卻不用？
A：指揮棒是逐漸發展而出現的「樂器」，但指揮是否使用，並無規定，重點是如何透過表情與肢體清楚傳達自己的意念。是否使用指揮棒牽涉到不同的指揮技巧，但每位指揮手法不同，大家可以多多觀察。

　　但樂器何時進場，只是指揮的提示事項之一。指揮要讓團員預見音樂發展，而這包括速度變化、音量改變、節奏更異等等。既是「預見」，指揮必須給穩健的預備拍，提示也得先給。這就是為何指揮動作和樂團反應總是「不同時」──當然不同時，同時就已經太遲了。你若看到樂團明明是小提琴在演奏，指揮手卻比向大提琴，那不見得是搞錯了，再等幾拍答案才會揭曉。指揮必須照顧那麼多面向，而要七、八十、甚至上百人一起加速減速、漸強漸弱、變化拍子，實在絕非易事。演出協奏曲或歌劇，臨場變化層出不窮，更需要機敏靈巧的反應與調度全局的能力。只是每位傑出指揮都有自己和樂團的溝通方式，外人不見得能懂。很多觀眾就看不懂俄國名家葛濟夫的指揮，覺得他雙手胡亂扭動，毫無章法可言。但那些動作本來就不是為觀眾而比，看似隨手一揮，其實都有提點，背後可是經年累月的功力。我曾看他指揮荀貝格的《第一號室內交響曲》（Chamber Symphony No.1），手勢清晰無比，提示詳盡且精準銳利，和指揮樂團熟悉曲目時判若兩人，可見他的確具備全方面的指揮技巧，也有催眠聽眾與樂團的才能。

　　這最後一項，其實也是指揮家最為奇妙之處。赫比希（Günther Herbig，1931-）和卡拉揚學習時，有次上課某同學一臉沮喪，感歎自己上周指揮的貝多芬《第九號交響曲》實在不好，很多該做想做的都沒做到。「請問這是你第幾次指

揮這首交響曲呢？」一聽到是第二次，卡拉揚哈哈大笑，「拜託，等你指揮二十五次之後，再來難過吧！」卡拉揚可不是倚老賣老：不比聲樂或器樂，指揮的樂器就是樂團，技巧只能從排練與演出中琢磨，無法在家一練再練。但有些指揮家，一站上舞台就是有難以言說的催眠魔法。費城管弦總監奧曼第（Eugene Ormandy，1899-1985）有次指揮倫敦交響，一下手竟就是地道的甜潤費城之聲，幾次排練就讓樂團變換了面貌。羅馬尼亞大師傑利畢達克（Sergiu Celibidache，1912-1996）在卡拉揚過世後重回柏林愛樂客席，也讓樂團聲響立即變成他想要的清澄透明。指揮的魅力往往只能意會而無法言傳。技巧可以分析，「人」卻是最關鍵也最複雜的妙處——因為如此，指揮就像鋼琴家和聲樂家這兩種常常獨當一面的音樂家，總是諸多話題的來源，也最容易造神捧成明星。奇事與趣談、偉業與八卦，太多故事繞著他們轉，但我始終希望花邊逸聞聽過就好，別讓自己追逐蜚短流長而忘了音樂。

樂團首席之舉足輕重

　　樂團要好，指揮是靈魂人物，樂團首席也很重要。樂團每個聲部都有首席（principal）負責統整該聲部的技術，諸如統一弓法、換氣方式等等。好的樂團該讓我們聽見「一組」弦樂、木管與銅管，而不是樂手自行其是。敲擊樂器首席負責定音鼓，威風凜凜坐在樂團中後方，你一定認得。至於管弦

Q：樂團團員有固定的坐法嗎？為什麼木管樂器要坐在銅管前面？
A：現在的位置排法多屬樂團最佳聲音效果，讓聲音不會干擾且具立體感。不過指揮可以有不同要求，場地和樂曲特色也會影響樂器擺放位置。

樂團首席（英文稱為 Concertmaster 或 leader）則由第一小提琴首席擔任，除了負責技術問題，也擔任樂團代表，協助指揮提示樂團。有些指揮比劃不清，樂團卻能奏得整齊一致，不得不說是團員與各部首席的功勞。有次我問葛拉夫曼，像費城管弦這種頂尖樂團，如果遇到糟糕指揮也能表現好嗎？「那要看糟到什麼程度。在我年輕的時代，如果指揮只是普通糟，樂團的確也就演奏的普通」，老大師如此回憶，「但如果非常糟，那基於榮譽感，樂團反而會非常專注、非常努力演奏——總不能讓這爛指揮砸了自己的招牌吧！」樂團演奏眉角眾多，也有不同於獨奏的技巧。比方說由於聲音傳導的特質，敲擊樂手需要稍微提前一點奏出，其聲音才會和樂團真正合拍。這「稍微一點」，可能只是零點一秒不到。事實上不只敲擊樂手如此，樂團全體都必須非常機敏，首席更得時時警醒。管樂就常得看弦樂首席，弦樂首席也得聽管樂再做反應，各部團員必須對聲音出來的時間有所協調，才能發出美好且一致的聲音。不同場地的殘響不一，樂團也得隨之調整奏法。既要聽自己的聲音，更要聽別人的聲音，樂團工作需要天分更需要經驗，如遇傑出演奏，還請大家千萬不要吝於掌聲。

音樂知識不等於音樂

這一章中所提到的任何議題，無論篇幅，其實都是一本厚書的內容，需要音樂家以一生去實踐實驗，更可以無窮無

盡寫下去。不過——

　　鳥雀有時去找穀物，銜了滿嘴最後餵給小鳥，自己連嚐都沒嚐過。我們這些迂腐書生也是一樣，從書中搜刮知識，將其存放嘴邊，最後只是為了吐出來，散播在風裡。

　　寫著寫著，不由得想到蒙田（Michel de Montaigne，1533-1592）的警告。是的，無論看了多少讀了多少，關於音樂，最重要的仍是聆聽。知道有降 E 調、降 B 調和 A 調等等不同的單簧管，並不能代替親自聽過它們的聲響。沒有實際聆聽，再多知識都只是空話。不過形式與技術，都只是音樂的表象和工具。古典音樂可不是演奏出音符就好，下一章讓我們一起來討論「詮釋的藝術」。

註釋

1 Kenneth Hamilton. *After the Golden Age: Romantic Pianism and Modern Performance.* Oxford: Oxford University Press. 2008. 41.

2 Kenneth Hamilton. *After the Golden Age: Romantic Pianism and Modern Performance.* Oxford: Oxford University Press. 2008. 42-43.

3 見白遼士〈中國音樂風俗〉(Moeurs musicales de la Chine) 一文。

4 谷崎潤一郎，李尚霖譯，2009 年，《陰翳禮讚》，頁 87，臉譜出版。

5 以女高音為例，即使我只能透過錄音欣賞，全盛時期的韋麗希 (Ljuba Welitsch，1913-1996)、妮爾頌 (Birgit Nilsson，1918-2005)、韋許涅芙絲卡雅 (Galina Vishnevskaya，1926-2012)、彼德絲 (Roberta Peters，1930-)、普萊絲 (Leontyne Price，1927-)、克蕾絲萍 (Régine Crespin，1927-2007) 和班布麗 (Grace Bumbry，1937-)，對我而言都有獨一無二、無可複製的美聲，而這份名單大可以繼續延長。

樂之講

詮釋的藝術

第七章

前一章我們討論了許多問題，不過都著重於技術層次。技術很重要，但那是執行能力，要執行什麼以及執行出什麼結果，其實更為重要。指揮最關鍵的工作就是詮釋，因為只有他見樹也見林，了解作品的每一個環節，才有辦法對樂曲提出完整的解釋。

因此這一章，讓我們特別來談詮釋（interpretation）。

很多人對「詮釋」感到困惑。直到現在，我都常聽到有人說古典音樂是很沒「創意」的藝術，或者不知道古典音樂演奏可以有什麼創意——這種音樂不是都照譜演奏嗎？如果演奏者只是執行作曲家的意志，又何來自己的創意可言？

甚至有些音樂人也如此認為。在〈音樂與男性霸權〉（Music and Male Hegemony）這篇論文中，音樂學者薛福德（John Shepherd）認為男性透過記譜，以符號精確記錄並傳達音色、音高、節奏等音樂要素，進而達到控制。在古典音樂中，譜上架構就是一切，寫作必須遵循和聲與節奏的規範，包括音色都必須維持作曲家所要的純度（purity），不允許規則之外的標記。面對樂譜我們只能乖乖服從，忠實執行作曲家的指令。

然而，薛福德的論點從根本就錯了。真正的事實是，不但音樂家常常不按樂譜演奏，作曲家更常給予演奏者相當大的表現空間，讓他們自行決定音樂該如何演奏。這可以分成許多面向來討論。首先，讓我們從作曲家「沒寫在譜上的」開始。

作曲家沒寫出來的音樂

　　「没寫在譜上？等等，作曲家不是把一切都寫在樂譜上嗎？如果没寫，我們又如何討論呢？」——我完全可以理解這樣的錯愕，但實際上，他們還真的不會寫下一切：「**作曲家只會寫下，對在他的時代受過良好教育的音樂家而言，仍然不完全清楚的資訊[1]**。」

　　說這句話的是大音樂家與學者列文，這也的確合乎音樂史的真實情況。就拿最簡單的例子來說：大家可能都聽過小約翰·史特勞斯的圓舞曲。即使是可以單獨欣賞的藝術創作，這些圓舞曲很多都是供實際伴舞之用，因此演奏時若要強調舞蹈感，往往會拖長第一拍而壓縮第二拍的時值，也就是把「澎——恰——恰」的三拍節奏強調「澎」的第一拍。可是作曲家在譜上仍把三拍等分處理，不會把第一拍寫成附點，延長首拍的時值。因為對小約翰·史特勞斯而言，只要熟悉圓舞曲，就會知道這拍子該如何表現，他不用費心把節奏寫死。同樣的道理，在十八世紀的法國宮廷，盧利指揮自己作品時，第一拍也是稍微拖長而讓音樂顯得更有前進感。譜上的兩拍還是等分，演奏時首拍卻宛如加了附點。

　　沒有看過圓舞曲，或是不知道盧利演奏風格的人，他們大概就只會按照譜上的節奏處理。對樂譜而言，這是正確；對音樂而言，這可能就是錯誤。不只如此，作曲家給演奏者決定的要項，其實非常豐富。在巴洛克時代，演奏者可以自己

加裝飾，作曲家也不常標示強弱，甚至連速度都不給。反正演奏者可能就是作曲者自己，而處於同一時空的其他音樂家，見了樂曲也就知其所應有的風格與速度，不會把歌調錯認成舞曲。更重要的特色是「通奏低音」或「數字低音」（Basso continuo）：樂曲的低音和弦並不寫明，只用單音線條與數字代表。當時受過鍵盤演奏訓練的人，見到如此寫法就會知道該彈哪個和弦，並根據這個和弦即興演奏旋律。如此實踐稱為「兌譜」（realization）。作曲家未寫出確切的音符，樂手的即興演奏也不會次次相同，不同演奏者更會有不同的兌譜法。但對此時的作曲家而言，通奏低音重要的資訊是和弦，其他的就留給演奏者決定。

如此作法精省寫作時間又節約紙張，可謂皆大歡喜。但隨著音樂學習愈來愈普及，業餘演奏者愈來愈多，到了古典時期一般演奏者已經不具備兌譜能力，作曲家也希望在音樂中描述更多，給予更清楚的資訊與控管，數字低音寫法也就功成身退。即便如此，此時作曲家仍然給予演奏者相當大的自由空間。莫札特彈鋼琴協奏曲時，樂團齊奏部分他會在鍵盤上跟著彈（leading in），雖然譜上並沒寫鋼琴部分。到了鋼琴演奏段，凡遇重複樂句他都會予以變化並加上裝飾，不會讓旋律兩次一樣。如此精神也可延續到蕭邦。他的演奏次次不同，不只彈法相異，連音都不太一樣。光是一首作品九之二《降E大調夜曲》，依照他留給學生的樂譜，我們就可發現各種不

同的裝飾音型。無論是莫札特的變化與裝飾旋律，或者是蕭邦的華彩音型，這些都沒有印在正式出版的樂譜上。一方面因為大家都這樣做，所以作曲家不用寫；另一方面，這些更動或添加本來就是因地制宜的即興發揮，是作曲家留給演奏者的自由空間，沒有必要硬性規定。就像巴洛克或古典樂派協奏曲中，獨奏家可在段落銜接、樂團留白處自行加花，或作曲家索性留一段裝飾奏讓演奏者炫技，這些都是當時作曲家和演奏者共同實踐的演奏習慣。當它們不再為後人普遍所知，作曲家就必須在樂譜上標示清楚。經過學習，今日的演奏者一樣可以兌譜，但只照古典時期作曲家寫在譜上的音符演奏，不敢自行微調旋律並添加裝飾，所演奏出的音符（甚至音樂）必然較那時的一般實踐少。學習如此知識並獲得即興編奏的技能，自然也屬於詮釋的範圍。

　　以上種種，皆屬作曲家沒有寫出，卻預期演奏者必須演奏的情況，但對於音符和指示都清楚寫好的作品，演奏者仍有非常大的詮釋空間。拉威爾和史特拉汶斯基都曾表示過，演奏者無須「詮釋」，只要「演奏」他們的作品。然而現實是，當演奏者決定速度的那一瞬間，那速度就已經是他的詮釋。什麼樣的「快板」（Allegro）才是快，什麼樣的「慢板」（Adagio）才是慢？「行板」（Andante）的意思是「走路的速度」，但不同作曲家心中「走路的速度」又怎麼會相同？對二十一世紀的我們而言，我們又該如何理解十九世紀的走路速度？如果

光是速度就可以有各種不同解讀,那麼對音色的想像與塑造、聲部的平衡與凸顯,變化更是無窮無盡。

　　甚至連看似最客觀的強弱指示,也可以牽涉到主觀判斷。看到「強」(forte)就演奏大聲,看到「弱」(piano)就小聲,這不是一清二楚?可實際情形仍舊變化多端。以「強」為例,若要強調,大聲喊叫當然是一種方法,但突然噤聲也可以引人注意,有時效果甚至更佳。當作曲家寫下「強」,他究竟要的是什麼?從指揮家畢羅到俄國鋼琴巨擘紐豪斯,太多音樂家都曾表示過「強其實可弱,弱其實可強」的道理。如何強如何弱,每一個決定都是演奏者的判斷,自然也就是詮釋。

作曲家無法壟斷對自己作品的解釋

　　說到底,音樂家對樂曲的詮釋,來自對作品、作曲家與時代風格的理解,也出於自己的經驗、體會與想像力。而我必須強調的,是詮釋的空間非常寬廣,其中有對作曲家意志的實踐,也有屬於演奏者的創造。作品本身自成意義,有自己的邏輯和脈絡。作曲家無法壟斷對自己作品的解釋,演奏者更可以提出自己的見解,即使那不見得和作曲家的想法相同甚至相近。

　　我知道這聽起來像是羅蘭・巴特(Roland Barthes,1915-1980)那如雷貫耳的「作者已死論」。不過,我們還是可以再多看一些例子。

指揮家、作曲家沙羅年當年至義大利進修作曲時，指導老師卡斯提吉歐尼（Niccolò Castiglioni, 1932-1996）給他一首自己的作品，要沙羅年就此曲作分析研究。「那是很複雜的曲子」，沙羅年回憶：「拿來一看實在瞧不出什麼脈絡。我花了好多好多時間，才從錯縱複雜的音型結構中看出一點端倪。」

那一個星期，沙羅年哪兒也沒去，關在房裡對著樂曲來回思索——終於，終於他看出了樂曲內在的規律邏輯，慢慢找出解碼的方法。隨著花的功夫愈來愈多，他所看出的細節也就愈來愈豐富，自信心愈來愈強。當他把論文寫好並和老師報告時，他確信自己已經完全分析出卡斯提吉歐尼的作曲意圖與寫作手法，作品的大小結構皆被他整理得清楚分明。

「真是非常感謝，你一定花了很多時間，才能整理出如此詳盡的分析。」帶著微笑，卡斯提吉歐尼看著眼前的芬蘭學生，「但是，身為這首曲子的作者，我必須誠實告訴你——這其實是我亂寫的，樂曲根本沒有任何邏輯脈絡可言。」

不用說，沙羅年當下自然覺得被要了，而且極其憤怒：「早知如此，那個禮拜我大可以出去遊玩，好好享受義大利的陽光呀！」但轉念一想，他明白這是老師給他的震撼教育：「一、再怎麼沒道理的作品，分析者還是可以自己整理出一套道理；二、無論整理出什麼道理，真相可能永遠和自己的分析相異，甚至相反。別以為自己做了苦工，所得到的就會是正確答案[2]。」

　　只是卡斯提吉歐尼真的說了實話嗎？我們不妨再來看另一個例子。

　　白先勇的短篇小說集《台北人》是家喻戶曉的經典。不只文學價值突出，也因故事和時代密切連結，加上頻繁出現的影射比喻，讓無數讀者學者投身考證。比方說首篇〈永遠的尹雪艷〉，那宛若死神化身的女主角，是否真有其人？「尹雪艷」之名又從何而來？「玉帶林中掛、金釵雪裡埋」，如果《紅樓夢》中的「薛」寶釵是如「雪」千金，那麼「尹」會不會是「隱」的暗喻，「尹雪艷」就是「隱冷豔」？

　　在演講中，白先勇給了讓人驚訝的回答：

　　她是冰雪美人，叫「雪艷」，好極了。而她姓什麼呢？如果姓王，王雪艷，那就糟糕了；姓李，李雪艷，木子李也不對味，讓她姓「尹」，這個字那麼一彎下來，一勾，我覺得很美，合乎我心理的要求[3]。

　　有了作者現身說法，「尹雪艷」命名之謎應該有了解答吧？但「尹」字之發音若不是「隱」，縱使字型再美，白先勇是否仍會選擇「尹」呢？即使作者本人未曾如是思考，或主觀上想的是另一回事，誰又知道他潛意識裡沒有如此想過？當卡斯提吉歐尼自以為隨興地在譜紙上亂寫，他又怎能確定自己的「亂寫」其實不曾暗藏某種連他也無法察覺的內在規律？或許當他「亂寫」十首樂曲，在那些「塗鴉」中就會浮現一致的安排體系——不然，佛洛伊德那部《夢的解析》又如何而來？

也像佛洛伊德的研究，這兩個例子並非告訴我們可以肆無忌憚地胡亂詮釋。相反的，它們所帶來的最重要的訊息，或許還是在提出詮釋之前，演奏者必須對一部作品誠意正心的下足苦功，找出作品的內在邏輯，提出能自圓其說的想法。唯有如此，分析與詮釋才有意義。

詮釋必須有所本

高中時我曾參加幾次古文朗讀比賽。朗讀當然需要聲音技巧，但更重要的是了解作品意涵並正確句讀。記得有位參賽者把諸葛亮《出師表》的「今天下三分，益州疲弊」硬是斷成「今天，下三分，益州疲弊」──不用說，這不只和獎項無緣，更成了笑話。

語言有文法，音樂也有規則，了解文法與規則，才能判斷作品所欲表達的意思。很多人認為蕭邦的音樂浪漫，可以天馬行空，但他可是最講究音樂文法的作曲家與鋼琴老師，總是不厭其煩的為學生強調最基本的音樂規律與分句。他的學生米庫利（Karol Mikuli，1819-1897）就曾表示：

蕭邦最重視正確的句法。錯誤句法對他而言，就像是某人費力背誦一篇以不熟悉語言所寫成的講稿，不但不能關照正確的音節數量，甚至還可能在字中間停頓。文盲式的分句，只是顯示音樂對那些偽音樂家而言根本陌生且不知所云，而非他們的母語[4]。

句法正確，才能說出音樂的正確意義。十九世紀的蕭邦

名家雷津斯基（Jan Kleczynski，1837-1895）也說：

（一般而言）在一段八小節譜成的音樂樂句中，第八小節結尾通常表示這段思緒的終止，而若是在語言中，無論是說或是寫，我們都應予強調。在此處我們應該稍微停頓或降低音量。而這段樂句中的次要分句，則出現在每兩小節或每四小節後，需要稍短的停頓，就像是需要逗號或分號一樣。這些停頓極為重要。若沒有它們，音樂就成為接續不斷但沒有意義連結的聲音，成為不可理解的混亂，就像說話沒有標點或抑揚頓挫一般[5]。

這只是最基本的分句，還要加上和聲張弛、節奏處理與結構對比，才是基本音樂文法。了解文法，讀譜研究才有意義。說話講究言之有物，演奏也並非只是絢爛技巧或美妙聲音的炫示，這也就是為何雖有主觀喜好，音樂演奏的品評仍有極大客觀討論空間的原因——這甚至無關品味，而是基本音樂教育，避免讓自己奏唱出「今天，下三分」的荒謬句子。沙羅年當年所面臨的挑戰，是一份完全沒有規律、看不出寫作文法的作品，因此得花更多的時間心血解碼。但絕大多數創作，都有所依據的規則，演奏者也以此了解作曲家的想法並提出詮釋，即使作者自己不見得清楚。提到這點，艾可解釋得再明白不過：

當作家（或藝術創作者）說他工作時並未思考過程規則，意思其實是說他創作的時候不知道自己懂得規則。幼兒說母語無礙，但他沒辦法將語法寫出來。語法學家並不是唯一懂得語言規

則的人，幼兒也懂，只是他自己不知道。語法學家不過是通曉幼兒為何及如何懂得語言的人[6]。

再強調一次，喜好可以全然主觀，但音樂家並不是只學技巧就好。詮釋必須有所根據，評論者也不是單憑感覺臧否。

詮釋隨著了解而深刻

隨著對作品了解愈多，也能從中看出愈多表現可能。我自己也經歷過許多思考轉折與詮釋觀點變化。以我非常喜愛的舒伯特《三首鋼琴作品》（Drei Klavierstücke，D946）為例，這是舒伯特最後、也是最常被忽略的作品之一：現在情況似乎有所改變，愈來愈多鋼琴家在音樂會排出此曲，可是在我初識它的高中時代，確實談不上知名。因此我不但自己彈，也慫恿別人彈，總覺得如此精彩音樂該有更多人知道。特別是其中第二首，旋律峰迴路轉，中段美得不可置信，完全是來自幽冥恍惚之境的夢幻囈語，不可多得的神奇妙筆。

多年後，當好友鋼琴家安寧要從新英格蘭音樂院畢業，不用說，我又極力推銷，希望他能在畢業音樂會上彈奏。沒想到他提了兩次，都被指導教授薛曼（Russell Sherman，1930-）否決，要到第三回才得到老大師勉強准許。

為什麼薛曼不同意呢？就和多數鋼琴家一樣，他不喜歡《三首鋼琴作品》。那年傅聰到波士頓演出，我問及此曲，傅聰也不喜歡：「我覺得這三首曲子很難放在一起當成一組，

曲子也有些問題。雖然美，但不是很合理，我還是持保留態度。」

當時安寧也在場，但顯然這些前輩沒有影響他的決定。那場音樂會演出非常成功，連薛曼都很高興。一改先前的質疑，他告訴安寧：「我很高興你堅持彈了《三首鋼琴作品》，你的演奏也說服了我接受它們。」

鋼琴家高興，聽眾高興，指導老師高興⋯⋯大家都很高興，除了我以外——怎麼也說不出口的，是我其實失望至極，一點都不喜歡安寧的詮釋！可回家靜心想想，他的處理卻很「正確」：若照舒伯特原來的設計，這三曲確如傅聰所說，放不到一起。安寧在反覆段與速度上多所調整，透過各種巧思整合各曲，確實提出邏輯合理的想法，還能說服刁鑽挑剔的薛曼。但如此一來，這三曲的美感對我而言也就喪失大半。我主觀上不喜歡安寧的演奏，客觀上又不得不佩服他的處理。唉，原來理性和感性可以打架成這樣！也難怪傅聰和薛曼都不演奏這組作品。

從此，我再也沒有向鋼琴家推薦《三首鋼琴作品》，甚至也改了看法——要彈就單獨彈第一或第二首吧！三曲放在一起，確實有其尷尬，或許還是別彈比較好。

但我怎麼也沒想到，八年之後，在 2012 年四月底，居然是傅聰在國家音樂廳彈了《三首鋼琴作品》！這實在太讓我驚訝了。難道老大師改了看法？

「倒也不是。我還是覺得這三首有問題，像是做衣服卻露了線頭。但這裡面畢竟有那麼多好東西。我希望能透過演奏掩蓋這些線頭，讓大家欣賞到衣服的美好。」

的確，演奏家要先能說服自己，才有可能說服別人。傅聰沒有改變他對這部作品的看法，卻找到了說服自己的詮釋。那天傅聰的演奏和我的想法也很不同，但他的確提出使作品合理化的見解，也讓我欣賞到《三首鋼琴作品》更豐富的表現可能。

解放想像力

不過上述種種，都屬於作者沒有明確解釋自己作品的例子。如果作曲家清楚且仔細解釋了他的作品，我們是否就應該奉作曲家的話為圭臬，只能以作曲家的意見為意見？柴可夫斯基的《第四號交響曲》，或許可以提供我們一些不同想法。

這首交響曲是作曲家三十七至三十八歲的作品，也是其經典名作。柴可夫斯基對此曲相當有信心；他的學生譚涅夫曾質疑這首交響曲第一樂章太長，發展「令人想起標題音樂」，而柴可夫斯基回信表示：

我的交響曲當然是標題性的，但這個標題卻絕不可能形諸文字，這樣會引起嘲笑和顯得滑稽。交響曲——一切音樂形式中最抒情的一種——不是正該如此嗎？交響曲不是應該表現難以言傳的、出於內心而要一吐為快的那一切嗎？不過，說實在的，我

曾經天真地設想，這首交響曲的思想是十分清楚的，即便沒有標題，它的意念也是大致可辨的。請別認為我打算向您陳述難以言傳的感情深度和思想之偉大。其實，我的交響曲是仿效貝多芬《第五號交響曲》的，我仿效的不是他的音樂思維，而是他的基本思想[7]。

至於這個標題是什麼，柴可夫斯基在寫給好友、贊助人也是此曲的題獻對象梅克夫人（Nadezhda von Meck，1831-1894）的信中，還是透露了內心的話[8]：

在我們的這首交響曲裡是有標題的，也就是說，能夠用語言來解釋它企圖表達的內容，而我能夠並且願意向您，僅僅向您一人，指出它整個的以及分樂章的涵義。當然，我也只能概括地做到這一點。

接下來，作曲家以文字和譜例，清楚解釋這首交響曲第一樂章的各段發展：

引子是整首交響曲的核心，是絕對主要的思想。

（第一主題）這是註定的命運，這是一股命運的力量，它阻礙人們奔向幸福，達到目的，它嫉妒地監視著，不讓幸福和安寧完滿無缺，它就像達摩克里斯的劍一樣高懸頭頂，經常令人內心不安。它戰無不勝，你從來也佔不了它的上風。

（第二主題開頭）失望和不滿愈來愈強了，愈尖銳了，離開現實，沉醉到夢中，豈不更聰明嗎？

（第二主題後段）歡樂啊！至少是有一種甜美的幻想出現

達摩克里斯之劍
The Sword of Damocles

古希臘傳說中，大臣達摩克里斯（Damocles）奉承國王迪奧尼修斯（Dionysius）是世界上最幸福的人，結果國王和他互換位置：達摩克里斯在開心飲宴時，赫然發現頭上竟倒懸一把僅以馬鬃繫住的利劍，方知國王的寓意：風險永遠與權力同在，安逸背後總是暗藏殺機。

了。某一個幸福愉快的形象閃現了並且向某處招手呢。

多麼好啊！令人膩煩的第一快板主題現在已經遠去了！幻想逐漸完全掌握了心靈。一切煩惱和不快都忘卻了。瞧，這就是，就是幸福！（引子主題重現）不！這是一種幻想，而命運現在又從幻想中覺醒了。

總之，整個生活就是艱難的現實和稍縱即逝的幸福夢的不斷交替……不存在安逸的碼頭。漂浮在大海上，趁它還沒有抓住你，使你沉入海底。這大概就是第一樂章的標題了。

柴可夫斯基的解釋相當詳細，邏輯也很一致，但還是有人要提不同想法。音樂學者麥克拉蕊（Susan McClary，1946-）在其著作《陰性終止》（Feminine Endings）第三章「古典音樂的性政治」（Sexual Politics in Classical Music），先是討論比才的歌劇《卡門》，又援引柴可夫斯基的《第四號交響曲》繼續申論[9]：

接下來我想檢視的這個交響曲樂章，其性格描繪與敘事和《卡門》出奇相似：柴可夫斯基《第四號交響曲》（1877）。兩者的相似處其實並非巧合。柴可夫斯基寫作前不久觀賞了《卡門》，並稱作品「悅人」（joli），雖然他以較嚴肅的語氣總結對《卡門》的看法 […]。

柴可夫斯基寫作這首交響曲時仍深深受到《卡門》的影響，研究他以何種方式為這個樂章重新建構《卡門》以及奏鳴曲常規中的性別政治，相當引人入勝。

麥克拉蕊以《卡門》的諸多素材來比擬這首交響曲的第

一樂章。引子是「**充滿軍事隱意的前奏起頭**」(《卡門》男主角是軍人),第一主題「**襯著這壓迫式父權的背景出現**」,第二主題則「**像卡門一樣,它風騷、誘人又狡詐。它的輪廓帶著變化音滑動,它的片段令人抓狂地在每個音域迴響**」。

不用說,麥克拉蕊自己也知道,她對第二主題的詮釋實在異於柴可夫斯基寫給梅克夫人的解說,但她在自承此點後又進一步提出更多的「卡門版詮釋」,甚至主張「**柴可夫斯基與比才同樣描述慾望客體為邪惡、滑溜、具致命潛力。我們將看到柴可夫斯基寫作這部交響曲時,自己對性慾特質的觀點其實極端矛盾;但也誠如我們前面所見,他所處時代的文化觀點亦然。**」

等等,論文真的可以這樣寫嗎?只因為柴可夫斯基看過《卡門》,就能夠斷定《第四號交響曲》其實是作曲家重述卡門的故事,甚至還能從中聽出作曲家的性傾向與焦慮?作為學術研究,麥克拉蕊在此自說自話,論證經不起檢驗;但作為單純的欣賞者,自說自話其實沒有什麼不對。如果麥克拉蕊親自站上指揮台,努力實踐自己的「卡門版詮釋」,我也絕對贊成。畢竟,說不定柴可夫斯基沒有對梅克夫人說實話,甚至對自己也沒有說實話,或者說不成實話──想要描寫雲,下筆倒成了霧;想要給蘋果,拿出的卻是梨。就算是最頂尖的創作者,也不能保證自己意念可以精準無誤的傳達給閱聽大眾,奇士勞斯基更表示他的電影「若能表現自己想法的百分之三十,就可稱為成功」。一旦我們不經思索,就把作者

的解釋（或藉口）當成百分之百，那其實正是盲目的開始。

　　但就算柴可夫斯基說了實話，也不表示我們不能提出自己的想法。作者與作品的原義，不會必然壓倒之後的詮釋。更何況有時離作品愈遠，反而愈能看清真貌。《哈姆雷特》自問世以來就引發眾多解讀，至今論述已經超過十餘萬筆。二十世紀學者受精神分析與存在主義影響，由這兩角度探討果然收穫豐碩，即使莎士比亞本人很可能不這樣想。不過無論如何，只要寫成文字，就會受到一定的限制──莎翁心中哈姆雷特和叔父克勞德的關係，絕對和二十世紀後半的核武對峙與美蘇冷戰無涉。音樂既然是更抽象的藝術，也就更能讓我們透過它建構出自己的想像世界。蕭邦作品十五之三的《G 小調夜曲》傷感而戲劇化，作曲家原本加上「悲劇《哈姆雷特》觀後感」的註解，後來卻劃去不表，要聽眾自己去猜。這實在聰明：一旦被文字限定，那首夜曲就只能是《哈姆雷特》而不是《李爾王》，更不會是《悲慘世界》或《鐵達尼號》。

歷史錄音與考古演奏

　　也因為詮釋如此重要，當我們聽一首樂曲，我們不只品味作曲家，同時也欣賞表演者。絕大多數的演奏、演唱家，都認為作曲家比表演者重要。若沒有作曲家先寫出作品，巧婦也難為無米之炊。如此謙虛自持，把自己當成作曲家僕人的態度，當然值得尊敬──不過那是出自於表演者的觀點。

就像某友若自稱「愚兄」，並不表示我就要叫他笨蛋。就欣賞與評論的角度而言，我認為演奏家和作曲家其實一樣重要。至少，演奏家不會比作曲家不重要。這也反映在學術研究上：以往的音樂學只重視作品和作曲家，但近二十年來學界愈來愈重視演奏與詮釋，開始討論演奏風格與詮釋觀點的變化。這其實是認清事實。以家喻戶曉的貝多芬為例，他的樂譜面貌在這一百年間改變不大，錄音中所呈現的詮釋觀點與演奏風格卻變異甚多。演奏家直接塑造並影響了我們對音樂作品的認識，每個時代也各有其不同特徵。

　　就室內樂而言，以前的演奏者隨興演出，每位成員可以有不同的句法和觀點，大家「在一起演出」這件事就是重點。但現在的室內樂演奏把「詮釋作品」當成重點，演奏者要討論出一致的邏輯和奏法，包括弦樂的弓法、揉弦、滑音，木管與銅管的換氣等等細節，更不用說分句法和段落設計。以往的鋼琴獨奏左右手常不在一起，和弦常改奏成琶音，更有諸多舞台習慣，包括在樂曲之前或之中即興彈奏前奏或間奏。歌唱家常常自加裝飾，還可能自添樂曲：那時明星歌手可以穿戴自己的行頭（不管劇情是什麼），甚至可以唱自己喜歡的詠嘆調而不唱歌劇裡該唱的詠嘆調。無論是獨奏、重奏或樂團合奏，器樂還是聲樂，二次大戰前的風格皆比現在自由，速度彈性與變化也都較現在強烈。

　　相較於此，二戰後的風格不但比較理性直觀，在 1970

琶音
Arpeggio

指一串和弦音從低到高或從高到低依次奏出。以 C 大調三和弦（Do, Mi, Sol）為例，如果三個音一起彈就是和弦，如果三個分開彈，按照 Do, Mi, Sol 往上或 Sol, Mi, Do 往下走，就是琶音。

03
04

年代更蓬勃興起「考古運動」（HIP：Historically Informed Performance，也有人稱其為 authentic performance），其逐漸累積的成果已大幅改變了今日的詮釋風貌。所謂「考古運動」，是演奏者根據歷史資料嘗試重建過去的演奏式樣，包括以過去的編制、樂器、奏法、調律、音高、速度和演奏習慣等等來詮釋作品。以前的調音比現在低，音高定準各地不同，調律方法也不一樣。巴洛克時代的琴弓比現在短且輕，弦樂使用羊腸弦，演奏不用揉弦，歌手發聲也較平滑而無抖音。現代樂團裡的木管和銅管樂器，幾乎都是二十世紀改良過後的版本。銅管的變化尤其劇烈，按鍵式法國號和昔日自然號，幾乎可說是兩種不同的樂器 ●03。鍵盤樂器的改變也很大，鋼琴更是沿革多次才演化成今日的樣貌。比較傳統派指揮卡拉揚或貝姆（Karl Böhm，1894-1981）與考古運動派如霍格維格（Philippe Herreweghe，1947-）錄製的莫札特《安魂曲》，前者恢弘雄渾千軍萬馬，後者快速銳利機動活潑，兩者相差之大，可能會讓初次欣賞的人驚訝又困惑 ●04。聽仿古樂器（period instrument）演奏，知道海頓、莫札特時代的鋼琴，無論觸鍵聲響或踏瓣效果都和今日同樣名為鋼琴的樂器天差地遠（那時還沒有踏瓣，延音裝置是以腿操作橫槓），自然也會讓我們思考不同樂器間的適用問題。這幾乎已是新一代音樂家的必備技能與思考。當我訪問 2010 年蕭邦大賽冠軍阿芙蒂耶娃（Yulianna Avdeeva，1985-），問及她研究蕭邦作品，

是否對樂譜指示有所疑惑，又該如何解決，她回答：

自然有。我解決的方式，是回到蕭邦當時所用的樂器。無論是普列耶爾（Pleyel）或艾拉德（Érard），這兩種鋼琴雖然很不同，但和現代鋼琴相比，它們音量都小很多，聲音消逝的速度也快很多，泛音卻更豐富。蕭邦一些力度或踏瓣，特別是混合多種和聲的長踏瓣，在現代鋼琴上聽起來常令人不解。但我在蕭邦當時的樂器上試驗，就知道那是蕭邦創造不同色彩與效果的方法。當我一旦體會出蕭邦想要什麼效果，我就會努力在現代鋼琴上實現，也就不再為那些指示困惑[10]。

一如阿芙蒂耶娃的實驗與「轉譯」，時至今日，考古演奏已經成為一派詮釋方法，讓演奏家重新思考樂曲。阿巴多和拉圖這兩位柏林愛樂音樂總監雖以指揮現代樂團為主，但他們一樣可以參照考古演奏方法，塑造出弦樂無（少）揉音、聲響不厚重，音量與句法都接近仿古樂器樂團的演奏。但我必須強調，「HIP」一如其義「本於史料的演奏」，考古演奏是近四十年來的「發明」，所呈現的美學也反映現代的演奏風格與標準——樂團合奏整齊、彈性速度節制、聲響精緻優美、強調正確精準，這和錄音中所記錄的二十世紀上半的演奏實在大相逕庭。就時序而言，歷史錄音中的演奏當然比考古運動派的詮釋更接近過去，但現在絕大多數的音樂家並不這樣詮釋。考古演奏所呈現的「真實」必然只是部分而非全貌，而在缺乏錄音佐證的情況下，我們永遠無法確切得知，錄音

泛音
Overtone

一個音發出時，一般而言都不會只有一個頻率。若以發出的音為基頻（fundamental frequency），那麼其第一個泛音就是比他高八度的音（頻率為基頻的兩倍），第二個泛音則是比這個八度再高五度的音（頻率為基頻的三倍），之後是頻率為基頻四倍、五倍、六倍等等的音。基頻決定音高，而泛音決定音色。

出現前的演奏演唱究竟是什麼樣子。

欣賞音樂，也欣賞演奏家的詮釋

但無論如何，基於現在絶大多數聽眾都是藉由聆聽別人的表演來認識樂曲，多欣賞多比較，總是有益無害。有些作品我本來並沒有特別喜愛，卻因為聽了某個版本而從此迷戀。別太快決定自己喜不喜歡一首曲子，多聽幾種不同的演奏、演唱，或許會有意想不到的結果。

音樂表演家既然至為關鍵，自然也可以成為我們的欣賞重心。卡拉絲（Maria Callas，1923-1977）的義大利語歌劇演唱讓無數樂迷與聲樂家傾倒並鑽研，而福特萬格勒留下的指揮遺產，也絶對能自成一套博大精深的學問。對於詮釋，只要演奏者能夠提出邏輯完整、脈絡分明的觀點，我希望大家能夠聽得更多、想得更深，即使你不見得喜愛，也可以從中得到思考與學習。

比方說鋼琴家顧爾德（Glenn Gould，1932-1982）。

顧爾德在台灣名聲很響，響到許多平常不聽古典音樂的人也都知道他的大名，家裡也會有張他鼎鼎大名的《郭德堡變奏曲》（Goldberg Variations）。作為一位具有高知名度、高話題性、甚至高爭議性，又留下數量龐大的錄音、演講、文字、影像的藝術家，顧爾德也的確比二十世紀任何一位樂器演奏者都能成為討論焦點。他的演奏可以傳統也可以創新，而其創

新，說好聽是「不墨守成規」，措詞強烈些就是「離經叛道」。但也因為如此，顧爾德的演奏往往帶來新鮮感，讓人一聽難忘。他過世後名聲非但不墜，還能水漲船高，唱片銷量節節高升，賣得比生前還好，甚至使「顧爾德」本身就成為一個象徵，自小說到電影，由音樂至舞蹈，每每成為其他創作的靈感與文本，堪稱二十世紀至今最獨特的音樂現象之一。

　　顧爾德帶來的只是新鮮感嗎？雖然特別，他的演奏背後仍有深厚學養，常能提出鞭辟入裡的詮釋。三十二歲就絕足現場演奏而專注於錄音的他，更懂得透過唱片傳達自己在音樂詮釋之外的想法。他讓聽眾反其道推敲琢磨，在極端表現中上下求索，逼出作品的抽象形貌。多數顧爾德的「創新」演奏，乍聽之下令人錯愕疑惑，有時還會被激怒，但聆賞者若能回到作品，仔細研究顧爾德和樂譜指示故意相反的表現，卻多能發現他清楚一貫的詮釋邏輯，甚至能因此更了解作品。像顧爾德的莫札特晚期鋼琴奏鳴曲錄音，根本是不懷好意的嘲諷之作，既嘲笑樂曲也諷刺彈它們的人。也就是說，你買顧爾德的專輯，聽到的不見得是他對這些樂曲的詮釋，而是聽他提出論述，聽他如何評論樂曲與其作者，甚至評論其他人對同一樂曲的演奏與觀點。若細聽他在這些作品中所展現的速度運用與結構設計，再對比他在其真心讚美的海頓奏鳴曲中的曲式處理，聽者就能看出顧爾德所欲嘲弄為何，迂迴地獲得啟發與樂趣。做垮蛋糕卻得到布朗尼，凍壞鮮奶油竟

創出冰淇淋，這世上多少非凡妙物，不是來自於常規之外，由踰越而生出的愉悅？至於顧爾德為了向世人證明「自己確實不會彈蕭邦」而演奏的蕭邦《第三號鋼琴奏鳴曲》，那不但是開蕭邦玩笑，也是開自己玩笑。你得先了解蕭邦和那首奏鳴曲，甚至還得先了解顧爾德，才能充分享受那演奏的妙處——而那還真是很妙。

然而始終不變的，是顧爾德對「對位法」的熱愛與執迷。無論是演奏、作曲或廣播，他都以對位法技巧與美學表現一切。即使是我個人並不喜愛，甚至感到失望的顧爾德巴赫《英國組曲》（English Suites）錄音，若能以對位法的眼光審視，就能察覺在那幾乎全然拉平的線條中，其實蘊藏著純粹的邏輯與秩序之美，樂句思索與表現更無一絲苟且。在大部份情況下，顧爾德的怪其實「有所本」，並非單純譁眾取寵。就像他自己所言：

好，假設說這個全新版本完全建立在一個「怪」字上面，你一心只想「撼動人心」，希望樂評家對你這「撼動人心」的版本寫出可怕的評論，那麼我還是會說：算了吧。因為很明顯，「作怪」這個目的並不足以支持你去做任何事情。「怪」的背後一定要有某個強烈、具說服力的理由來支撐。一旦你有能耐同時搞定這兩件事，也就是既把貝多芬彈得很怪，而且這「怪」又怪得很有道理，大家都不得不服你，那麼，我會拜託你，無論如何一定要把它出成唱片。我確信這就是做唱片的理由"。

　　「成為藝術家要有什麼條件？」這個問題的答案人人不同，而我最佩服傅聰說的「勇氣」：「如果你很有才華又很努力，卻因為憂讒畏譏而不敢提出自己的想法，最後還是人云亦云，那又怎麼可能成為藝術家呢？」傅聰許多詮釋正是如此，大膽到令人困惑，卻「雖千萬人吾往矣」。但不只是他，真正的大音樂家，詮釋幾乎都可找出「怪異」之例。卡拉揚算是中流砥柱的「正統」大師了吧？聽聽他和魏森伯格（Alexis Weissenberg，1929-2012）合作的柴可夫斯基《第一號鋼琴協奏曲》和拉赫曼尼諾夫《第二號鋼琴協奏曲》，前者速度之慢與後者之交響化，大概會讓不少人跌破眼鏡。只是若沒有這樣的堅持，又怎能成就偉大藝術？卡拉揚的拉赫曼尼諾夫《第二號鋼琴協奏曲》不只和一般印象不同，也和作曲家本人的錄音大相逕庭，但愈是偉大的作品，就愈能提供不同的表現可能。音樂何其廣大豐富，雖然看不盡，但也別把眼界做小了。

　　京都龍安寺❤以「遠近、作庭、土塀、刻印」四謎舉世聞名，石庭之奇更為人津津樂道：無論從庭旁任何角度觀之，都無法盡見其中十五塊石頭。石庭如此，世間如此，詮釋如此。雖然看不見，但你知道它就在那裡，永遠有新觀點新想法新詮釋等待被實現。

　　那是萬變之中的不變，藝術裡最最安心的保證。

龍安寺
りょうあんじ
❤位於日本京都右京區的臨濟宗妙心寺派寺院，以巧妙的石庭聞名，被列入世界遺產。

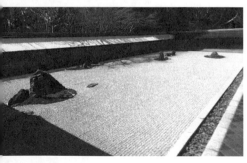

龍安寺石庭（作者攝影）

註釋

1　原文為 A composer writes down only that information that is not completely obvious to a well-educated musician of the composer's own time.

2　沙羅年於 2010 年 1 月 27 日至倫敦國王學院音樂系演講 (作者記錄)。

3　見張素貞,「學習對美的尊重──在巴黎與白先勇一席談」一文。收錄於白先勇,2002 年,《樹猶如此》,頁 247,聯合文學。

4　Jean-Jacques Eigeldinger, *Chopin: Pianist and Teacher As Seen By His Pupils*. Cambridge: Cambridge University Press, 1986, 42.

5　Jean-Jacques Eigeldinger, *Chopin: Pianist and Teacher As Seen By His Pupils*. Cambridge: Cambridge University Press, 1986, 43.

6　安伯托・艾可・倪安宇譯,2014 年,《玫瑰的名字》註解本,頁 15,皇冠文化出版。

7　Arnold Alshvange 著,高士彥譯,1995 年,《柴可夫斯基》(上),頁 191-192,世界文物。

8　以下段落主要引用《柴可夫斯基》(上),頁 192-193,並參照波文 (Catherine Bowen) 與 B. 梅克 (Barbara Von Meck) 編,陳原譯,1998 年,《我的音樂生活:柴可夫斯基與梅克夫人通信集》,頁 129-131,北京:三聯書店。不過此處引用略過譜例。

9　下述麥克拉蕊的見解皆引述於蘇珊・麥克拉蕊著,張馨濤譯,2003 年,《陰性終止》,頁 132-137,商周出版。

10　作者於 2012 年和鋼琴家在台北的訪談。

11　凱文・巴札納 (Kevin Bazzana),劉家蓁譯,2008 年,《驚豔顧爾德》,頁 324-325,商周出版。

入門之後的進階之道

第八章

我們應當怎樣聽音樂？

首先，我想強調一下標題末尾的問號。即使我能夠為我自己回答這個問題，答案也只適用於我而未必適用於你。事實上，一個人能給另一個人提出的關於欣賞音樂的唯一建議，就是不要聽取任何建議，只須依據自己的直覺，運用自己的理智，得出屬於你自己的結論。如果我們可達到這一共識，那麼我覺得我就可以自由的提出一些想法和意見，因為你不會允許這些想法和意見束縛你個人的獨立性，而這種獨立性正是一位愛樂者所能擁有的最重要品質。說到底，關於音樂，人們又能夠規定什麼樣的法則呢？莫札特《唐喬望尼》當然完成在特定的某一天；但是威爾第的《奧泰羅》就一定是一部比他的《阿伊達》更優秀的歌劇嗎？沒有人能夠這樣說。對於這個問題只能由自己來決定。假使容許那些權威——無論他們多顯赫——進入我們的音響間和音樂廳，讓他們來告訴我們怎麼聽音樂，聽什麼樣的音樂，進而評價我們所聽的東西，這樣做就扼殺了音樂聖地靈氣之所在的自由精神。在其他任何地方，我們可以受種種法律、傳統的約束，只有在這裡，我們不要[1]。

如果你已經認出上面這段文字的原作者是誰，那麼請原諒我擅自替換了吳爾芙（Virginia Woolf，1882-1941）名篇〈我們應當怎樣讀書〉裡面的例子，還把主題改成了賞樂。只是偷梁換柱後，這段話依然言之成理，我也非常同意吳爾芙的觀點——雖然這本書到現在已經以十萬字的篇幅告訴大家可

以怎麼聽音樂，不過作者希望他是分享而非說教，期待讀者
能夠「運用自己的理智，得出屬於自己的結論」。如果你在
看了十萬字之後仍然不覺痛苦或厭煩，那就是作者最大的快
樂與成就了。

　　不過，就像吳爾芙的文章並非寫了開頭就收手，接下來
這位了不起的作家還是一一對小說、傳記、詩歌、乃至閱讀
本身提出自己的品評與意見。在這最後一章，本書作者也要
不厭其煩繼續提供自己的心得，為讀者設想「進階」之道。
是老生常談也好，野人獻曝也罷，接下來的篇幅可是倍於吳
爾芙，大家可得多點耐心。

　　而耐心，這正是我想給的第一項建議。

　　在忙碌的現代社會，做什麼事似乎都要講求效率。於是
報紙僅看標題，讀書只念摘要，如果還有時間聽古典音樂，選
曲與合輯總是比全曲來得迷人——是呀，選曲難道不是去蕪存
菁後的結果？既然時間精神有限，我們自該聽樂曲之「菁」，
又何必理那些「蕪」？

　　但即使是入門，我現在都不建議聽選曲，雖然我當年也
是這樣過來的。

聽音樂，別只聽選曲

　　為什麼不？因為選曲所挑的，是作品中「適合」被「單
獨選出」的部分，並不表示就是最精華、甚至最精彩的段落。

聽選曲不聽全曲，知段落卻不知其脈絡，絕對得不償失。

家喻戶曉的柴可夫斯基三大芭蕾舞劇，就是選曲不見得比全曲好的最佳證明。《天鵝湖》組曲之優美世所公認，但組曲也就只有優美而已——不不不，《天鵝湖》絕不只如此，更有作曲家雄心萬丈的企圖：芭蕾音樂也可是偉大創作，不該只是伴舞背景。《天鵝湖》開頭就是音音血淚——當小號衝破樂團齊奏吹出哀艷淒絕的序奏主題，即使布幕未啟，全場觀眾皆已心碎。而和開頭遙相對望的，則是精采絕倫的舞劇結尾：糊塗王子後悔、天鵝公主絕望、跳崖殉情卻羽化成仙、惡毒魔法終被真愛破解……重重複雜情節情緒，柴可夫斯基竟在短短五、六分鐘內道盡一切，盡展音樂不可思議之神奇。

上述所有蕩氣迴腸、鐵石心都要為之融化的片段，很可惜，全都不在《天鵝湖》組曲之中。當年此劇首演慘敗，原因一是編舞太差、舞者不佳，二是音樂戲劇張力太強，精彩到舞團無法理解，最後不但大幅刪減，許多段落還拿別人作品取代。或許是心有餘悸，柴可夫斯基在組曲中選了最安全、最宜人的優美段落。至於那些讓《天鵝湖》偉大的理由，你只能在全曲中聆聽。

多年前我為一家大型保險公司演講。說是演講，實為集會，現場聽眾多達五六百人，還有北中南四地視訊連線。這群業務員多屬熱情中年婦女，熱情到我每放完一段音樂，他們就像聽了現場演奏一般，興奮得大聲鼓掌——說實話我很

12

不好意思，但更不好意思制止，只得繼續厚著臉皮，接受不屬於我的掌聲。

那天的演講是為即將演出的芭蕾舞劇《吉賽爾》導聆。我介紹了作曲家亞當的寫作手法，他對芭蕾音樂的創見，最後則提到柴可夫斯基，告訴大家這位俄國大師如何發展亞當等人的想法。我選播的段落，就是不在《天鵝湖》組曲之內，這齣芭蕾的最終場景。

但這次音樂放完，五六百人竟是一片靜默——沒有鼓掌，沒有咳嗽，就是一・片・靜・默。

我永遠不會忘記，那些學員混雜著感動、驚訝、讚歎，終究只能融成目瞪口呆、不發一語的凝滯表情。所有人，無論他們之前聽不聽古典音樂，看不看芭蕾舞，甚至知不知道柴可夫斯基，在那當下，全都為《天鵝湖》終景劇力萬鈞的音樂而深深震懾感動●[12]。

即使這十餘年下來大概講了三、四百場，我必須說，這段出乎意料的安靜片刻，是我所有演講中最最難忘的經驗。

可是這真的「出乎意料」嗎？或許不是。另一次我在演講中放了這段終曲，居然見到兩位聽眾立即落淚，而這經驗讓我更加明白，聽眾絕對不該輕忽自己：你值得給自己最好的音樂，但那些音樂往往在全曲而非選段裡。《天鵝湖》如此，《睡美人》亦然：巫婆詛咒、大鬧王國、威脅潛伏生日宴、公主昏死失神遊、仙子施法王國沉睡、幻境示現情人共舞……這些效果絕佳且刺激無比的樂段，你多半還是只能在全曲中

聽到。《胡桃鉗》組曲夠精彩了吧？可你若聽過全曲中鼠群與胡桃鉗的戰鬥場面，童聲輕哼而出的雪花王國，以及結尾那充滿眷戀與回憶、彷彿和童年與夢想告別的雙人舞，你就知道柴可夫斯基還是為德不卒，仍把最美的片段與最神奇的筆法保留在全曲。聽《胡桃鉗》組曲，你能領會柴可夫斯基的天才；聽《胡桃鉗》全曲，你才能知道他超越時代的偉大。

倘若你曾被一部作品的選段所感動，別遲疑，請務必找出全曲欣賞。那是報酬最高的收穫，穩賺不賠的投資。台灣幾年前開始講究「慢食」，同理，聽音樂也該學習「慢聽」。即使是規模龐大的《睡美人》，全曲也不過兩個半小時。只要多花一點時間，你將見到前所未見的音樂奇景。一段段的芭蕾舞都如此了，其他交響、器樂作品與歌劇更是如此。普契尼《杜蘭朵》（Turandot）裡的〈公主徹夜未眠〉（Nessun dorma）出名到成為流行文化，但我相信你若聽完全劇，就會發現最美妙、最能逼人熱淚的段落，其實另有他處。

欣賞音樂，請專注

然而如果「慢食」只是單純速度慢，卻沒有用心品嘗，那麼就算吃到豆腐變成豆腐乳，還是不會有任何差別。

想要聽得更深入，我們就必須更專注，雖然這正是一般人最大的罩門。

去年在戲院看《愛・慕》。導演漢內克（Michael Haneke，

《愛・慕》
Amour

導演麥可・漢內克奪下 2012 年坎城影展金棕櫚獎以及 2013 年金球獎與奧斯卡最佳外語片的作品，描述高齡八十多歲的退休鋼琴教授夫妻，面對病魔無情摧殘下的愛情與人生抉擇。

1942-）現實且寫實，把暮年餘光的深情與絕望拍得剔透而殘酷。當電影進行到老先生強餵二度中風、癱瘓在床的病妻喝水，老太太卻吐了丈夫滿身這段，明明是對病況莫可奈何，照料瀕臨崩潰，慘到不能再慘的傷痛點，一堆觀眾卻笑了。

這真的很奇怪。但更怪的是，在台灣這可是見怪不怪。比方說國家交響樂團在 2012 年製作的普契尼歌劇《蝴蝶夫人》（Madama Butterfly），當舞台上面對良人遲遲未歸的蝴蝶，唱道自己寧死也不願再去賣唱，悲從中來哭倒在地，以及被問及孩子名字，卻言「小孩的名字叫悲傷。等他爸爸回來，就是快樂」這兩段，觀眾席居然也傳出一片笑聲。

這有什麼可以笑呢？

「前一個段落，我想是因為接下來蝴蝶的小孩就衝上前抱住媽媽，觀眾大概覺得小朋友很可愛，於是就笑了。但第二個段落，分明是肝腸寸斷的傷心片段，觀眾卻因為詩意的比喻而笑，我就實在搞不懂了。」擔任演唱的女高音林玲慧，表示首演後導演發現觀眾居然發笑，錯愕之餘想盡辦法調整角度，讓孩子「看起來不那麼可愛」，可終究還是徒勞，一笑笑了六場。歌手與團員都很納悶，不知這笑從何來。

雖然電視一天到晚都是殺人棄屍、貪官劣賈的新聞，但我相信世道還未全面崩壞，國人仍然秉性良善。不然台灣不可能還有足以稱道的熱情好客，公序良俗也早就無以為繼。

但既然秉性良善，就該有惻隱之心，又怎會見悲劇而發

笑，視痛苦為無物？

　　如果把這些當成單一事件，自然無從得解，但若長期觀察台灣觀眾欣賞舞台劇、歌劇、舞蹈和電影的反應，就會發現這答案其實簡單，那就是普遍而言，台灣閱聽人的專注力實在不高。

　　無論是《愛‧慕》或《蝴蝶夫人》，觀眾都不是真正目睹慘事，而是「觀賞以此為題的藝術創作」，因此不能說觀眾真的毫無心肝，只能說專注力實在太差，非常不入戲，可以隨時因為一點波動就被帶離劇情而發笑。

　　我們是如何欣賞一幅畫？現在台灣多數觀眾，認為無論任何藝術，要有解說才能「懂」，因此總希望有人導覽。然而一般人對導覽的要求，不外乎背景解說或片段介紹。觀賞一幅畫，就是告訴你畫中人物風景或靜物如何，色彩光線如何施展；聆聽一首樂曲，就是告訴你作曲家人生故事，音樂背後有何隱情，再挑重點旋律動機提示說明──充其量，這些都只停留在國中填充題考試。但欣賞藝術既不是測驗，更不是比分，而是用情感和藝術品交流。一幅畫不是看清楚裡面有幾隻貓狗就算欣賞，一首樂曲也不是比誰能聽出最多主題才算合格，如果沒有真心投入，那麼雖然每個畫面每個字句皆認得，卻是處處分心時時笑場，看了等於白看，聽了等於沒聽。或是我們已經把藝術當成娛樂，閱聽時只求放鬆，卻不願真心投入？

何以發笑，不只是文化學與人類學議題，在台灣也可以是美學欣賞的觀察。希望大家都能生活愉快，但把笑聲留給真正開心的時候，更從品賞中培養自己的專注力。聚精會神聽一首作品一次，絕對勝過把它當成背景音樂一百次。既然都花了時間和精神，何不好好專心聽？你可以把那些省下的體力光陰拿來做更有益處的事，比方說擴展你的欣賞曲目。

聽自己沒聽過、不熟悉的曲目與作曲家

如果你對目前已知的作品已經非常熟悉，那麼請勇敢跨開步伐，欣賞那些自己不熟悉的作品和作曲家。畢竟音樂世界何其寬廣，作品多到我們根本聽不完，早聽多聽總是好。

至於要如何擴展？所謂「你的下一本書，就在你正在讀的這本書裡」；音樂也是如此，一張唱片可能收錄不少作品，可別來來回回就只聽自己知道的那幾首。拉赫曼尼諾夫寫了五首鋼琴和管弦樂團合奏作品，不少人買了全集回家（不過兩張CD），翻來覆去也就是聽著名的第二、三號鋼琴協奏曲與《帕格尼尼主題狂想曲》（Rhapsody on a Theme of Paganini），始終懶得去聽第一和第四，導致有名者恆有名，沒名者恆沒名。這實在可惜，特別那二曲也是極為精彩的創作。能把自己每張CD中的每首樂曲都好好欣賞，就是擴展曲目最經濟也最簡單的方法。

接下來你可以就自己喜愛的樂曲，以其作曲家循線搜集

更多作品。法朗克的《交響變奏曲》和《小提琴奏鳴曲》優美絕倫,那他的《D小調交響曲》呢?當你一一尋查,又欣賞了《前奏、聖詠與賦格》(Prélude, Chorale et Fugue)、《三首管風琴聖詠曲》、交響詩《被詛咒的獵人》(Le Chasseur Maudit)、《鋼琴五重奏》等名作,逐漸喜愛這位作曲家之後,那我相信你也會對他的學生感興趣,比方說蕭頌;幾乎沒有小提琴家能抗拒其《詩曲》(Poème)的誘惑,而你也必然能從此曲感覺到他和法朗克的承傳。但蕭頌不可能只寫了《詩曲》。你隨便一查,就會發現他還有《為小提琴、鋼琴和弦樂四重奏的重奏曲》(Concert for Violin, Piano and String Quartet in D Major)和歌曲《愛與海之詩》(Poème de l'amour et de la mer)兩大名作,而這都是令人一聽入迷的曲子。再接下來呢?蕭頌還有其他創作,而法朗克也不只蕭頌這一位學生。比方說丹第,當年和蕭頌可是法朗克兩大著名弟子。他的交響詩《魔法森林》(La Forêt enchantée)好像很神秘,《法國山歌交響曲》(Symphoniesur un chant montagnard français)似乎也很精彩,這兩曲聽起來又是如何呢?

就這樣一首接一首,一位接一位,無論橫向或縱向,從哪一位作曲家或哪一首作品開始,只要你有興趣,你就一定會聽到西洋古典音樂史上所有重要作曲家以及重要作品。當你從法朗克順藤摸瓜一路聽下去,我確信當你再回到他,你會有更豐富多樣的心得。如果你是演奏者,你也一定會有更多靈感,

體悟先前未能洞悉的奧妙。你也可以從自己喜愛的演奏家開始擴展。比方說你若喜愛小提琴家米爾斯坦或鋼琴家霍洛維茲，何不找來他們所有演奏過的作品欣賞呢？當然他們一定也錄了你不熟悉，或者根本沒聽過的樂曲。既然你喜歡他們在某些作品的演奏，何不就信任這兩位大師的品味，隨著他們認識更多音樂？我就是因為喜愛小提琴家杜梅（Augustin Dumay，1949-）和鋼琴家柯拉德，一張張收集他們的錄音，才得以接觸梅納德（Albéric Magnard，1865-1914）的《小提琴奏鳴曲》，進而認識這位作曲家。我必須說，這首曲子有我聽過最美的旋律，梅納德的其他創作也多能帶給我極大的驚奇與喜悅。

　　簡言之，擴展曲目並不難，你只需要多一些好奇或決心，讓自己習慣嘗試新作品。而和擴充曲目一體兩面的，則是盡可能破除成見與刻板印象，真正把心打開。

不要預設立場

　　有次和作曲家杜文惠聊天；她是台灣少數作品能在歐洲出版的傑出名家，以「全體評審一致同意優異成績」的最高榮譽自維也納國立音樂院畢業。那天我好奇的問：「作曲家畢業考不是把作品交出去就好了？你還有口試嗎？」

　　「當然有。評審委員會請我解釋自己的作品，也會問一些其它問題。」

　　「那當年他們問您的『其它問題』是什麼？」

　　「問題很有趣」，杜文惠笑了笑，「告訴我們，你最不喜歡的作曲家是誰？」

　　那是個什麼樣的問題呢？我還沒意會到它的意義時，杜文惠就宣布了答案：「那只是問題的上半段；下半段是——告訴我們你為何不喜歡。」

　　啊，還能有比這個更刁鑽、更銳利、更難答卻也更有智慧的考題了嗎？對其所愛如數家珍，對於所惡一知半解，這雖是人之常情，但既是一知半解，所得也往往僅是先入為主或以偏概全。這個畢業考問題，其實是要求學生對自己不喜歡的作曲家也得有深入研究，必須嚴謹分析其多數作品之後才能說喜歡與否。

　　這哪裡還是考驗音樂能力，根本是評量人生態度啊！

　　我畢竟幸運。我在十九歲聽到這個考題，從此再也不敢有不喜歡的作曲家。之前我總說自己不喜歡白遼士，覺得他作品過分誇張，但這考題讓我反而加倍鑽研白遼士。聽了他二十多首作品後，我不得不承認，雖然他的作曲風格一般而言非我所喜，但就一位作曲家而言，白遼士的確有偉大創見與想法——他永遠不自我重複，永遠追求新表現和新寫法。能夠不複製自己的成功，已需要極大的勇氣與決心，而每次都要創新實驗，更幾乎保證層出不窮的失敗，但白遼士也義無反顧。即使是那些我不喜歡的白遼士作品，若放到如此脈絡下欣賞，我仍然感到深深佩服。當然，還是有我實在不欣

賞，也沒有意願多去了解的作曲家或作品，但若我不曾花心力去鑽研，無法說出一套鞭辟入裡的理由，我也不能說自己不喜歡——畢竟，就像我當初之所以不喜歡白遼士，不過也就是聽了他兩、三首曲子而已，我其實「沒資格」不喜歡。

　　對作曲家如此，對學問亦然。很多學生很會考試，熟稔各種應答技巧，不必真正了解問題也能猜出八九不離十的答案——課本、老師以及教育體系所期望你回覆的答案。但事實是會考試並不代表會讀書，會讀書也不見得能做學問（當然更不代表為人處事的品質）。如何保持心胸開放，又能在不疑處有疑，更時時給自己機會去探索未知，包括自己所不喜歡的領域，這才能面對考題——不是試卷上，而是現實人生裡的考題。

　　這是最真實的功課。或許，下次就從那首自己最不喜歡的樂曲開始聽起吧！

別排斥古典音樂以外的音樂

　　不過上述各種例子，皆以「安全範圍內」的古典音樂作品為例，但我所說的擴充曲目與不要預設立場，其實也包括古典音樂以外的音樂作品。

　　2008 年六月，鋼琴大師齊瑪曼巴黎音樂會後，法國鋼琴雙后拉貝克姐妹在家設宴招待鋼琴家一家與朋友小聚，包括幾位著名的古典鋼琴家以及熟識的爵士與搖滾樂手。當她們

得知舍妹張懸那時就在倫敦，也就順道邀了我倆這不知天高地厚的兄妹一起晚餐。

　　早就耳聞姐妹二人是派對高手，她們在龐畢度中心後的四層古宅是樂界著名的「拉貝克城堡」，那天果然賓主盡歡。這些不同領域的音樂家聚在一起，聊的內容天南地北，自也包括音樂。但即使是如此出類拔萃，對藝術有精深見解的演奏家，當他們聊音樂，聊到作品與演奏最深刻幽微的表現，他們都用非常簡單明確的語言，簡單明確到連我都一聽即懂——這是驚奇之一。

　　驚奇之二，是他們的討論範圍極其廣博，從當晚音樂會的貝多芬與布拉姆斯一路到現代電音表現手法。我從來不知齊瑪曼對最新抒情搖滾與爵士竟有相當深刻的了解，我也瞠目結舌於席間一位電吉他演奏家對齊瑪諾夫斯基和巴赫直指核心的見解。

　　但這其實是我大驚小怪。不同類型的音樂就像不同語言，語言本身沒有高下，重要的是語言使用者「說什麼」以及「如何說」——前者是作曲家和演奏家所欲呈現的思想與情感，後者則是這些思想與情感的表達方式。對真正通透的藝術家而言，看的也只是「說什麼」和「如何說」。他們不會以古典、爵士、流行、民俗等類型來劃分音樂，能夠不帶偏見的直視核心，自然更不會認為音樂類型有高低之別。

　　晚宴主人就是最好的例子。拉貝克姐妹可以一面鑽研巴

洛克鍵盤樂奏法，一邊與爵士名家即興演出。她們將古典的雙鋼琴與四手聯彈表現到史無前例的至高絕境，又可以熱情洋溢地擁抱當代創作與搖滾。齊瑪曼和拉圖都是好友，瑪丹娜也是她們疼愛的妹妹——就在這場晚宴前一週，「拉貝克城堡」才溫暖招待了這位超級天后。聽姐姐卡蒂雅的個人專輯，蕭邦與現代共冶一爐，各式樂風通透入裡，不僅邀來爵士鋼琴名家 Chick Corea、Herbie Hancock、Gonzalo Rubalcaba 合奏，好友史汀更跨刀唱了兩曲。如果古典音樂家心裡都沒有界線，我們又何須畫地自限？

　　每個人都有自己的偏好，不太可能任何音樂都照單全收，但我希望這限制是來自真實感受而非人云亦云的成見，特別是古典音樂的「定義」一如第二章所言，其實非常模糊。像《歌劇魅影》（The Phantom of the Opera），就其寫法和結構，我實在找不出它不能稱之為歌劇的理由。當然《歌劇魅影》不是用歌劇聲樂唱法演唱，但誰規定歌劇只能用一種方式表演？事實上從歌劇、輕歌劇到音樂劇（musical）一路走來，其中的傳承常常大過變異。著名的《維京歌劇指南》（The Viking Opera Guide）就做了務實的折衷，把著名音樂劇作品與作曲家列入條目卻不多做介紹。想必編輯也知道，依照他們的定義，音樂劇也該列入其中；但他們更清楚，想查音樂劇資料的讀者，不會以這本辭典為參考書。

　　在 1960 至 70 年代，許多西洋流行音樂創作者皆有古典

功底，筆下的熱門金曲也常可見昔日作品身影。比方說 Procol Harum 發表於 1967 年的經典名曲《蒼白的淺影》（A whiter shade of pale），就是受巴赫《G 弦之歌》與清唱劇著名聖詠《醒來！那聲音呼喚我們》（Wachet auf, ruftuns die Stimme）啟發後所得的創作。我們從這些作品見到延續不斷的音樂創作脈絡，而這些創作又可能回過頭來影響新一代的音樂家。所謂的古典音樂作曲家與演奏家並非活在無塵室裡。如第五章所言，1970 年代至今本來就是音樂取材最豐富，也最歡迎技法融合的世代。欣賞者聽的樂種愈多，自然就愈能觸類旁通，更能和我們這一世代的詮釋者共鳴。你當然可以不喜歡古典音樂以外的音樂，但最好別排斥，不然你永遠不會知道被你摒棄的是什麼，而那說不定還深深影響了你所喜愛的作品。

增進音樂之外的知識

同理，若想持續深入古典音樂，不只要多聽不同類型的音樂，更需要多方學習。

文學與文化評論家薩依德（Edward W. Said，1935-2003）在其《文化與帝國主義》（Culture and Imperialism）一書中，以「對位式閱讀」（contrapuntal reading）為方法，討論西方帝國主義與第三世界民族主義層疊交融的複雜關係[2]。之所以借用「對位」這個音樂概念與技法，我想並不完全因為薩依德喜愛音樂，而是現實政治與文化精神這兩大脈絡真是同時開

展，宛如兩條聲線彼此發展牽動呼應，只能是「對位」而非「交錯」。但「對位式閱讀」並不是文化研究的專利，而該是我們認識世界的方法，對音樂的理解也當如此。只會音樂的音樂家，絕對不會是最好的音樂家。想要自音樂欣賞中更上層樓，就必須增進其他領域的知識。

常常聽見有人驚訝於音樂家不能只練琴練唱，還需要廣博涉獵——唉，怎會驚訝呢？沒有藝術創作能夠脫離它的時代。不讀拜倫、雨果、拉馬汀，怎能真正了解李斯特？對法國大革命思潮一無所知，又如何深入貝多芬？

許多人認為歌唱家只要聲音好就夠了，殊不知要詮釋好一個角色，不只要琢磨歌唱藝術，更必須多所閱讀，以學養幫助自己融入角色與時代。比方說根據普希金詩劇所寫的俄國宮廷歌劇《鮑利斯·郭多諾夫》，故事敘述權臣謀害太子奪權，導至國政動盪、反叛四起，終因良心譴責發瘋而死。劇中一段是老僧皮門（Pimen）在修道院寫俄國編年史，將郭多諾夫竊國之事詳實記載。不過就是一名修士在自己房間寫作，這算得了什麼呢？許多歌唱家都把此段當成老者對時局的譴責和感嘆，以蒼涼無奈的方式演唱，和劇情前後形成鮮明對比。

就邏輯或戲劇效果而言，如此設想當然合理，然而若對俄國歷史有更深一層的認識，就會發現場景可能意在言外——在郭多諾夫之前，沙皇伊凡就曾下令禁止任何編年史寫作，違者一律問斬。即使在修道院，倘若文稿被發現，皮門就是

死路一條。因此普希金的安排想必有其強烈反抗的情緒,而歌者若知這段史實,或對俄國文學有所認識,皮門的獨白就不會只是平靜感傷,而或許是以生命為賭注的憤怒激昂[3]。這是完全不同的詮釋,而詮釋的知識並非來自樂譜判讀或聲樂技巧。

曾經旁聽、甚至參加過音樂家大師班(master class)的人,往往會驚嘆於許多名家的解說能力:許多人僅能以「很優美」、「很好聽」等形容詞描述音樂,為何這些音樂家就能逐音逐句講解,説出一連串扣人心弦的故事?許多指揮家排練也是如此。不過就是一個和弦,某些大師就能講出一番大道理,讓那幾個音的組合呈現深刻奧義。難道音樂家天生就有豐富的想像力?

答案其實很簡單:知識愈豐厚,想像力也就愈豐富。愈是廣博涉獵,對音樂的理解也就愈靈活豐富,而非左支右絀、動輒得咎。我所認識的傑出音樂家,無一不學養深厚。技巧只是工具,透過工具能説出什麼話,才是他們能成一方大家的關鍵。

曾讀過一本小書,內容是梅湘談拉威爾的三首作品。大師論大師,自然精采萬分。對充滿童趣的《鵝媽媽》(Ma mère l'oye),在最後一曲〈神仙花園〉(Le jardin féerique),除了調式與和聲分析,梅湘更寫下如此感人的文字[4]:

「這是童年與人性的花園。音樂裡盡是所有兒時的神奇魔

法──那像是找到昔日舊玩具時所流下的淚水，是伸手觸摸卻可能幻滅的過去。」

「隨著滑音和鐘聲，花園在管弦樂音浪中開啟，一切卻又停止在最後的和弦，彷彿音樂化成了大理石像。那花園終究只能讓人瞥見一眼，宏偉的大門仍然闔上。原來神仙花園無論多麼美好，都無法闖入……那是人類的秘密，你只能用夢來進入這個花園……」

如果你聽過《鵝媽媽》，聽過〈神仙花園〉，就會知道這真是最美也最貼切的形容。堅實的音樂訓練與寫作能力，讓梅湘摸透拉威爾的所有技法，但這本書讓人打從心底佩服的，仍是梅湘進入音樂本質而直探作曲家內心的評語。那是飽讀文學、熱愛詩歌，浸淫於宗教、礦石、鳥類等各類學問的作曲家，在音符之外所給予我們的美麗。要分析〈神仙花園〉的和聲或句法，受過專業訓練的音樂家即可做到，但要寫出梅湘對〈神仙花園〉的描繪，卻是可望而不可及的手筆。

體會作曲家所屬的文化與風土

不過，生長在亞洲的我們若想更加了解西方古典音樂，幾乎無可避免，必須讓自己的知識延伸到對歐陸文化與風土的體會。

這當然有例外。有些人就是有不學而知的能力，想像與感受強大如神通。德布西沒真正去過西班牙，卻寫出最好的

西班牙音樂；沒到過東方，樂曲卻充滿東方思維與靈魂。張愛玲小說裡種種生死愛恨，竟多寫在她實際戀愛之前。「一個才情堪用的年輕女人只要走過禁衛軍營的餐廳窗口，朝裡面看一眼，就可以寫出一本關於禁衛軍的小說。」亨利·詹姆斯（Henry James，1843-1916）這句話，說的就是像德布西與張愛玲這樣的奇才。

只是我們也心知肚明，一般人畢竟沒有這樣的稟賦。小說大師葛林也來和文壇前輩抬槓，認為這才女「進行到書中某個階段，會發現她必須去和一個禁衛軍上床，才能打探到細節[5]。」──好吧，感謝葛林以如此壞心的方式告訴我們學術研究的重要。但假使我們只看結果，那麼不管用什麼方法，最後都必須要讓自己對禁衛軍瞭若指掌，寫出具有說服力的精采小說。

但這瞭若指掌應該要到什麼程度才行？或許我們可以先看看下面這段文字：

[……] 一次和兩個美國朋友去看實驗電影，那電影拍得很實驗，主題恐怕是人生的意義，但也很有可能是其他的玄機，我們都看得一頭霧水。

我正昏昏欲睡時，一個海洋的鏡頭彷彿一道強光刷地打散了我墮落的睡意。

我指著銀幕對旁邊的朋友說：「嘿，那是台灣。」

兩個朋友，一個來自蒙大拿，和一個紐約猶太人，都說：「你

確定嗎？這是有關加州的電影。」

　　但那個鏡頭絕對不是。

　　那海水漾動的姿態和浪花拍打的形狀，雲層堆積的高度，陽光閃爍的方式，青空的藍度，花崗岩烏黑的色澤，波浪的聲音和頻率，荒草之後木麻黃灰敗的表情，我記得如此深切，我夢過許多次了，每次我都不想醒來。我甚至知道影片無法傳達的風的鹹味和沙的溫度。那不會是別處，不是全世界隨便一個海岸，一定是台灣東部而且不是花蓮或宜蘭。

　　我全身發熱，眼睛也熱了。是台東。

　　一直到電影結束我都發熱病似的，非常激動堅持那是台東，朋友也開始動搖了，我們瞪著片尾的一長串拍攝小組名單，直到發現一個拍攝小組果然負責台灣台東，我們全傻在座位上。這導演根本不是臺灣人，電影劇情也和亞洲一點關係都沒有，竟會無緣無故出現台灣的海濱鏡頭，而我竟然憑那兩三景就可以確切指認拍攝地點。

　　朋友問我為什麼。

　　「因為我是台東長大的。」我說[6]。

　　或許你會說，一般人又不是這段文字的作者，知性感性兼具的柯裕棻，怎麼可能敏銳善感至此？但即使沒辦法透過影片中幾個海洋的鏡頭就認出家鄉，欣賞音樂若想更上層樓，就必須使自己培養出判斷作曲風格的能力，能從幾個小節，甚至幾個和弦中認出作曲家是誰。除了多欣賞，親自遊歷作

曲家的生活環境，或者學習作曲家所使用的語言，都能讓我們更貼近他們的藝術語彙與支持其創作的養分，甚至幫助我們真正體會他們的創作。

艾爾加對我而言就是如此。這位作曲家和我原本不親，念大學時初聽其《第一號交響曲》，覺得那簡直是全世界最無聊的音樂。可不到兩週我就知道錯了——這世上還真有更無聊的曲子，那就是艾爾加的《第二號交響曲》。

但在英國待久了，和英國人一起聽艾爾加次數多了，不知從何時開始，我居然也能夠體會《第一號交響曲》的深邃與美麗。不只終於了解為何英國人那麼愛艾爾加，到最後連自己也深深愛上他的音樂。在艾爾加最深刻的作品中，回首每一步都是榮華與蒼涼相伴。管弦幻化出的絢爛虹彩照得人目眩神迷，一定神才知夕陽早在地平線徘徊。那是難以撐持卻又必須前行的旅程，日不落國榮耀沒去後的鄉愁與眷戀。如果不曾在倫敦求學，我很可能一生都不會喜歡艾爾加。

在拙著《遊藝黑白》第五章，對每位受訪的亞洲鋼琴家，我幾乎都請教他們如何面對不同文化以及如何深入詮釋西方作品，而他們的回答異曲同工：這實在沒有捷徑，就是從生活、藝術以及語言中體會。德文的結構，法文的聲韻，斯拉夫語系的重音，在在影響貝多芬、德布西和蕭邦的寫作。義大利與西班牙空氣裡不同的乾濕不只反映在其繪畫的透明度，也見於其音樂中相異的色彩基底。建築、雕塑、繪畫、食物

與風俗傳統，每一項也都和音樂互通。

不是每個人都有出國遊歷的條件，也不是每個人都有時間學習多國語文，但如果你喜愛音樂，請更要磨利自己的感官，珍惜每一個旅行與學習的機會。音樂能幫助你看得更多，想得更深，只要你願意思考與沉澱。

不過，我之所以引柯裕棻這篇散文，還有另一個重要原因。

找到自己的觀點與聲音

「讓你回到過去聽三場演奏，你會選什麼？」──很多人大概都曾感嘆吾生也晚，心中也必有不同答案。既然我以鋼琴音樂為研究主力，如果可以，我當然想聽蕭邦、李斯特和拉赫曼尼諾夫，聽聽蕭邦的音色是否真的神奇，李斯特的技法究竟何等高強，拉赫曼尼諾夫的現場和錄音又差距多少？啊，如果可以追回那些消失在風息中的聲響，那該有多好？

這是理智所得的結果，但情感上，我選的會是另外三個完全不同的答案。

那是我國中時的三場音樂會：聯合實驗管弦樂團（國家交響樂團前身）的全場華格納，聯管和小提琴家阿摩雅（Pierre Amoyal，1949-）合作的貝爾格《小提琴協奏曲》，以及台北愛樂演出的拉威爾歌劇《兒童與魔法》（L'enfant et les sortilèges）。

我永遠也不會忘記，華格納《諸神進入瓦哈拉》（Entrance

of the Gods into Valhalla）那驚天動地的定音鼓，阿摩雅飄浮於樂團之上的極弱音，還有梅哲（Henry Mazer，1917–2002）與台北愛樂所創造出的頂尖趣味——十五歲已經不能算是孩子，但我國三時那場《兒童與魔法》，卻有我童年所有的回憶。「真的嗎？這幾場演奏真的那麼美好嗎？還是歲月神化了記憶？」或許我會驚喜，或許我會失望，但如果可以，我想回到過去，以現在的耳朵和見識再去聽這三場深深影響我的音樂會。

我在台北出生長大。小時候我常想，如果我人在紐約、倫敦、巴黎、東京等大都會，我就可以聽到最知名的音樂家和最好的演出，親眼見到唱片裡那些名聲顯赫的大人物，那該有多好！

等到自己真的在波士頓與倫敦生活過，我才發現事實並非全然如此。

在西方大家所熟知常見的，總是那些固定面孔。可是還有非常多傑出音樂家，因為種種緣故，不見得能在西方成名或成為主流。我能透過錄音錄影認識西方音樂家，但我所認識的東方音樂家，即使藝術成就不遜於西方同行，甚至可能還在他們之上，卻往往不被歐美所知。我知道西方所知道的，又知道西方所不知道的，還因此過濾掉許多似是而非的偏見。繞了地球一圈，這才發現能夠生長在台北，其實是極大的幸運。

來自台灣的另一好處，在於這是音樂市場並未被唱片公

司與經紀公司掌控的土地,音樂出版更沒有限制。在出版社支持下,我可以盡情挖掘演奏家的音樂與人生。我的寫作沒有篇幅約束,沒有商業考量,更可以提出自己的觀點。

是的,自己的觀點。

有次和鄧泰山搭計程車,收音機傳來古典鋼琴演奏。

「嗯,應該是女性彈的。」用心聽了一會兒,鋼琴家突然這樣說。

若說樂曲有「性別之分」,這話大概不合時宜,但能否透過演奏得知表演者性別?這我其實一直非常好奇。

只是當他繼續聽下去,鄧泰山居然說:「這應該是亞洲人。」

這就讓我更好奇了。不單性別,難道連出身背景都聽得出來嗎?當樂曲播完,廣播主持人宣布演奏者——果然是亞洲女性鋼琴家——之時我簡直要驚呼出聲了!真的嗎?真的能從演奏就判斷出這些嗎?

那是 2010 年的事了。當然鄧泰山是極其敏銳的音樂家,可是如果能單從聆聽演奏而作出如此判斷,那就表示音樂裡一定透露出某些讓人得以察覺的訊息。無論那訊息多微小,只要存在,必然就可察覺。重點是那些訊息是什麼,要如何體會。

幾年下來,我也有了屬於自己的心得。韓國小提琴大師鄭京和(Kyung Wha Chung,1948-)2013 年在台北演奏的法朗克《小提琴奏鳴曲》就是一例。此曲第四樂章第一主題最

後重現時，音樂大致是一段重複後加上尾奏。以一般西方演奏者的觀點，這兩段就是循序漸進，最後抵達終點。我所聽過絕大部分的演奏也是如此，包括鄭京和年輕時的錄音。

但當晚的鄭京和卻不然。第一段她的音色極其纖弱細瘦，句尾時值也未拉滿，若非整段句法都如此設計，我恐怕會認為那是技巧失誤。可到了後一段，音色竟綻放得飽滿溫暖，寓剛健於婀娜，又以昂然自信的神情瀟灑迎向結尾。「山窮水盡疑無路，柳暗花明又一村」，在這最後一分鐘，鄭京和地獄天堂轉了一番，如此幽微奧妙的曲折，我非常確信是東方多過西方的美學。若是我在計程車上聽到如此演奏，我會因為這一分鐘而判斷演奏者是來自亞洲的小提琴家。

鄧泰山曾經表示，他愈來愈喜歡在亞洲國家演出。無論是家鄉越南、台灣或日本，他都覺得聽眾更能理解他的音樂。韓國鋼琴巨擘白建宇則曾在與我的訪問中如此審視自己的詮釋：

東西方的生活、文化和教育都不同，但我們還是可以把最精緻的想法與東方智慧介紹給西方，甚至是透過西方音樂來介紹。舉例而言，「線條的圖畫」、「無為的意義」、「寂靜的聲音」、「留白的美學」，這些非常東方的概念皆能在我的詮釋中出現，而它們也和西方作品配合得極好，彼此沒有扞格。

無論是鄧泰山、白建宇或鄭京和，他們對西方音樂都有非常深刻的鑽研，年輕時努力爭取西方認可，演奏也像西方音樂家。但我很高興且感謝，到了這個年紀，他們背後的東方文化反而回過頭來豐富了他們的演奏。我相信亞洲有屬於

自己的欣賞角度與聆聽觀點，我們更該有屬於自己的聲音。這並非要扭曲西方經典音樂，或恣意比附解釋，而是在努力深入了解後，以我們的文化增益古典音樂的內涵，為這門藝術開創更寬廣的表現可能，探索更深邃的精神層次。德布西可以在位於內陸的勃根第起草他的交響素描《海》，讓想像帶他到無邊無際的大洋，若你了解這部作品，也深愛家鄉的陽光，何不在德布西的音樂中思考台東海岸的澄澈燦爛，如果你相信那其中確有互通之處。這不會減損《海》的色彩，只會增添它的豐富。

「距離一樣遠，也就一樣近」，我一直謹記指揮家呂紹嘉告訴我的：只要我們夠虔誠謙虛，也夠努力認真，亞洲音樂家與愛樂者可以深入各類音樂，比西歐諸國彼此之間更沒有距離。見諸歷史，所有文化都透過交流而成長，因為自滿而衰敗。古典音樂能否在二十一世紀繼續前進，亞洲音樂家與愛樂者正是關鍵。最好的貝多芬詮釋可以是以德文說德國人的感情，但也可以是台灣人以德文說台灣人的感情。那是偉大音樂之所以不朽，超越時代、語言與族群而讓普世聽眾感動的原因。

但就像我從鄧泰山、白建宇、鄭京和等人的音樂中得到不同於西方的亞洲思索，想要聽到來自台灣的觀點，就必須有來自這塊土地的聲音。說到底這也只有一個辦法，就是支持與鼓勵台灣的音樂家。

擁抱世界，也要支持故鄉

　　挪威鋼琴家安斯涅（Leif Ove Andsnes，1970-）現在可謂
眾口交讚。或許你並不特別喜愛他，但論及演奏與思考之嚴
謹，大概鮮少有人能否認他的成就。不只唱片等身、獲獎無
數，安斯涅曲目從巴洛克到當代無所不包，堪稱穩健步向大
師之林的中生代名家。

　　安斯涅是如何成名的？他僅得「歐洲電視青年音樂家年
度比賽」冠軍，而非顯赫國際大賽首獎，年輕時甚至也沒有
凌厲快意的超絕技巧，曲目雖有特色卻也稱不上令人驚艷。
成名或許還算容易，能持續進步至今，直至舉足輕重的樂壇
俊彥，他究竟有何獨特之處？

　　「我最大的幸運，在於來自一個小卻支持我的國家。」
在《遊藝黑白》訪問中，安斯涅倒是坦白：「像我這樣的人，
要是生在古典音樂大國，大概根本就出不了頭；正因為我在
小國挪威，得到注意並不難，而大家都給我支持鼓勵：政府
給我補助，電視台轉播我的演奏，更重要的是挪威民眾持續
來聽我的音樂會，讓我能累積演出經驗、持續成長。」

　　世上當然有極其早慧，十二、三歲就能掌握所有演奏技
巧的天才，但多數人其實像安斯涅，十八、九歲都還處於「傑
出卻非卓越」，要到三十歲之後才真正成熟。當鋼琴家脫離
學生身分，如果沒有演出機會，又有多少人能夠年復一年、
日夜專注辛勤苦練？安斯涅能有今日，關鍵仍是家鄉政府與

愛樂者的支持。如果挪威只是等待外邦大師來訪，吝於給予本地新秀機會與協助，安斯涅也無法自不斷演出中茁壯。挪威願意用心投入，自然也就培養出如安斯涅一般的名家，最後造福自己也造福世界——而那是一個人口僅五百萬的國家。

安斯涅的故事，也是小號演奏家安東森（Ole Edvard Antonsen，1962-）的經歷。他在 1992 年於挪威發行的個人專輯大賣十五萬張，不但讓他成為家喻戶曉的名人，更受 EMI 邀請發行專輯，於是持續成長至今，成為樂壇舉足輕重的銅管大師。

為何學習古典音樂？

安東森是如雷灌耳的當代「古典」小號名家，但他其實對各種音樂都很在行，在爵士與跨界領域都有傑出成就，甚至自己也作曲與指揮。「這和我的家庭有關。家父是業餘音樂家。說是業餘，是因為他還有其他工作。但他組織了大樂隊（Big Band）還有木管樂團。家母會演奏風琴，我哥會吉他，我和我弟都吹小號。在我記憶中家裡永遠充滿音樂，古典、爵士、流行、搖滾、民俗，什麼都有！」

既然如此，為何安東森還是接受非常正式的學院派小號學習呢？「因為家父非常堅持，音樂家還是要有扎實的古典訓練。這是一切技藝的根本。只有想法卻沒有實踐技術，或是只有創意卻沒有應當素養，最後常是成果低劣不堪。我總

是從古典作品中學習，看作曲家如何表達以及如何記譜。更不用說古典作品中對小號的技巧要求，總能讓我精進努力，也讓我不斷思考小號的表達藝術 [7]。」

安東森的經驗其實說明了一件事：如果你喜愛音樂到非得生活在音樂中不可，想要有系統的掌握有關音樂的一切，那麼進階進到最後，自然就是投身於音樂學習，而且就是從古典音樂學起。這本書雖然極力避免音樂專業術語，也盡可能不提音樂寫作技術分析，但若想懂得更多，到最後你勢必還是得了解什麼是「奏鳴曲式」⊙ [05]？什麼是「輪旋曲」⊙ [03]？轉調轉得多遠才算「遠系轉調」？「純律」和「十二平均律」有何不同……

只是音樂哪裡都可學，無論何時開始都不嫌晚，學校也只是選擇之一。都有人可以自修微積分了，「十九行二韻體」或「六合詩」（Sestina）的格式也比絕大多數的曲式難懂，樂理書不見得有你想的難懂，自修也不失為好方法。

另一方面，如果你就是音樂學生，你也不必非得以音樂為業。

我在倫敦雖然念音樂學博士班，但還是旁聽了些大學部的課。有次我問了幾位大學生他們的生涯規畫，沒想到許多演奏技術和學業成績都非常傑出的學生，竟表示未來不會以音樂為業。再問下去，他們也不是因為念了音樂系所以才決定「轉行」，而是在念音樂系之前就決定「只在大學階段鑽

研音樂」，以後要走其他的路。

「既然你們以後不以音樂為業，為何大學要念音樂系呢？」

「因為我喜歡音樂呀！」一位同學這樣回答：「我喜歡音樂，但不認為自己可以靠音樂為業，也不能想像自己成為全職音樂家。但我確實喜歡音樂。既然如此，何不利用大學階段念音樂系，好好念我喜歡的音樂，給自己更扎實的音樂知識與演奏能力，之後再去念其他專業呢？」

安東森清楚知道自己為何要鑽研古典音樂，而這些英國大學生清楚知道自己為何不要繼續學習古典音樂。人生目標雖然不同，卻都明白自己的選擇。也難怪這些大學生念音樂念得那麼開心，練琴練得很有目的，因為那是他們自己的選擇。誰說念音樂就一定要以音樂為業？但也沒聽說因為學生選擇自由，英國就培育不出音樂人才，反而因為各行各業可能都有原來學習音樂的學生，當這些人功成名就後，對音樂活動的捐款也就格外慷慨。看看皇家歌劇院、倫敦交響或倫敦愛樂所得到的捐款（而且往往還是匿名捐款），我想台灣任何音樂表演團體都只能望洋興嘆。

我們的教育心態非常奇妙。一方面期待子女能夠充分發展，一方面又指望孩子能學獲利最快最容易的科目。前者需要時間探索，後者則要求立即成果，最後仍多是後者壓過前者。想從音樂獲利其實並不容易，但許多人之所以對音樂沒有興趣仍一路學習，無非出於將本求利——既然從小學了音

樂，已經投下了資本，那以後就繼續學音樂並以音樂為業，趕快回本最重要，即使這些家庭經濟上並無顯著壓力。結果就是為了回那一點本，卻喪失更多發展可能，還創造諸多學音樂卻不愛音樂的小孩——啊，這實在不可能。沒有愛，音樂不會存在。

千山萬水，莫忘本心

也因此，無論學習帶你走向何處，請永遠記得音樂給你的感動。就算是最微不足道的樂曲，最不知名的音樂家，最不起眼的演奏，只要你喜愛，那就是重要。

在 1954 年發行的第五版《葛羅夫音樂大辭典》（*The Grove Dictionary of Music and Musicians*）中，對於拉赫曼尼諾夫，它給了這樣的評語：

拉赫曼尼諾夫的鋼琴演奏技巧在當時堪稱第一，至於其當時的作曲成績，卻幾乎稱不上名家的層次 [⋯] 就技巧而言，他確乎具有高超的天賦，卻也多所牽制。音樂結構和效果都堪稱佳作，但在組織上卻失之單調，主要是以造作氾濫的曲調，伴隨著各種由琶音推衍而得的修飾句建構而成。

拉赫曼尼諾夫在世時，有部分作品聲譽鵲起，不過景觀恐怕不能維持長久，音樂家們素來也未對它多表好感。大眾之所以對其第三首鋼琴協奏曲讚譽有加，是因為它與第二首類似，故而嘗試有所突破的第四首從一開始就一敗塗地。在他的末期作品裡，

唯一能獲得音樂會聽眾廣泛注意的，是以帕格尼尼主題為主、供鋼琴和管弦樂團演奏的狂想曲（變奏曲）[8]。

這段文字呈現的並不只是作者偏見，而是當時許多人的共同想法，雖然在之後的《新葛羅夫音樂大辭典》裡我們再也找不到如此介紹。關於這個議題可以討論的面向很多，但追根究柢，無論你欣不欣賞這位活到 1943 年，卻仍然頑固堅守調性音樂與寫作美好旋律的作曲家，很少人能夠否定拉赫曼尼諾夫的音樂具有立即感人的情感力量。即使仿效者眾，卻無一人能夠企及他的成就。

為什麼會這樣？既然他的曲調「造作氾濫」，不過是由「琶音推衍而得的修飾句建構而成」，如此簡單的招數，為什麼拉赫曼尼諾夫就是獨一無二，別人想學卻學不會？普契尼席捲歌劇世界時，許多人也罵那音樂甜膩濫情、過份簡單，隨便模仿就能寫出類似作品。但一百多年過去，又有誰學到了他的旋律？

不思議且不可說。沒有任何理論能夠成功解釋，為何某些樂曲就是能感動人心，為何某些旋律就是使人難以忘懷——但也幸好如此。那是音樂最神秘，也是最偉大的力量。它要求你我以情感探索，以心靈相待，最後又化作溫暖的回憶成為我們最珍貴的寶藏與養分。「愛」和「音樂」是最美的同義詞，而你永遠可以給自己寫情書。

註釋

1　維吉妮亞·吳爾夫 (Virginia Woolf)，劉炳善等人譯，2004 年，《普通讀者：吳爾夫閱讀隨筆集》，頁 603，遠流出版。

2　該書第四章就以威爾第歌劇《阿伊達》為例討論。見薩依德，蔡源林譯，《文化與帝國主義》，2001 年，頁 211-244，立緒文化。

3　見俄國男低音聶斯捷連柯 (Yevgeny Nesterenko，1938-) 的訪問。根·齊平·焦東建·董茉莉譯，2004 年，《當代俄羅斯音樂家訪談錄》，頁 118，北京：人民音樂出版社。

4　Olivier Messiaen and Yvonne Loriod-Messiaen, *Analyses of the Piano Works of Maurice Ravel*, trans. Paul Griffiths. Paris: Durand, 2005, 20, 22.

5　格雷安·葛林，盧玉譯，《愛情的盡頭》，2001 年，頁 30，時報出版。

6　柯裕棻，《甜美的剎那》，2007 年，頁 76-78，大塊文化。

7　此內容出於作者與安東森的訪談，2012 年 11 月。

8　引自赫洛德·荀伯格(Harold C. Schonberg)，陳琳琳譯，1993 年《現代樂派》，頁 39-40，萬象圖書。

在音樂中找到自己

結語

舊金山很舊嗎，

上海是哪一座海？

我從青康藏書房開始散步

天空是平行的雲林

左邊是德里，右邊是馬德里

前面是巴基斯坦，後面是巴黎

走累了，就把雙手伸進遙遠的青森

將一顆蘋果對半剖開

摘自〈空旅行〉

孫梓評，《善遞饅頭》（木馬文化，2012）

　　什麼是「冒險」？

　　極限運動，是的；造訪異國，是的；秘境探奇，是的；追索未知，是的……我們給予「冒險」各式各樣的定義，無論是親身經歷或憑空想像，這個詞總能令平淡日子帶來期望，為生活注入些許活水。

　　只是當世界變得複雜難解，想像往往卻逐漸定型。「冒險」常成了金錢打造的興奮劑，定義也變得沒創意。刺激仍是眾人追求的目標，只是標準愈來愈單一，也愈來愈可預期。

　　如果「冒險」不限於身體位移，那麼在藝術世界中，我們永遠能以心靈做極限運動，以思考造訪異國。音樂家都是冒險王，隨時可以把你送往他方：法國人比才將筆尖指向西

班牙情欲蠢動的菸草工廠，義大利的普契尼則帶聽眾到長崎藝伎的雅麗門房；馬斯奈寫有伊斯坦堡魔女飛天情話，華格納成名作更是歷久不衰的鬼盜船長。或許你熟悉，陌生也無妨，跟隨音樂，你就能到無法親臨的現場，在夢的邊境開窗。不必活在蘇聯，蕭士塔高維契也能讓你見到險惡時局下的人性掙扎，精神意志的終極榮光；無須重蹈上世紀的兩次大錯，傾聽《戰爭安魂曲》，布瑞頓就為我們揭露真實殘酷的命運試煉，在荒謬中訴說希望。而在那如銀河星子燦爛的華彩瑰麗裡，梅湘《圖蘭加利拉交響曲》蘊藏著宇宙運行的玄妙音響，天地大愛的終極嚮往。別怕太空迷航，當樂音結束，你會安然重返家鄉。

「透過作曲家的作品，我們不只能夠看得更多，更能讓他們所見所聞內化成我們自己的經驗。不要害怕你不能和貝多芬一樣深刻。只要你能正確照他的指示，誠心探索，就能到達那之前從未想過，自己所能觸及的深刻境界。」鋼琴大師歐爾頌 (Garrick Ohlsson，1948-) 的體悟，也是我要和大家分享的祝福。旅行的意義，從來都是由你我的心靈界定。藝術創作讓我們認識世界，同時也更認識自己。我們有多好奇，就可以走得有多遠；走得愈遠，其實也就愈能探究本心。

願各位讀者一路順風、賞樂愉快，永遠保有赤子的好奇，在音樂中找到自己。

附錄

CD 曲目解說

1.

Claudio Monteverdi: 'Domine ad Adiuvandum' from *Vespro Della Beata Vergine 1610*

<div align="right">Paul McCreesh, Gabrieli Consort & Players (2005)</div>

蒙台威爾第：《聖母晚禱》(1610) 之開頭
麥克里希指揮加布耶里合唱與合奏團 (2005 年錄音)

　　蒙台威爾第於 1610 年所寫下的《聖母晚禱》，旋律優美且聲樂技巧繁複，是劃時代的巨作。麥克里希是十七世紀音樂專家，聽他指揮自己成立的加布耶里合唱與合奏團以復古方式演奏昔日經典，確能使人耳目一新。就以蒙台威爾第獨到的華麗酣暢，揭開我們音樂之旅的序幕吧！

Deus in adiutorium meum intende.	上帝啊，請儘速拯救我。
Domine, ad adiuvandum me festina.	主啊，請立即幫助我。
Gloria Patri et Filio et Spiritui Sancto.	榮耀歸於聖父聖子和聖靈。
Sicut erat in principio, et nunc, et semper, et in	就如最初開始，如現在，且永遠如是，
saecula saeculorum. Amen. Alleluia.	世界沒有終結。阿門。哈利路亞。

2.

Johann Sebastian Bach: 'Contrapunctus II' from *Die Kunst der Fuge, BWV 1080*

<div align="right">Emerson String Quartet (2003)</div>

巴赫：〈對位二〉，選自《賦格的藝術》
艾默森弦樂四重奏 (2003 年錄音)

　　聽完文藝復興晚期的樂風，再來欣賞巴赫精湛絕倫的對位，相信更能感受兩者的相同與相異。《賦格的藝術》是巴赫晚期未完之作，也可說是他一生藝術的縮影。「賦格」來自拉丁文 Fuga，原是逃跑、遁走之意。賦格曲主題於各聲部依次進入，隨音樂發展而不斷出現，將樂思作高度邏輯化的延展。〈對位二〉是此曲第二首，將原主題以法國風處理（附點節奏）而開展出四聲部賦格。賦格曲中第一聲部進入時的樂句稱為主題（subject），第二聲部通常在高一個五度或者低一個四度的地方進入（0′08″），稱為答題（answer）；同時第一聲部演奏對位的旋律性伴奏聲部，稱為對題（countersubject，對題也可不出現而僅有相對簡單的伴奏）。第三聲部進入時又是主題，通常回到主調（0′16″），即比第一個聲部高或低八度，同時第二個聲部繼續演奏對題，第一個聲部則相對自由。以此類推，第四個聲部進入時又是第三聲部的答題（0′23″）。如此曲所示，賦格主題不必完整重現，作曲家可用擴大、縮小、倒影、逆行等技巧變化旋律，展現多采多姿的對位手法。

3.

Joseph Haydn: Trumpet Concerto in E flat major, Hob: Vlle/1; III. Allegro
　　Mark Bennett, trumpet; Trevor Pinnock, The English Concert (1990)
海頓：《降 E 大調小號協奏曲》，第三樂章：快板
小號：班奈特；平諾克指揮英國合奏團(1990 年錄音)

　　這是海頓六十四歲（1796）的作品。此時的他已是地位崇高的大師，兩次造訪倫敦更是名利雙收。他回到維也納後將心思轉向氣勢恢宏的合唱與交響樂，之所以還會挪出心神為小號寫協奏曲，那是

因為維也納宮廷樂團的小號手魏丁格 (Anton Weidinger) 在 1792 年發明了改良式小號，使吹奏半音階成為可能。海頓此曲針對魏丁格和他的新樂器而作，果然展現前無古人的小號技法，也是海頓最受歡迎的協奏曲。

　　古典樂派的交響曲、協奏曲和奏鳴曲，終樂章幾乎都以輪旋曲式 (Rondo form) 寫成，此作也不例外。輪旋曲是一種多段組合的樂曲形式：第一段是主題段，接下來會間隔出現，中間則添以其他旋律，但最後一定回到主題段作結。如果我們以 A 代表主題段，以 B、C、D 等代表插入樂段，那麼最基本的輪旋曲式可表示為「ＡＢＡＣＡ式」，或加長為「ＡＢＡＣＡＤＡ式」。作曲家也可改以對稱的「ＡＢＡＣＡＢＡ式」，或變化為縮減版的「ＡＢＡＣＢＡ式」等等。

　　海頓作品極多，同樣曲式寫個一、二百次，總得推陳出新。他的輪旋曲變化多端，更發展出將輪旋曲式與奏鳴曲式合一的輪旋奏鳴曲式 (Sonata-Rondo Form)，把前者的多段性質和後者的「呈示、發展、再現」結構合而為一（見第五章第 160 頁）。因此輪旋奏鳴曲式的基本形式是「ＡＢＡＣＡＢ'Ａ」。開頭的 A 和 B 就是奏鳴曲式中的第一和第二主題，中間的 C 就是發展部，之後的 A 與 B' 則是再現部（B 必須有所變化，因為 A 和 B 在奏鳴曲式再現部必須調性統一），最後回到 A 作結。

　　如果願意，你可以跟著以下的分析表再聽一次這個樂章，相信就能對輪旋奏鳴曲式有一定的掌握：

奏鳴曲式段落	輪旋曲式主題	演奏時間
呈示部	A（樂團前奏）	0'00"-0'22"
	B（樂團前奏）	0'23"-0'37"
	A	0'38"-1'07"
	B	1'08"-1'48"
發展部	A	1'48"-2'02"
	C（以 A 為變化）	2'02"-2'35"
再現部	A	2'35"-2'51"
	B'	2'51"-3'23"
結尾	A	3'23"-4'15"

　　這裡收錄的海頓《小號協奏曲》也是「考古演出」。聽完之後，或許你也可以再去找以現代樂器演奏的版本，比較兩者在聲響與奏法上的異同。

4.

Wolfgang Amadeus Mozart: 'Dies Irae' from *Requiem, K.626*

Wiener Staatsopernchor (Chorus Master: Norbert Balatsch)

Karl Böhm, Wiener Philharmoniker (1971)

莫札特：〈神怒之日〉，選自《安魂曲》

維也納歌劇院合唱團（合唱指揮：巴拉許）

貝姆指揮維也納愛樂（1971 年錄音）

　　哪些作曲家屬於古典，哪些屬於浪漫？聽了莫札特這段〈神怒之日〉，相信你一定不會再冒然為人貼標籤。此曲實是假戲真做：

1791 年瓦爾茨格伯爵（Count Franz von Walsegg）欲寫一首安魂曲悼念亡妻，找上莫札特代筆。作曲家全心投入此曲創作，隱然感覺和時間賽跑，卻直到去世都沒能完成自己的絕筆。《安魂曲》最早的補寫版，是其助理蘇斯邁爾（Franz Xaver Süssmayr，1766-1803）根據手稿以及莫札特臨終前指示續完，之後亦有許多不同補寫版。貝姆採用蘇斯邁爾版，並以現代編制與方式演奏。雖然這般壯闊盛大的詮釋，今日聽來可能有些過時，但〈神怒之日〉（末日經開頭段）能表現至如此磅薄氣勢，也不得不說是舉世難再的美學——當然也讓人不禁要想，如果莫札特能多活五年，他的寫作不知還要發展成什麼模樣。

Dies irae, dies illa	震怒之日，這一日
solvet saeclum in favilla:	天地將被燒成灰燼，
teste David cum Sybilla.	正如大衛與西維拉所預言。
Quantus tremor est futurus,	將會有何其可怕的顫慄，
quando Judex est venturus,	當審判到來
cuncta stricte discussurus!	深受嚴屬的苛責！

5.

Ludwig van Beethoven: Piano Sonata No.30 in E major, Op.109; II. Prestissimo

Emil Gilels, piano (1985)

**貝多芬：《第三十號 E 大調鋼琴奏鳴曲》，第二樂章：最急板
鋼琴：吉利爾斯 (1985 年錄音)**

　　若不計波昂時期的三首，貝多芬的三十二首鋼琴奏鳴曲面貌各異且部部經典，是人類智力與創造力的至高成就，晚期作品更是構思獨絕且超越時代。寫於 1820 年的第三十號就是很特別的例子：此曲共有三樂章，第一樂章是奏鳴曲式，第三樂章是變奏曲式，而中間宛如過場、篇幅甚短的第二樂章，聽起來只是間奏，居然也是奏鳴曲式！

　　這是怎麼辦到的呢？請大家以聆聽海頓《小號協奏曲》第三樂章所得的經驗，欣賞貝多芬高度濃縮的音樂寫作（以下表格則是較為細膩的分析）。

奏鳴曲式段落	主題	演奏時間
呈示部	第一主題第一部分	0'00"-0'06"
	第一主題第二部分	0'07"-0'19"
	過場	0'20"-0'27"
	第二主題第一部分	0'28"-0'35"
	第二主題第二部分	0'35"-0'46"
	第二主題收尾	0'47"-0'54"
發展部	第一主題出現	0'54"-0'56"
	兩聲部卡農	0'57"-1'07"
	發展樂段	1'08"-1'29"
再現部	第一主題第一部分	1'30"-1'42"
	過場	1'42"-1'55"
	第二主題第一部分	1'55"-2'04"
	第二主題第二部分	2'05"-2'16"
	第二主題收尾	2'16"-2'24"
結尾	第二主題收尾段延續	2'24"-2'33"

6.

Franz Schubert: *An die Musik, D547*

Grace Bumbry, mezzo-soprano; Erik Werba, piano (1962)

舒伯特：歌曲《致音樂》

次女高音：班布麗；鋼琴：維爾巴 (1962 年錄音)

儘管沒有廣大聽眾認可，只靠幾個朋友善心支撐，舒伯特仍然不斷作曲，病貧交迫也不改其志。「我每天上午工作，寫完一首又寫一首。」光在 1815 年，他就寫了一百四十四首歌曲，毫不吝嗇地展現上天賦予他的絕世才華。

舒伯特有創作絕美曲調的神奇能力，大概任何意境或情感都能在他的旋律中表現。這首以好友修伯特 (Franz von Schober，1796-1882) 詩作譜曲，寫於 1817 年的《致音樂》，曲調樸實卻直指人心，是舒伯特最著名的歌曲之一，也成為讚頌音樂藝術的代表。非裔美籍的班布麗，技巧扎實外更有罕聞的豐艷嗓音，這裡收錄她年輕時的著名演唱，不愧是一代聲樂巨星。

Du holde Kunst, in wieviel grauen Stunden,	你，可愛的藝術，在多少憂鬱的時刻，
Wo mich des Lebens wilder Kreis umstrickt,	當生命的瘋狂暈眩困擾我，
Hast du mein Herz zu warmer Lieb' entzunden,	你為我心點燃溫暖的愛，
Hast mich in eine beßre Welt entrückt,	把我帶到更好的世界，
In eine beßre Welt entrückt!	帶到更好的世界！
Oft hat ein Seufzer, deiner Harf' entflossen,	你的豎琴常傾洩一聲輕嘆，
Ein süßer, heiliger Akkord von dir	來自你甜蜜而神聖的和聲，
Den Himmel beßrer Zeiten mir erschlossen,	為我開展時光更美好的天堂，
Du holde Kunst, ich danke dir dafür!	你，可愛的藝術，我為此感謝你！
Du holde Kunst, ich danke dir!	你，可愛的藝術，我感謝你！

7.

Niccolò Paganini: Caprice No.16 in G minor from *24 Caprices, Op.1*

<div align="right">Salvatore Accardo, violin (1977)</div>

帕格尼尼：第 16 號 G 小調奇想曲，選自《二十四首奇想曲》
小提琴：阿卡多 (1977 年錄音)

　　雖然在他之前已有許多演奏名家，但小提琴鬼才帕格尼尼的出現，讓超技大師（virtuoso）有了嶄新的意義，「帕格尼尼」也從此成為絕技的代名詞。他的《二十四首奇想曲》至今仍是小提琴技法的崇山峻嶺，讓代代演奏家苦心琢磨。史上有許多「演奏－作曲家」，論及作曲不見得有了不起的突破，卻在演奏技法上開疆拓土。雖然並非皆廣為人知，我們可不該忽略他們的貢獻。僅以此曲向音樂史上的演奏奇才致敬。

8.

Frédéric Chopin: Mazurka in F minor, Op.63 No.2

<div align="right">Jean-Marc Luisada, piano (1991)</div>

蕭邦：《F 小調馬厝卡舞曲》，作品六十三之二
鋼琴：路易沙達 (1991 年錄音)

　　說到演奏，蕭邦是古往今來最傑出的鋼琴家之一，也是第一位擁有非凡譜曲技巧並且通透樂器性能，將兩者徹底融合為一的作曲家。在蕭邦眾多樂曲中，來自民間舞曲的馬厝卡有其最私密的語彙，也有整個波蘭民族的精神意識。他幾乎不直接引用任何民間馬厝卡

旋律，而在速度、節奏、重音、情感、結構、和聲等面向多所探究，是學習民俗音樂基本特質並掌握其文法後，再用自己方式所說出的話。作品六十三號《三首馬厝卡》寫於 1846 年，是蕭邦生前最後出版的馬厝卡。作曲家在此退回最簡單的結構，篇幅也大幅縮減，第二曲兼有迷人的圓舞曲風格，洋溢純粹旋律之美以及化不開的哀愁，每一句都是嘆息。

9.
Richard Wagner: Prelude to Act III, from *Lohengrin*
Giuseppe Sinopoli, New York Philharmonic Orchestra (1985)
華格納：歌劇《羅恩格林》第三幕前奏曲
席諾波里指揮紐約愛樂 (1985 年錄音)

《羅恩格林》是華格納生前最受歡迎的歌劇，第三幕〈婚禮合唱〉更是家喻戶曉。在合唱之前，作曲家寫了一段描繪眾人慶祝天鵝騎士羅恩格林與領地公主艾爾莎成婚的熱鬧前奏曲，是音樂會上歷久不衰的寵兒，結尾還有不同版本：歌劇裡此段最後在強奏後轉弱而帶出合唱；若抽離歌劇，此曲通常就在強奏中劃下光輝句點。

但指揮大師托斯卡尼尼 (Arturo Toscanini，1867-1957) 卻另有想法：《羅恩格林》故事敘述艾爾莎受控謀害親弟，當她焦急無助、祈禱上帝幫助時，突然出現天鵝拖曳小艇，高貴騎士前來捍衛公主清白，並願意與之成婚。只是，艾爾莎絕對不可詢問他的姓名與來歷。

就像所有的故事一樣，沉溺於幸福的艾爾莎，最後還是忍不住追問。隨著問題出現的，是歌劇裡最初由天鵝騎士唱出的「禁問動

機」(Nie sollst du mich befragen)。音樂會上托斯卡尼尼把這個動機加在第三幕前奏曲結尾 (2′57″)，於燦爛中灑下一道陰影，並預告劇情後來的發展。由於如此改動實在精彩，許多指揮也就沿用至今。這讓我們看到演奏者不見得會對作曲家的指示照單全收，就算更動作品，傑出的實踐心得也可能形成傳統。

不過現在的古典樂迷聽到這個動機，第一個反應大概不會是「喔，這是禁問主題」── 至於大家的反應會是什麼？我們先聽兩首作品再揭曉答案。

10.

Johannes Brahms: Sonata for Piano and Cello No.2 in F major, Op.99; IV. Allegro molto

Mischa Maisky, cello; Pavel Gililov, piano (1998)

布拉姆斯：《第二號 F 大調大提琴與鋼琴奏鳴曲》，第四樂章：非常快的快板

大提琴：麥斯基；鋼琴：吉里洛夫 (1998 年錄音)

不只是擁有非凡技巧的鋼琴家，布拉姆斯年輕時也曾認真學習大提琴，還能掌握頗具難度的作品。若他得以繼續精修，或許也會成為大提琴家。但無論如何，這位作曲家總能在室內樂與管弦樂中為這樂器譜出迷人至極的歌唱，《第二號鋼琴協奏曲》第三樂章深邃優美的大提琴詠歎更是膾炙人口。他的兩首大提琴奏鳴曲，寫作時間相距二十多年，卻都是不凡經典。第二號筆法既輕又重，聲部安排極具巧思，布局之嚴謹精妙並不遜於其交響樂。第四樂章開頭一派自在輕鬆，最後卻發展出足以撐持恢弘偉構的氣勢，中間情感

更多所轉折，匈牙利吉普賽風混搭德奧式浪漫濃情。旋律如此變化多端，卻又總回到開頭主題，不難想像這是先前提過的輪旋曲式。欣賞此曲，大家可以思索作曲家的結構設計，也可純粹享受二重奏所帶來的溫煦美感。

11.

Giuseppe Verdi: 'O terra, addio' from *Aida*

Aida: Katia Ricciarelli; Radamés: Plácido Domingo; Amneris: Elena Obraztsova, Claudio Abbado, Coro e Orchestra del Teatro alla Scala

(1981)

威爾第：歌劇《阿伊達》終景二重唱〈啊，塵世再見〉
阿伊達：李柴蕾麗；拉達梅斯：多明哥；
安奈麗絲：歐布拉茲索娃
阿巴多指揮史卡拉歌劇院合唱團與管弦樂團 (1981 年錄音)

在華格納逐漸席捲歐洲之際，威爾第則成為義大利歌劇的中流砥柱，持續磨練筆法而不斷精進。《阿伊達》是他創作中期的最後作品 (1871)：古墓中一對緊緊相依的男女骷髏，觸動法國考古學家馬利耶特 (Auguste Mariette) 編出衣索比亞和埃及兩國交戰，無辜戀人命如飄絮的悲劇。作曲家在休息多時後接下開羅歌劇院的邀約，果然交出精采成績。《阿伊達》不只有壯麗場面，更上溯「大歌劇」體裁而寫出新天地。

「大歌劇」是以巴黎歌劇院為中心，盛行於十九世紀中期的大型視聽娛樂。威爾第完全了解「大歌劇」的內容和形式，卻能在浮誇表象下看出此一體裁的結構意義，即「歷史事件下的個人感情掙

扎」。因為是歷史事件，所以身不由己，主角如何面對宿命，也就
成為劇情主軸。阿伊達是隱姓埋名，淪為埃及公主安奈麗絲女奴的
衣索比亞公主。國仇家恨已經難解，高高在上的主人竟又是自己的
情敵。當個人情愛牽扯時代動盪，角色因其身分而無法得其所願，
悲劇也由此而生。作曲家在第一、二幕寫出富麗排場，卻讓第三、
四幕充滿內心角力，更讓終景結束在大將軍拉達梅斯被判活埋於地
下石室，阿伊達與情人同死的抒情重唱。威爾第此處多線並行，背
景是眾祭司的祈神合唱，接著是這對情侶的告別：

AIDA　Triste canto!…　　　　　　　　阿伊達：悲傷的歌吟！…

RADAMÉS　Il tripudio　　　　　　　　拉達梅斯：眾祭司的
　　Dei Sacerdoti…　　　　　　　　　　　　節慶…

AIDA　Il nostro inno di morte…　　　　阿伊達：是我們死亡的歌曲…

RADAMÉS [cercando di smuovere la pietra del　拉達梅斯 (試圖移開封住地下墓穴的石頭)：
sotterraneo]

　　Nè le mie forti braccia　　　　　　我強壯的手臂，
　　Smuovere ti potranno, o fatal pietra!　　卻無法移動你，啊，致命的石頭！

AIDA　Invan!… tutto è finito　　　　　阿伊達：沒用的！…我們已經，
　　Sulla terra per noi…　　　　　　　　　走完人世的一切 ...

RADAMÉS [con desolata rassegnazione]　拉達梅斯 (傷心的同意)
　　È vero! è vero!…　　　　　　　　　是的！是的！
　　[si avvicina ad Aida e la sorregge]　　(他走近阿伊達並扶著她)

AIDA – RADAMÉS　　　　　　　　　　阿伊達與拉達梅斯：
　　O terra, addio; addio valle di pianti…　啊，塵世再見；再見，淚水的深谷…

Sogno di gaudio che in dolor svanì…
A noi si schiude il cielo e l'alme erranti
Volano al raggio dell'eterno dì.

快樂夢想在憂傷中逝去…
天堂為我們開啟，我們流浪的靈魂
向永恆之日的光芒飛去。

　　但威爾第最高明之處，在於讓眷戀摯愛的安奈麗絲，最後也以悲傷神情現身，俯臥在墓穴石塊之上向愛人告別（3′18″ 起）：

AMNERIS

安奈麗絲：

Pace, t'imploro – salma adorata…
Isi placata – ti schiuda il ciel!

請賜我平靜——摯愛的人…
伊西斯女神，請撫慰，為你開啟天堂之門！

　　如此設計使安奈麗絲成為名副其實的另一女主角（「大歌劇」向來有雙女主角的傳統），更增強戲劇效果與情節深度。史卡拉是義大利歌劇院的頂冠，也是全球樂迷的聖地之一。這版由指揮大師阿巴多領軍的演出有難能可貴的抒情溫潤，終景更是餘韻深長。

12.

Pyotr Ilyich Tchaikovsky: Act IV: 'Scène finale' from *Swan Lake, Op.20*

Seiji Ozawa, Boston Symphony Orchestra (1978)

柴可夫斯基：芭蕾舞劇《天鵝湖》第四幕終景
小澤征爾指揮波士頓交響樂團 (1978 年錄音)

　　還能說什麼呢？關於這盪氣迴腸的精彩大結局，能說的都在第八章說完了，小澤征爾和波士頓交響所爆發出的驚人勁力，更足稱所有版本之冠。不過當你聽過華格納的《羅恩格林》，一定會納悶為何歌劇裡的「禁問動機」和《天鵝湖》天鵝主題那麼相像？柴可

夫斯基確實非常喜愛《羅恩格林》。這是他有意引用，還是潛意識的不自覺表現？或許連作曲家自己也說不清了。但模仿、引用、致敬和「偷取」，本來就是創作常用技法。音樂作品中究竟還有哪些例子？大家不妨來當偵探，多所注意並猜謎解題。

13.

Claude Debussy: 'Clair de Lune' from *Fêtes galantes I, L.80*

Gérard Souzay, baritone; Dalton Baldwin, piano (1961)

德布西：〈月光〉，選自歌曲集《雅宴》第一冊

男中音：蘇才；鋼琴：鮑德溫 (1961 年錄音)

堪稱德布西音樂簽名，《貝加馬斯克組曲》(Suite bergamasque) 中的〈月光〉，其實和這首歌曲系出同源，都來自詩人魏崙 (Paul Verlaine，1844-1896) 的《月光》：

Votre âme est un paysage choisi	你的靈魂是被選的風景，
Que vont charmant masques et bergamasques	那兒有迷人化妝舞會與貝加馬人，
Jouant du luth et dansant et quasi	演奏魯特琴並舞蹈，幾乎
Tristes sous leurs déguisements fantasques.	在奇特裝扮下傷感地呼吸。
Tout en chantant sur le mode mineur	他們以小調吟唱，
L'amour vainqueur et la vie opportune	詠歎愛的勝利與生之歡慶，
Ils n'ont pas l'air de croire à leur bonheur	他們似乎不相信自己的幸福，
Et leur chanson se mêle au clair de lune,	歌聲混在月光裡。
Au calme clair de lune triste et beau,	寂靜月光，哀愁美麗
Qui fait rêver les oiseaux dans les arbres	讓鳥兒在樹叢中入夢，
Et sangloter d'extase les jets d'eau,	使噴泉因狂喜而啜泣，
Les grands jets d'eau sveltes parmi les marbres.	那大理石像間修長的噴泉。

　　這首《月光》非常知名，不只佛瑞為其譜曲，德布西也有歌曲問世，還先後寫了兩次。這裡收錄的是第二版，由法國一代名家男中音蘇才演唱。在此曲中德布西是精研文字意象的音樂大師，詩作中的象徵隱喻，他都盡可能以音符暗示描述，寫作錙銖必較，下筆處處心機。愛樂者不妨比較德布西較早的嘗試和佛瑞的版本，加上《貝加馬斯克組曲》一起欣賞，必然能收觸類旁通之效。

14.

Maurice Ravel: 'Laideronnette, impératrice des pagodes' from *Ma mère l'oye*

Pierre Boulez, Berliner Philharmoniker (1993)

拉威爾：〈寶塔皇后〉，選自芭蕾舞劇《鵝媽媽》
布列茲指揮柏林愛樂 (1993 年錄音)

　　終身未婚的拉威爾始終喜愛小孩，好友郭德布斯基夫婦（Ida and Cipa Godebski）的一對兒女咪咪（Mimie）與尚（Jean）他更屢屢拜訪，常給他們說故事。故事說得多了，最後索性在 1908 至 1910 年寫下給這對小友的鋼琴四手聯彈《鵝媽媽組曲》。作曲家曾表示《鵝媽媽組曲》喚起他「來自童年的詩意」，即使此作後來發展成芭蕾舞劇（1912），拉威爾都沒有忘記純真幻想，在瑰美色彩中開展屬於童心的冒險。

　　〈寶塔皇后〉來自法國作家奧諾依夫人（Madame d'Aulnoy）所寫的童話《小綠蛇》。故事中美麗公主突然變成醜姑娘，英俊王子變成小綠蛇，他們必須找寶塔皇后恢復本來面目。音樂此景是皇后進入浴池時，陶瓷中國玩偶唱歌陪伴，並以胡桃與杏仁殼作成的魯

特琴及提琴奏出美妙樂音。拉威爾以五聲音階表現東方風情，施展不可思議的聲響魔法，堪稱古典音樂中的迪士尼樂園。作曲大師布列茲也是極為卓越的指揮家，柏林愛樂在他帶領下展現迷人而細膩的音色與層次，盡展拉威爾的神奇配器。

15.
Franz Liszt: *Nuages gris, S.199*

Pierre-Laurent Aimard, piano (2011)

李斯特：《灰雲》
鋼琴：艾瑪德 (2011 年錄音)

聽完德布西和拉威爾，讓我們再來回看李斯特，對他必然了解更深。大家都熟知他的超技鋼琴家形象，或許也曉得他在交響詩與主題變型技法上的貢獻，但他的晚期創作可又是一番嶄新面貌。在1881 年的《灰雲》中，李斯特不要傳統「和聲解決」的終止式，和聲架構也讓「不穩定」成為主軸。此曲旋律極其簡單，最後倏地消失，始終壓著讓人透不過氣的沉鬱，多少也反映了作曲家晚年在諸多健康問題下，寂寞心靈所發出的無奈嘆息。

作品不過寥寥數音，表現手法卻是前無古人，《灰雲》足列史上最特殊的創作，也開啟未來音樂的大門。

16.

Gustav Mahler: Symphony No.3 in D minor; V. Bimm bamm! Es sungen drei Engel einen süßen Gesang (Lustig im Tempo und keck im Ausdruck)

Hanna Schwarz, contralto; Women's Voices of the Philharmonia Chorus

New London Children's Choir (Chorus Master: David Hill)

Giuseppe Sinopoli, Philharmonia Orchestra (1994)

馬勒：《第三號 D 小調交響曲》，第五樂章：〈賓邦！三位天使唱著甜美的歌〉(爽朗速度並盡情表達)

女中音：史瓦茲；愛樂合唱團女聲部；

新倫敦兒童合唱團 (合唱指導：希爾)

席諾波里指揮愛樂管弦樂團 (1994 年錄音)

　　馬勒《第三號交響曲》有六個樂章，篇幅龐大，演奏時間可達一百分鐘，曾是金氏紀錄上最長大的交響曲。但說它是「交響曲」，不如說它是作曲家以其人生觀和宇宙觀所建立出的世界。生死情愛，天地萬物，都可在這首作品中聽到。第五樂章原本定有「天使如是說」之名，歌詞取自《少年魔號》。在「賓－邦」的鐘聲伴奏下，馬勒以女聲及童聲唱出天使之聲，又以女中音獨唱帶出罪人的懺悔。

(Bimm bamm!)	(賓邦！)
Es sungen drei Engel einen süßen Gesang,	三位天使唱著甜美的歌，
Mit Freuden es selig in den Himmel klang;	歌聲喜樂響徹天國。
Sie jauchzten fröhlich auch dabei,	他們齊聲歡呼著說：
Daß Petrus sei von Sünden frei.	彼得之罪得以赦免！
Und als der Herr Jesus zu Tische saß,	坐在桌前的主耶穌，
Mit seinen zwölf Jüngern das Abendmahl aß.	正和十二門徒用晚餐。

Da sprach der Herr Jesus; "Was stehst du denn hier?　　主耶穌説:「你為何站在那裡?
Wenn ich dich anseh' so Weinest de mir."　　　　　當我看著你,你卻哭泣!」

"Ach, sollt' ich nicht weinen, du gütiger Gott;　　「啊!我怎可能不哭,仁慈的主;
Ich hab' übertreten die zehn Gebot;　　　　　　我犯了十誡;
Ich gehe und weine ja biterlich,　　　　　　　我痛苦地走著哭著,
Ach komm und erbarme dich über mich!"　　　　主啊,求您憐憫我!」

"Hast du denn übertreten die zehn Gebot,　　　　「倘若你犯了十誡,
So fall auf die Knie und bete zu Gott,　　　　　那就跪下向神禱告,
Liebe nur Gott in alle Zeit,　　　　　　　　　永遠只愛上帝!
So wirst erlangen die himmlische Freud'!"　　　這樣你會得到天堂的喜悦!」

Die himmlishe Freud' ist eine selige Stadt;　　　天賜的喜樂是有福的城,
Die himmlishe Freud', die kein Ende mehr hat.　　天賜的喜樂並無終止!
Die himmlishe Freude war Petro Bereit't　　　　天賜的喜樂由彼得來領受。
Durch Jesum und allen zur Seligkeit.　　　　　透過耶穌,也給我們而為救贖。

　　馬勒前四首交響曲都和《少年魔號》關係密切,這個樂章的旋
律也和《第四號交響曲》第四樂章互通,後者又可在《第三號交響
曲》第二樂章聽見。大家不妨都找來欣賞,包括《少年魔號》全曲,
深入馬勒創作的豐富世界。

17.

Arnold Schoenberg: Part 1: 'Mondestrunken' from *Pierrot Lunaire, Op.21*

Christine Schäfer, soprano; Pierre Boulez, Ensemble Intercontemporain

(1997)

荀貝格：〈醉月〉，選自《月光小丑》第一部分
女高音：薛佛；布列茲指揮當代音樂樂團 (1997 年錄音)

　　《月光小丑》是荀貝格以《三首鋼琴作品》和《五首管弦樂作品》等進入無調性寫作後，又一震撼藝術界的里程碑。作曲家在此大玩數字學：此作分為三部分，每部分各有七首，作品編號正好為二十一（三乘七），又於 1912 年三月十二日首演（十二是二十一的逆行）。全曲以七音動機開展，編制也為七人（指揮，聲樂 / 朗誦，長笛 / 短笛，單簧管 / 低音單簧管，小提琴 / 中提琴，大提琴，鋼琴）。

　　荀貝格以比利時作家吉羅（Albert Giraud，1860-1929）詩作的德譯版譜曲，表現強烈而充滿愛、性、暴力、犯罪、宗教與瀆神——如此內容和荀貝格的新寫法相得益彰，說出昔日作曲家不曾說出的話。光是第一首〈醉月〉，意念就破格出奇：

Den Wein, den man mit Augen trinkt,	酒，人以眼睛喝下，
Gießt Nachts der Mond in Wogen nieder,	由夜月注入水波，
Und eine Springflut überschwemmt	直至春潮淹沒，
Den stillen Horizont.	沉默的地平線。
Gelüste schauerlich und süß,	慾望、恐怖與甜蜜，
Durchschwimmen ohne Zahl die Fluten!	無法數算地流過眾水域！
Den Wein, den man mit Augen trinkt,	酒，人以眼睛喝下，
Gießt Nachts der Mond in Wogen nieder.	由夜月注入水波。

Der Dichter, den die Andacht treibt,

Berauscht sich an dem heilgen Tranke,

Gen Himmel wendet er verzückt

Das Haupt und taumelnd saugt und schlürft er

Den Wein, den man mit Augen trinkt.

詩人，受祈念驅策，

沈醉在神聖的飲物，

他狂喜地轉向天空

他的頭，纏捲地，吸吮與吞飲

酒，人以眼睛喝下。

此曲歌詞必須「既唱又說」，樂譜上許多音更僅是記號，表示不必唱出實際音高。因此《月光小丑》的詮釋各家必然相異甚大，歡迎愛樂者多聽多比較。

18.

Béla Bartók: String Quartet No.4, Sz. 91; II. Prestissimo, con sordino

Emerson String Quartet (1988)

巴爾托克：《第四號弦樂四重奏》，第二樂章：最急板（加上弱音器）

艾默森弦樂四重奏（1988 年錄音）

巴爾托克六首弦樂四重奏，恰巧忠實呈現他創作人生的各個階段。《第四號弦樂四重奏》(1928) 是作曲家寫完第三號之後的心得整理之作，無論在音樂形式、寫作筆法或演奏技法上都有更銳利精湛的表現。在此他的音樂並非傳統的大調或小調，而是於半音行進中試圖平等發揮每個音，並多方運用五聲音階、全音階與其他各式音階。既擴充和聲體系，又在這被擴充的範圍中施展民俗音樂素材與技法，展現源源不絕的活力與新奇驚人的效果。想知道弦樂四重奏可以被作曲家玩成什麼樣子？這個四把弦樂全加上弱音器，語法刺激刁鑽，層次豐富多變的第二樂章當使人眼界大開，艾默森弦樂四重奏的超技演奏更要人大呼過癮。

19.

Sergei Prokofiev: Act II 'Tybalt & Mercutio Fight' from
Romeo and Juliet, Op.64

Seiji Ozawa, Boston Symphony Orchestra (1986)

普羅高菲夫：〈提巴特和馬庫修之打鬥〉，選自芭蕾舞劇《羅密
歐與茱麗葉》第二幕

小澤征爾指揮波士頓交響樂團 (1986 年錄音)

　　雖說天才真的不少，但要鋒芒銳利如普羅柯菲夫，那也實在罕
見──這可是五歲開始作曲，七歲學下棋，鬼點子無可遏抑的超級
神童。彷彿用譜紙寫日記，他任何人事物都能用音符描繪，而在《羅
密歐與茱麗葉》裡，我們見到如此功力又一驚人發揮。即使是這一
小段兩人互鬥，他都鮮明塑造出局面的緊張與動態，以及角色的性
格和發展。在現代音樂風潮如火如荼發展之時，這部寫於 1938 至
1940 年的創作仍然固守調性音樂，卻以別出心裁的旋律展現另一種
「現代」，再度證明作曲家的絕世華才。

20.

Igor Stravinsky: Concerto in E flat major for chamber
orchestra 'Dumbarton Oaks', I. Tempo Giusto

Pierre Boulez, Ensemble InterContemporain (1981)

史特拉汶斯基：《敦巴敦橡園》室內樂團協奏曲，第一樂章：標
準速度

布列茲指揮當代音樂樂團 (1981 年錄音)

　　寫於 1937 至 1938 年，《敦巴敦橡園》室內樂團協奏曲以其委
託作曲者的著名莊園得名，也是史特拉汶斯基赴美前在歐洲完成的

最後一部作品。此時的作曲家已經進入「新古典時期」，此曲也得益於巴赫技法甚多，第一樂章和《第三號布蘭登堡協奏曲》的第一樂章尤為相似。用史特拉汶斯基自己的話說：「我不認為巴赫會吝於借我這些想法和素材，特別是我以他自己都喜歡的方式運用。」當代音樂樂團 (EIC) 是布列茲創立於 1976 年，專注於現代與當代音樂的演奏團體，在此曲展現相當清晰冷靜的理路。

21.
Richard Strauss: 'Mondscheinmusik' from *Capriccio, Op.85*
André Previn, Wiener Philharmoniker (1992)

理查‧史特勞斯：〈月光音樂〉，選自歌劇《隨想曲》
普列文指揮維也納愛樂 (1992 年錄音)

「音樂和詩，何者是更偉大的藝術？」已近八十歲的作曲家，在自己最後一部歌劇裡給了他的答案。首演於 1942 年的《隨想曲》情節奇巧，歌劇中又安排歌劇，作曲家更以幽微細膩的筆法，將器樂與聲樂、歌唱與對話全都融合為一。在劇末的〈月光音樂〉裡，史特勞斯讓法國號吹出迷人的主題，之後清潤多姿的和聲更有難以言喻的溫柔眷戀，為傳統浪漫派寫下最後的晚霞。

22.
György Ligeti: Étude X. *Der Zauberlehrling*
Yuja Wang, piano (2008)

李給提：鋼琴練習曲第十號《魔法師的門徒》
鋼琴：王羽佳 (2008 年錄音)

一問世就成為經典，當世人懷疑鋼琴音樂是否已到盡頭，李給提的十八首練習曲再度證明作曲家永遠可以創造出新天地。寫於

1994 年的《魔法師的門徒》出自練習曲第二冊，是由歌德同名詩作發想而成的有趣創作。雖是小品，技巧要求卻極為嚴峻。王羽佳的演奏乾淨俐落，不愧是當代最受矚目的樂壇明星。

23.

Olivier Messiaen: *Turangalîla-Symphonie* (1990 version)
V. Joie Du Sang Des Étoiles (Vif, passionné avec joie)
Yvonne Loriod, piano; Jeanne Loriod, Ondes Martenot
Myung-Whun Chung, Orchestre de L'Opera Bastille (1990)

梅湘：《圖蘭加利拉交響曲》(1990 年版)，第五樂章〈星與血的喜悦〉(活潑地，充滿激情與喜悦)
鋼琴：伊鳳·蘿麗歐；翁德馬特農電音琴：珍妮·蘿麗歐
鄭明勳指揮巴士底歌劇院管弦樂團 (1990 年錄音)

　　《圖蘭加利拉交響曲》是梅湘受中古歐洲「崔斯坦與伊索德」傳說啟發，於 1946 至 1948 年譜寫，為大型管弦樂團、鋼琴獨奏與翁德馬特農電音琴所作的十樂章、長達八十分鐘的交響樂巨作。樂曲名稱為梵文 Turanga 和 lîla 二字合成，意義粗略翻譯可為「愛情之歌與喜悦、時間、動作、節奏、生與死的頌歌」。天上地下的色彩，宇宙四方的聲音，所有能夠想像的效果，幾乎都被梅湘寫進此曲，為蘿麗歐（後來成為作曲家第二任妻子）譜寫的鋼琴獨奏更是目眩神迷。此處選的是由作曲家親自監製的 1990 年修訂版首錄。血是生命之水，梅湘在第五樂章寫出激動熱情的舞曲，將情人結合寫成宇宙狂歡，果然令人嘆為觀止。

　　而在這段精彩的音樂之後，我還有一些話想說。

　　二十二年前，一個國二學生起床讀報，正因適逢生日而特別感到愉快之際，藝文版的一則新聞卻讓他心神一震——

「當代音樂巨匠，法國作曲大師梅湘逝世」。

　　該篇報導簡單介紹了梅湘生平，並訪問他首位中國學生，在台灣任教的張昊教授，談這位當代最偉大的作曲家。

　　即使非常喜愛古典音樂，那個男孩滿是疑惑：「當代最偉大的作曲家？我怎麼從來沒聽過？」更不用說，在生日當天看到音樂家訃聞，不管梅湘有不有名、重不重要，總不會是一件開心的事。

　　帶著疑問，他到了唱片行，買了梅湘近半世紀前所寫的《圖蘭加利拉交響曲》。才聽到第五樂章，那個男孩告訴自己：「這是真的！梅湘真是當代最偉大的作曲家！」

　　從此，他熱切尋找梅湘的創作，閱讀關於梅湘的一切。當他知道布列茲是梅湘學生，連忙找出他的《第二號鋼琴奏鳴曲》欣賞——「天呀！這是什麼鬼？」似懂非懂，他讀了更多，漸漸摸索出梅湘與布列茲作曲觀念的不同。從梅湘和其學生，以及他們與其他音樂家的往來互動，他慢慢培養並建構出對二十世紀後半音樂的興趣與知識。

　　十六年後，當年的學生還是學生，只是到了倫敦，念他以前沒想過的音樂學博士班。他訪問了許多梅湘學生，學到更多關於梅湘鋼琴作品的詮釋。而他三十歲這年剛好是梅湘百年冥誕，倫敦排了一整年的梅湘音樂節，《圖蘭加利拉交響曲》更由名家名團熱鬧上演三次。終於，他到了一個充滿梅湘的城市。

　　相信你已經猜到，那個男孩就是本書作者。在聽完這橫跨近四百年的音樂之後，希望你能夠找到所愛，並從中尋找並建立自己的曲單。古典音樂並不難懂，當代創作也不艱深，你所需要的，其實只是一個國二學生的好奇。

焦點系列
樂之本事

2014年9月初版 　　　　　　　　　　　　　　　　　　　定價：新臺幣550元
2014年10月初版第二刷
有著作權‧翻印必究
Printed in Taiwan.

			著　　者	焦	元	溥
			發 行 人	林	載	爵

出　版　者	聯經出版事業股份有限公司	叢書主編	林　芳　瑜
地　　　址	台北市基隆路一段180號4樓	特約編輯	黃　榮　慶
編輯部地址	台北市基隆路一段180號4樓	封面設計	好 春 設 計
叢書主編電話	（02）87876242轉221		陳　佩　琦
台北聯經書房	台北市新生南路三段94號	內文設計	王　金　喵
電　　話	（02）23620308	設計統籌	張　　懸
台中分公司	台中市北區崇德路一段198號		
暨門市電話	（04）22312023		
郵政劃撥帳戶第0100559-3號			
郵撥電話	（02）23620308		
印　刷　者	世和印製企業有限公司		
總　經　銷	聯合發行股份有限公司		
發　行　所	新北市新店區寶橋路235巷6弄6號2F		
電　　話	（02）29178022		

行政院新聞局出版事業登記證局版臺業字第0130號

本書如有缺頁，破損，倒裝請寄回台北聯經書房更換。　ISBN　978-957-08-4457-3（平裝）
聯經網址 http://www.linkingbooks.com.tw
電子信箱 e-mail:linking@udngroup.com

國家圖書館出版品預行編目資料

樂之本事/焦元溥著．初版．臺北市．
　聯經．2014年9月（民103年）．
　312面．14.5×19公分（焦點系列）
　ISBN　978-957-08-4457-3（平裝附光碟）
　［2014年10月初版第二刷］

　1.音樂欣賞　2.古典樂派

910.38　　　　　　　　　　　　103017640